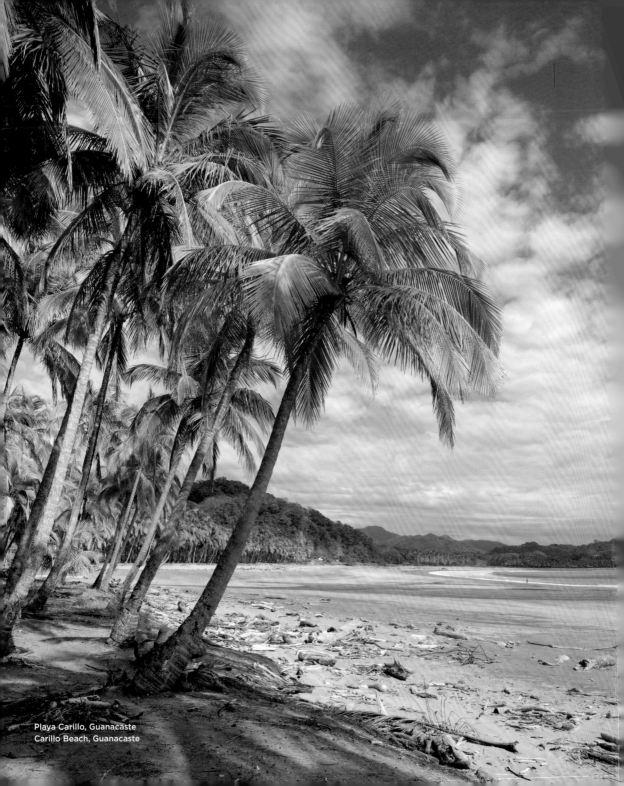

Playa Carillo, Guanacaste
Carillo Beach, Guanacaste

Costa Rica

Petra Ender
Ellen Spielmann

ÉDITIONS
PLACE DES
VICTOIRES

KÖNEMANN

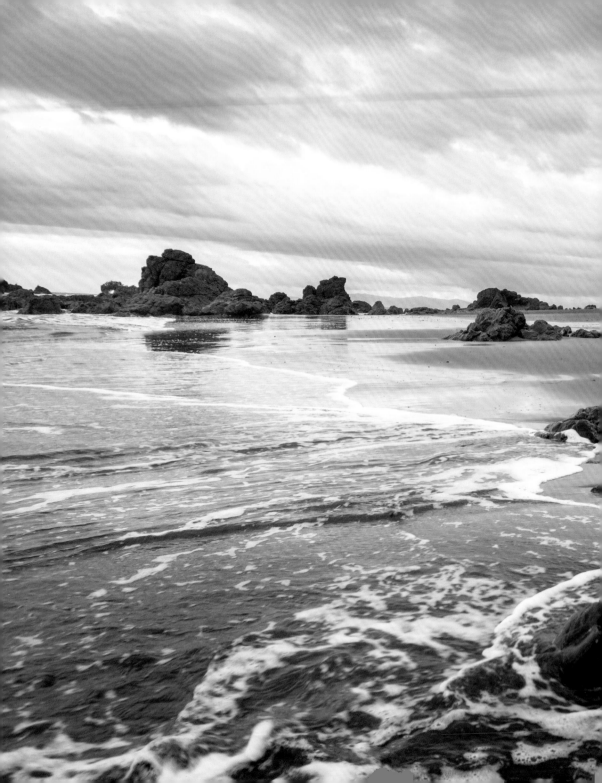

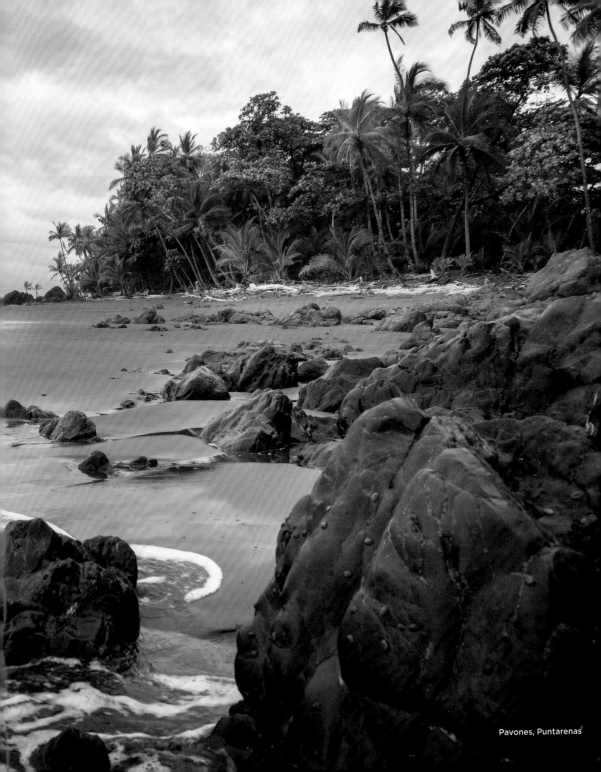

Pavones, Puntarenas

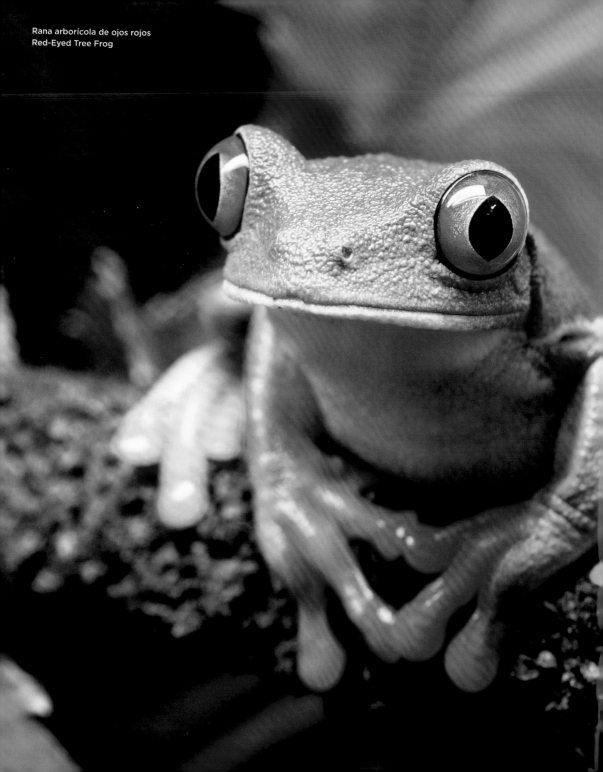

Rana arborícola de ojos rojos
Red-Eyed Tree Frog

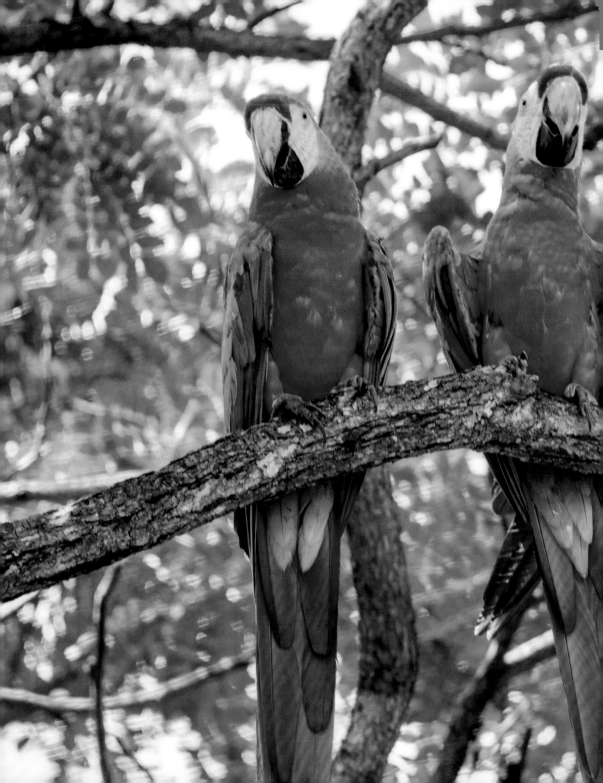

Guacamayos escarlata, Guanacaste
Scarlet Macaws, Guanacaste

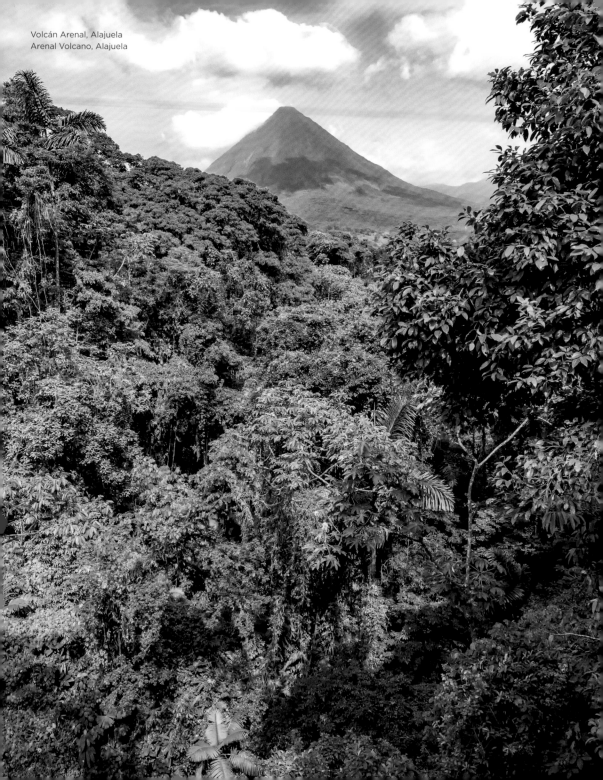

Volcán Arenal, Alajuela
Arenal Volcano, Alajuela

Contents · Sommaire · Inhalt · Índice · Indice · Inhoud

Costa Rica

The name Costa Rica—Rich Coast—is already promising and dazzling in itself - its choice by the Spanish conquerors was prompted by the luxuriant vegetation, the rich fauna and the well-nourished and nobly decorated inhabitants. Costa Rica has two coasts: to the Caribbean in the east and to the Pacific in the west. The narrow country borders Nicaragua in the north and Panama in the south. Between the two seas lie high mountain ranges, volcanoes, fertile high valleys with coffee and fruit plantations and tropical rainforest. Under good conditions one can see both oceans from the 3432 m high Irazú crater. The country's three largest volcanoes also adorn its coat of arms. In addition, seven stars symbolize the seven provinces of Costa Rica and small golden balls at the edge its noblest coffee bean: the "Grano de Oro"—gold grain. Coffee gave the country a first boost to development and prosperity, and helped build magnificent buildings, theatres and museums in the capital San Jóse. Costa Rica is sometimes called the "Switzerland" of Central America because of its high standard of living and peaceful outlook on life. The diverse fauna and flora is extremely fascinating and can be experienced in detail in twenty-seven nature parks. A third of the country is covered ba nature reserves; the spectacular green oasis counts half a million animal and insect species. Jaguars and pumas live in the rainforest in the southwest. Finest white sandy beaches, coral reefs and coconut palms or wild rocky beaches lure visitors to both ocean shores: the 212 km long Atlantic coast and the 1022 km long Pacific coast. The Costa Ricans describe their happy everyday life, marked by nature, festive culture and peace, as "Pura vida"—pure life.

Costa Rica

Le seul nom de Costa Rica – ou «Côte riche» – s'avère prometteur et séduisant. Il a été donné au pays par les *conquistadors* découvrant sa végétation luxuriante, la richesse de sa faune, ses habitants bien nourris et parés de bijoux précieux. Le Costa Rica possède deux côtes : la côte caraïbe à l'est et la côte pacifique à l'ouest. Ce pays étroit a pour voisins le Nicaragua au nord et le Panama au sud. Entre les deux étendues d'eau qui le bordent, s'élèvent d'imposantes chaînes de montagnes, des volcans, des hauts plateaux fertiles, couverts de caféiers et de plantations d'arbres fruitiers, ainsi que des forêts tropicales. Par temps clair, depuis l'Irazú qui culmine à une altitude de 3432 m, on peut voir la mer d'un côté et l'océan de l'autre. Les trois plus grands volcans ornent les armoiries du Costa Rica. Sept étoiles y symbolisent les sept provinces du pays, et des petites boules dorées bordant le bas de ce blason représentent la plus noble variété de café : le *grano de oro* ou «grain d'or». Sa culture a favorisé le développement du pays, lui a apporté la prospérité et a permis l'édification de magnifiques bâtiments, théâtres et musées dans sa capitale, San José. Compte tenu de son niveau de vie élevé et de la coexistence harmonieuse de ses différentes populations, certains considèrent le Costa Rica comme la Suisse de l'Amérique centrale. Quant à la faune et à la flore si variées, on peut les admirer dans les 27 parcs naturels où elles sont préservées, et où elles passionnent de nombreux visiteurs. Un tiers du territoire est même classé réserve naturelle : cette oasis d'un vert spectaculaire abrite un demi-million d'espèces animales, insectes compris. Dans la forêt tropicale humide au sud-ouest vivent même des grands félins, le jaguar et le puma. À la périphérie du pays, que ce soit le long des 212 km de la côte caraïbe ou des 1022 km de la côte pacifique, les plages de sable blanc très fin, les récifs de corail et les cocotiers, ou encore les plages rocheuses plus sauvages sont à couper le souffle. Pour décrire leur quotidien privilégié, placé sous le signe de la nature, de la culture de la fête et de la paix, les Costaricains parlent de *pura vida*, ou «vie pure».

Costa Rica

Vielversprechend und schillernd ist schon der Name Costa Rica – Reiche Küste – er kam den spanischen Eroberern angesichts der üppigen Vegetation, dem Tierreichtum und den wohlgenährten und edel geschmückten Bewohnern in den Sinn. Costa Rica hat zwei Küsten: die karibische im Osten und die pazifische im Westen. Im Norden grenzt das schmale Land an Nicaragua und im Süden an Panama. Zwischen den beiden Meeren liegen hohe Bergketten, Vulkane, fruchtbare Hochtäler mit Kaffee- und Obstplantagen sowie tropischer Regenwald. Vom 3432 m hohen Irazú-Krater aus lässt sich bei guter Sicht auf beide Ozeane blicken. Die drei größten Vulkane zieren auch das Wappen Costa Ricas. Dazu symbolisieren sieben Sterne die sieben Provinzen des Landes und kleine goldene Kugeln am Rand die edelste Kaffeebohne: „Grano de Oro" – Goldkorn. Sie erbrachte dem Land einen ersten Entwicklungsschub und Wohlstand, sorgte für prächtige Bauten, Theater und Museen in der Hauptstadt San Jóse. Manche nennen Costa Rica aufgrund des hohen Lebensstandards und friedlichen Zusammenlebens die „Schweiz" Mittelamerikas. Einzigartige Faszination übt die vielseitige Tier- und Pflanzenwelt aus, die in siebenundzwanzig Naturparks hautnah erlebt werden kann. Ein Drittel des Landes ist Naturschutzgebiet: Diese spektakulär grüne Oase zählt eine halbe Million Tier- und Insektenarten. Im Regenwald im Südwesten leben Jaguare und Pumas. Feinste weiße Sandstrände, Korallenriffe und Kokospalmen oder wilde Felsstrände locken an beiden Ozeanseiten: der 212 km langen Atlantik- und der 1022 km langen Pazifikküste. Als „Pura vida" – pures Leben – beschreiben die Costaricaner ihren von Natur, Festkultur und Frieden geprägten glücklichen Alltag.

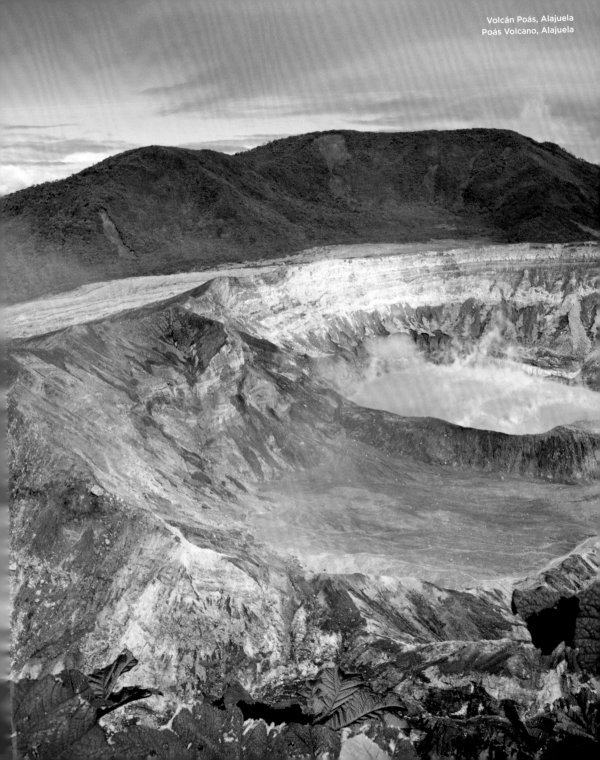

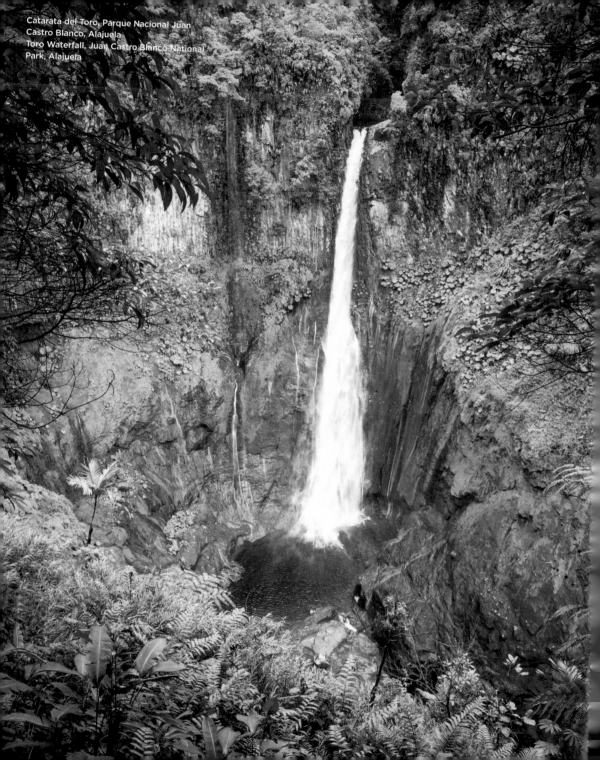

Catarata del Toro, Parque Nacional Juan
Castro Blanco, Alajuela
Toro Waterfall, Juan Castro Blanco National
Park, Alajuela

Costa Rica

El nombre Costa Rica ya es de por sí prometedor y deslumbrante; vino a la mente de los conquistadores españoles en vista de la exuberante vegetación, la riqueza animal y los habitantes bien alimentados y con nobles adornos. Costa Rica tiene dos costas: el Caribe al este y el Pacífico al oeste. Este estrecho país limita al norte con Nicaragua y al sur con Panamá. Entre los dos mares se encuentran altas cordilleras montañosas, volcanes, fértiles valles altos con plantaciones de café y frutas y selva tropical. Desde el cráter de Irazú, de 3432 m de altura, se pueden ver ambos océanos cuando la visibilidad es buena. Los tres volcanes más grandes también adornan el escudo de armas de Costa Rica. Además, siete estrellas simbolizan las siete provincias del país y pequeñas bolas de oro en el borde, el grano de café más noble: grano de oro. Dio al país un primer impulso a su desarrollo y prosperidad, y proporcionó magníficos edificios, teatros y museos en la capital San José. Algunos llaman a Costa Rica la "Suiza" de América Central por su alto nivel de vida y su pacífica convivencia. La diversidad de la fauna y la flora, que se puede vivir de cerca en 27 parques naturales, causa una fascinación única. Una tercera parte del país es una reserva natural: este espectacular oasis verde cuenta con medio millón de especies de animales e insectos. En la selva tropical del suroeste habitan jaguares y pumas. Las mejores playas de arena blanca, arrecifes de coral y cocoteros o playas rocosas salvajes atraen a ambos lados del océano: la costa atlántica, de 212 km de largo, y la costa pacífica, de 1022 km, de largo. Los costarricenses describen su feliz vida cotidiana, marcada por la naturaleza, la cultura festiva y la paz, como "pura vida".

Costa Rica

O nome Costa Rica já é promissor e deslumbrante – veio à mente dos conquistadores espanhóis em vista da vegetação luxuriante, da riqueza animal e dos habitantes bem alimentados e nobremente decorados. A Costa Rica tem duas costas: o Caribe, a leste, e o Pacífico, a oeste. O estreito país faz fronteira com a Nicarágua, no norte, e com o Panamá, no sul. Entre os dois mares existem altas cadeias montanhosas, vulcões, vales altos férteis com plantações de café e frutas e florestas tropicais. Da cratera de Irazú, de 3432 m de altura, é possível ver ambos os oceanos quando a visibilidade é boa. Os três maiores vulcões também adornam o brasão de armas da Costa Rica. Além disso, sete estrelas simbolizam as sete províncias do país e pequenas bolas de ouro na borda do grão de café mais nobre: "Grano de Oro" – grão de ouro. Deu ao país um primeiro impulso ao seu desenvolvimento e prosperidade, e proporcionou magníficos edifícios, teatros e museus na capital San Jóse. Alguns chamam a Costa Rica de "Suíça" da América Central por causa de seu alto padrão de vida e convivência pacífica. O fascínio único é exercido pela fauna e flora diversas, que podem ser vivenciadas de perto em vinte e sete parques naturais. Um terço do país é uma reserva natural: este espetacular oásis verde conta com meio milhão de espécies de animais e insetos. Onças-pintadas e pumas vivem na floresta tropical do sudoeste. As melhores praias de areia branca, recifes de corais e coqueiros ou praias rochosas selvagens atraem em ambos os lados do oceano: a costa atlântica de 212 km de comprimento e a costa do Pacífico de 1022 km de comprimento. Os costarriquenhos descrevem seu cotidiano feliz, marcado pela natureza, cultura festiva e paz, como "Pura vida" – vida pura.

Costa Rica

De naam Costa Rica – rijke kust – is al veelbelovend en stralend en kwam bij de Spaanse veroveraars op toen ze de weelderige vegetatie, de dierenrijkdom en de weldoorvoede en edel versierde bewoners zagen. Costa Rica heeft twee kusten: langs het Caribisch gebied in het oosten en langs de grote Oceaan in het westen. Het smalle land grenst in het noorden aan Nicaragua en in het zuiden aan Panama. Tussen de twee zeeën liggen hoge bergketens, vulkanen, vruchtbare hooggelegen dalen met koffie- en fruitplantages en tropisch regenwoud. Vanaf de 3432 meter hoge Irazúkrater zijn bij goed zicht beide oceanen te zien. De drie grootste vulkanen sieren ook het wapen van Costa Rica. Daarnaast symboliseren zeven sterren de zeven provincies van het land en kleine gouden bolletjes langs de rand de edelste koffiebonen, de grano d'oro. Zij brachten het land een eerste impuls in zijn ontwikkeling en welvaart en leverden prachtige gebouwen, theaters en musea in de hoofdstad San Jóse op. Sommigen noemen Costa Rica het 'Zwitserland van Midden-Amerika' vanwege de hoge levensstandaard en de vreedzame samenleving. Een unieke fascinatie oefenen de heel diverse dier- en plantensoorten uit, die van dichtbij te zien zijn in zevenentwintig natuurparken. Een derde van het land is beschermd natuurgebied: deze spectaculaire groene oase telt een half miljoen dier- en insectensoorten. Jaguars en poema's leven in het regenwoud in het zuidwesten. De mooiste witte zandstranden, koraalriffen, kokospalmen of wilde rotsstranden lokken aan weerszijden van de oceaan: de 212 km lange Atlantische kust en de 1022 km lange Pacifische kust. De Costa Ricanen omschrijven hun gelukkige alledaagse bestaan dat gekenmerkt wordt door natuur, feestelijke cultuur en vrede als pura vida, puur leven.

Guanacaste

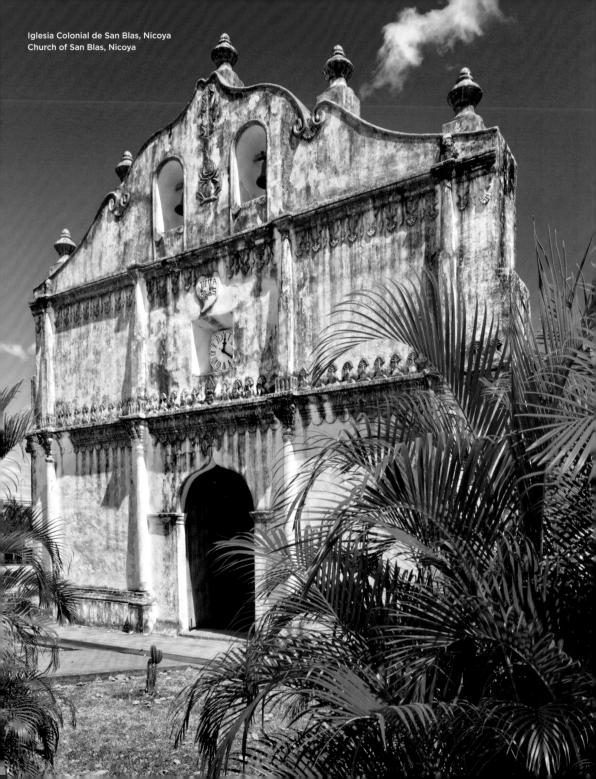

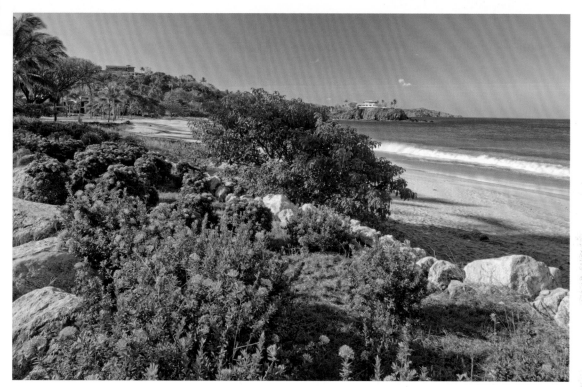

Playa Flamingo
Flamingo Beach

Guanacaste

Costa Rica's northwestern province is a popular travel destination with its wild lonely beaches on the Pacific Ocean in the west, the imposing volcanic peaks of the Guanacaste mountain range and the Arenal Lake rich in fish in the east. Because of its cattle and horse breeding Guanacaste is known as the "Wild West". Until the 19th century the second largest province belonged to Nicaragua.

Guanacaste

Plages vierges et déserts ourlant le Pacifique à l'ouest, cordillère du Guanacaste aux imposants cônes volcaniques, poissonneux lac Arenal à l'est : cette province du nord-ouest constitue une destination prisée. Ses élevages de bovins et de chevaux valent au Guanacaste le surnom de « Wild West » du pays. Jusqu'au xixᵉ siècle, cette province, la deuxième du pays en termes de superficie, appartenait au Nicaragua.

Guanacaste

Mit wilden einsamen Stränden am Pazifik im Westen, der Guanacaste-Bergkette mit imposanten Vulkankegeln und dem fischreichen Arenal-See im Osten behauptet sich die nordwestliche Provinz als beliebtes Reiseziel. Wegen seiner Rinder- und Pferdezucht gilt Guanacaste als der „Wilde Westen". Bis in das 19. Jahrhundert gehörte die zweitgrößte Provinz zu Nicaragua.

Guanacaste

Con playas salvajes y solitarias en el Océano Pacífico en el oeste, la cordillera de Guanacaste con imponentes conos volcánicos y el Lago Arenal rico en peces en el este, esta provincia del noroeste es un destino turístico muy popular. Debido a su ganadería y cría de caballos, Guanacaste es conocido como el «Salvaje Oeste». Guanacaste, la segunda provincia más grande, perteneció a Nicaragua hasta el siglo XIX.

Guanacaste

Com praias selvagens solitárias no Oceano Pacífico a oeste, a cordilheira de Guanacaste com imponentes cones vulcânicos e o Lago Arenal rico em peixes a leste torna esta província do noroeste num destino de viagem popular. Por causa do gado e criação de cavalos, Guanacaste é conhecido como o "Oeste Selvagem". Até o século XIX, a segunda maior província pertenceu à Nicarágua.

Guanacaste

Met verlaten wilde stranden aan de Grote Oceaan in het westen, het Guanacastegebergte met zijn imposante vulkaankegels en het visrijke Arenalmeer in het oosten is deze provincie in het noordwesten een populaire reisbestemming. Vanwege de runderteelt en paardenfokkerij heet Guanacaste ook wel het 'Wilde Westen'. De op één na grootste provincie hoorde tot in de 19e eeuw bij Nicaragua.

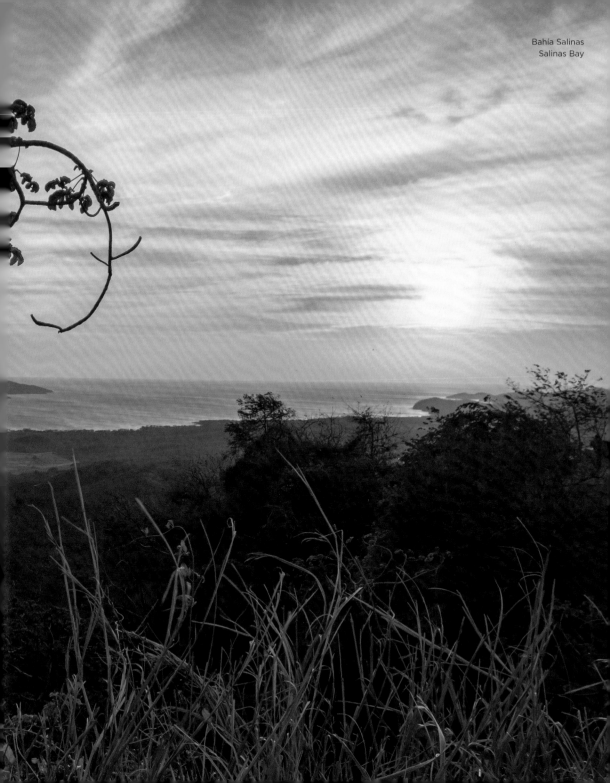

Bahía Salinas
Salinas Bay

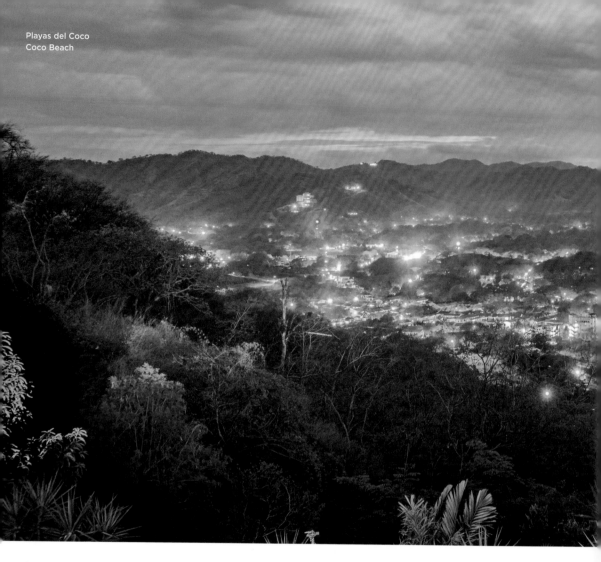

Playas del Coco
Coco Beach

Nicoya Peninsula

White beaches, sheltered bays and overgrown headlands define the coast of the Nicoya Peninsula in the northwest of Costa Rica. With a width of 60 km and a length of 121 km, it is the largest peninsula in the country. The northern beaches with bright sand, palms and calm, crystal clear water are among the most beautiful deserted beaches of Costa Rica. In Playas del Coco, a charming fishing village, boats are anchored and occupied by swarms of pelicans.

Péninsule de Nicoya

Des plages de sable blanc, des baies abritées et des langues de terre recouvertes de luxuriante végétation caractérisent la côte de la péninsule de Nicoya, dans le nord-ouest du Costa Rica. Avec 60 km de large et 121 km de long, c'est la plus grande presqu'île du pays. Au nord, les étendues de sable clair frangées de palmiers, bordées d'eaux cristallines et paisibles, comptent parmi les plus belles plages désertes du Costa Rica. À Playas del Coco, charmant village de pêcheurs, des groupes de pélicans prennent possession des bateaux amarrés.

Halbinsel Nicoya

Weiße Strände, geschützte Buchten und bewachsene Landzungen bestimmen die Küste der Halbinsel Nicoya im Nordwesten Costa Ricas. Sie ist mit 60 km Breite und 121 km Länge die größte Halbinsel des Landes. Die nördlichen, hellen Palmenstrände mit ruhigem, glasklarem Wasser zählen zu den schönsten einsamen Stränden Costa Ricas. In Playas del Coco, einem bezaubernden Fischerdorf ankern Boote, die von Pelikanschwärmen besetzt werden.

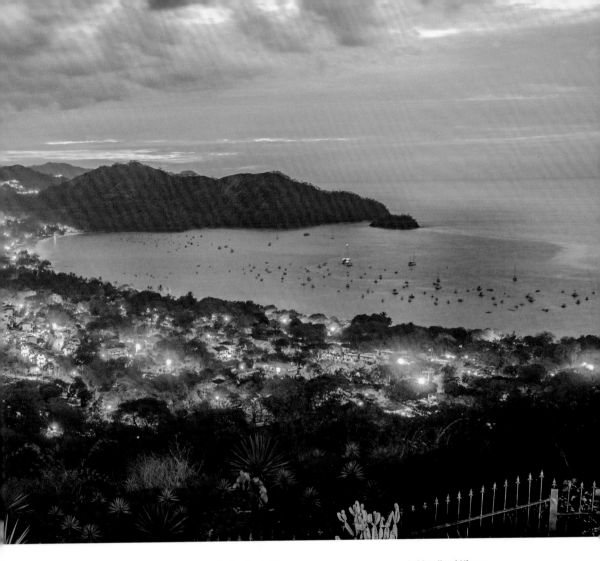

Península de Nicoya

Playas blancas, bahías protegidas y lenguas de tierra cubiertas de vegetación definen la costa de la península de Nicoya, en el noroeste de Costa Rica. Con un ancho de 60 km y una longitud de 121 km, es la península más grande del país. Las brillantes playas de palmeras del norte, con aguas tranquilas y cristalinas, se encuentran entre las playas solitarias más hermosas de Costa Rica. En Playas del Coco, un encantador pueblo de pescadores, los barcos están anclados y ocupados por bandadas de pelícanos.

Península de Nicoya

Praias brancas, baías abrigadas e promontórios cobertos definem a costa da Península de Nicoya no noroeste da Costa Rica. Com uma largura de 60 km e um comprimento de 121 km, é a maior península do país. As praias de palmeiras ao norte, com águas calmas e cristalinas estão entre as mais belas praias solitárias da Costa Rica. Em Playas del Coco, um charmoso vilarejo de pescadores, os barcos são ancorados e ocupados por enxames de pelicanos.

Schiereiland Nicoya

Witte stranden, beschutte baaien en begroeide landtongen bepalen de kust van het schiereiland Nicoya in het noordwesten van Costa Rica. Met 60 km breed en 121 km lang is dit het grootste schiereiland van het land. De noordelijke, verlaten palmstranden met rustig, kristalhelder water behoren tot de mooiste van Costa Rica. In Playas del Coco, een charmant vissersdorpje, liggen de boten voor anker. Er komen hele zwermen pelikanen op af.

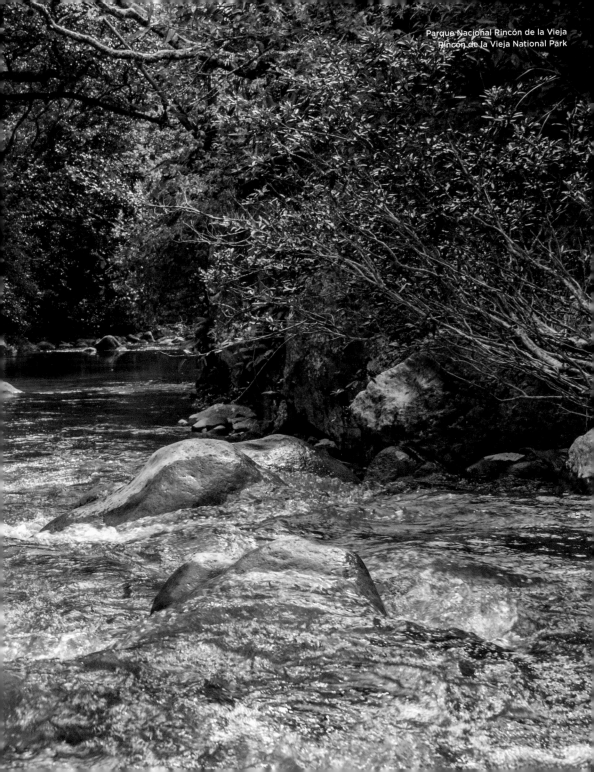

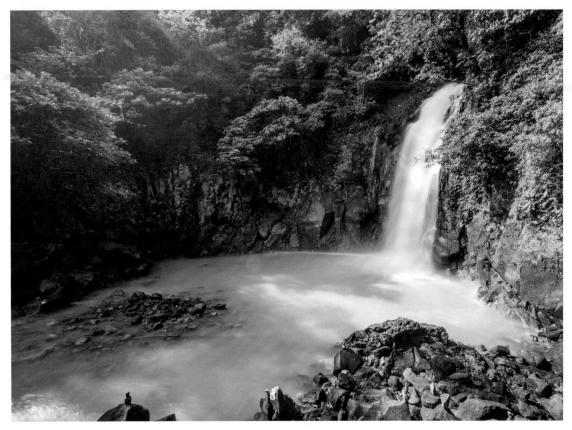

Catarata Río Celeste, Parque Nacional Volcán Tenorio
Río Celeste waterfall, Tenorio Volcano National Park

Rio Celeste – the Blue River

In the north of the province of Guanacaste nature entices with varied vegetation: a true paradise for birds and rare animal species. The Rio Celeste's course first takes it through volcanic territory, then through dense rainforest. Thermal springs on the banks of the river invite visitors to take a bath. Its characteristic colour shimmering between turquoise and blue tones gave the river its name. At the end of a long hike along the river, the Celeste waterfall offers a colourful spectacle of light, sun, flowering plants and a refreshing swim.

Rio Celeste – la rivière bleue

Dans le nord de la province de Guanacaste, la végétation charme par sa diversité et offre un véritable paradis pour les oiseaux et d'autres animaux d'espèces rares.
Le Rio Celeste suit un tracé particulier, traversant une zone volcanique puis l'épaisse forêt tropicale. Le long de ce parcours, des sources chaudes invitent à la baignade. L'eau à la couleur changeante caractéristique, qui vire au turquoise, vaut à ce *río* le nom de « rivière bleue ». Au bout d'une longue randonnée suivant son cours, la cascade du Rio Celeste donne à voir un spectacle coloré mêlant lumière, soleil et plantes en fleurs, et permet un bain rafraîchissant.

Rio Celeste – der blaue Fluss

Im Norden der Provinz Guanacaste lockt Natur mit vielfältiger Vegetation: Ein wahres Paradies für Vögel und andere, seltene Tierarten. Der Rio Celeste nimmt einen besonderen Lauf, erst durch vulkanisches Gebiet, dann durch den dichten Regenwald. Thermalquellen am Flussufer laden zum Baden ein. Seiner charakteristisch changierende Färbung zwischen türkis und blau entsprechend wurde er blauer Fluss getauft. Am Ende einer langen Wanderung am Fluss entlang wartet der Celeste-Wasserfall mit einem Farbspektakel aus Licht, Sonne, blühenden Pflanzen und einem erfrischenden Bad auf.

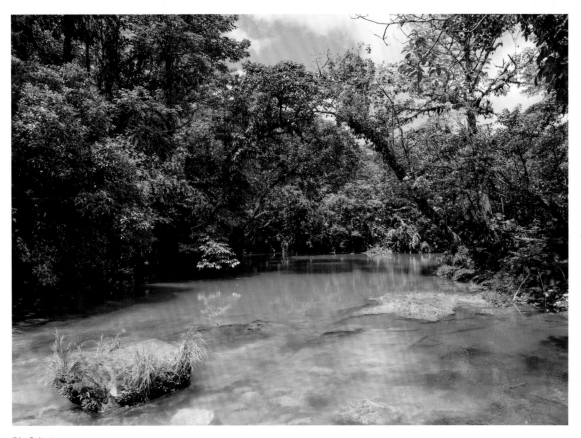

Río Celeste
Celeste River

Río Celeste

En el norte de la provincia de Guanacaste, la naturaleza nos atrae con su variada vegetación: un verdadero paraíso para las aves y otras especies animales raras. El Río Celeste toma un curso especial: primero, a través de territorio volcánico; luego, a través de la densa selva tropical. Las aguas termales a orillas del río invitan a tomar un baño. Fue bautizado con el nombre de río Celeste por su característica coloración iridiscente entre turquesa y azul. Al final de una larga caminata a lo largo del río, la cascada Celeste ofrece un espectáculo de luz, sol, plantas en flor y un refrescante baño.

Rio Celeste – o rio azul

No norte da província de Guanacaste, a natureza atrai com vegetação variada: um verdadeiro paraíso para pássaros e outras espécies animais raras. O Rio Celeste faz um curso especial, primeiro pelo território vulcânico, depois pela densa floresta tropical. Termas nas margens do rio convidam você a tomar um banho. Sua coloração iridescente característica entre o turquesa e o azul correspondia ao seu batismo de rio azul. No final de uma longa caminhada ao longo do rio, a cachoeira Celeste oferece um espetáculo colorido de luz, sol, plantas floridas e um mergulho refrescante.

Rio Celeste – de blauwe rivier

In het noorden van de provincie Guanacaste lokt de natuur met een afwisselende vegetatie: een waar paradijs voor vogels en andere zeldzame diersoorten. De Rio Celeste volgt een bijzondere loop: eerst door vulkanisch gebied, dan door het dichte regenwoud. De warmwaterbronnen aan de rivieroever nodigen bezoekers uit een bad te nemen. In overeenstemming met zijn kleur, die karakteristiek wisselt tussen turquoise en blauw, is de rivier 'blauwe rivier' gedoopt. Aan het eind van een lange wandeling langs de rivier wacht de Celeste-waterval, die een kleurenspektakel van licht, zon en bloeiende planten plus een verfrissende duik biedt.

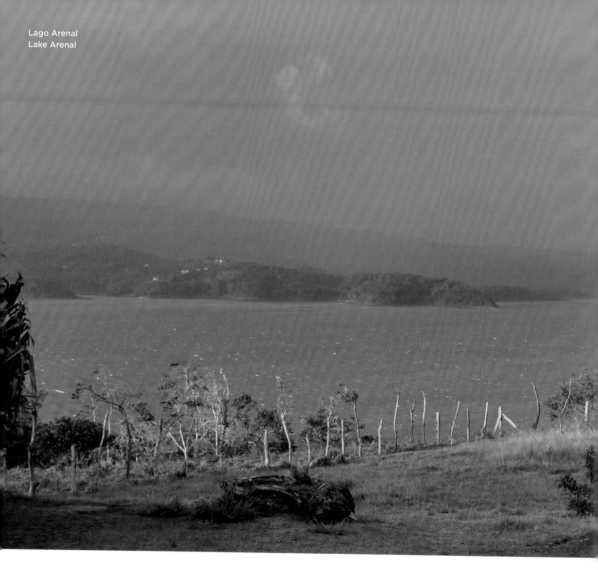

Arenal Lake

The largest freshwater lake in the country (85 km²), named after the nearby volcano Arenal, is ideal for relaxing on the quiet shore, for boat trips and fishing. It lies 548 m above sea level in a valley that extends along the Cordillera Guanacaste. The reservoir built in 1973 is surrounded by a picturesque landscape and is not only an attraction for water sports enthusiasts, but also provides energy from wind turbines.

Lac Arenal

Portant le même nom que le proche volcan Arenal, ce lac d'eau douce – le plus grand du pays avec ses 85 km² – se prête idéalement à la flânerie sur sa rive tranquille, aux promenades en bateau et à la pêche. Il se situe à 548 m au-dessus du niveau de la mer, dans une vallée qui s'étend le long de la cordillère du Guanacaste. Au cœur d'un paysage pittoresque, ce lac artificiel créé en 1973, dont les éoliennes produisent de l'énergie, attire notamment les amateurs de sports nautiques.

Arenal-See

Ideal zum Verweilen am ruhigen Ufer, für Bootsfahrten und zum Fischen geeignet ist der mit 85 km² größte Süßwassersee des Landes, der nach dem nah gelegenen Vulkan Arenal benannt ist. Er liegt 548 m über dem Meeresspiegel in einer Talsenke, die sich an der Cordillera Guanacaste entlang erstreckt. Umgeben von einer malerischen Landschaft zieht der 1973 angelegte Stausee, der mit Windturbinen auch für Energie sorgt, Wassersportler magisch an.

Lago Arenal

El lago de agua dulce más grande del país (85 km²), llamado así por el cercano volcán Arenal, es ideal para relajarse en la tranquila orilla, para dar paseos en barco y para pescar. Se encuentra a 548 m sobre el nivel del mar en un valle que se extiende a lo largo de la Cordillera Guanacaste. Rodeado de un paisaje pintoresco, el embalse, construido en 1973 y que también proporciona energía con turbinas eólicas, atrae mágicamente a los entusiastas de los deportes acuáticos.

Lago Arenal

O maior lago de água doce do país (85 km²), nomeado em homenagem ao vulcão Arenal, é ideal para relaxar na praia tranquila, para passeios de barco e pesca. Fica a 548 m acima do nível do mar em um vale que se estende ao longo da Cordilheira Guanacaste. Rodeado por uma paisagem pitoresca, o reservatório construído em 1973, que também fornece energia com turbinas eólicas, atrai magicamente os entusiastas dos esportes aquáticos.

Arenalmeer

Het grootste zoetwatermeer van het land (85 km²) is genoemd naar de nabijgelegen Arenalvulkaan. Het is ideaal voor ontspanning aan zijn rustige oevers, voor boottochten en om te vissen. Het ligt 548 meter boven de zeespiegel in een dal dat zich uitstrekt langs de Cordillera de Guanacaste. Het in 1973 aangelegde stuwmeer, dat omgeven is door een schilderachtig landschap en met windturbines ook energie levert, trekt veel watersportliefhebbers aan.

Playa Hermosa
Hermosa Beach

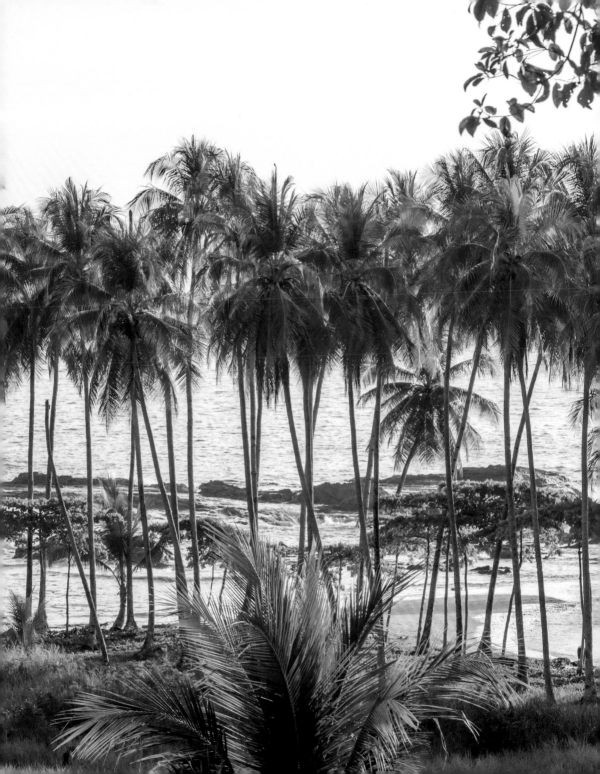

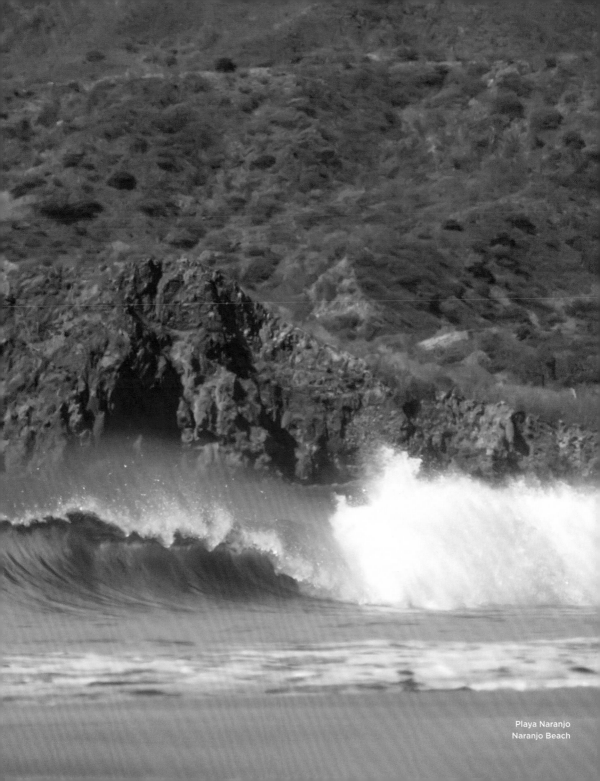

Playa Naranjo
Naranjo Beach

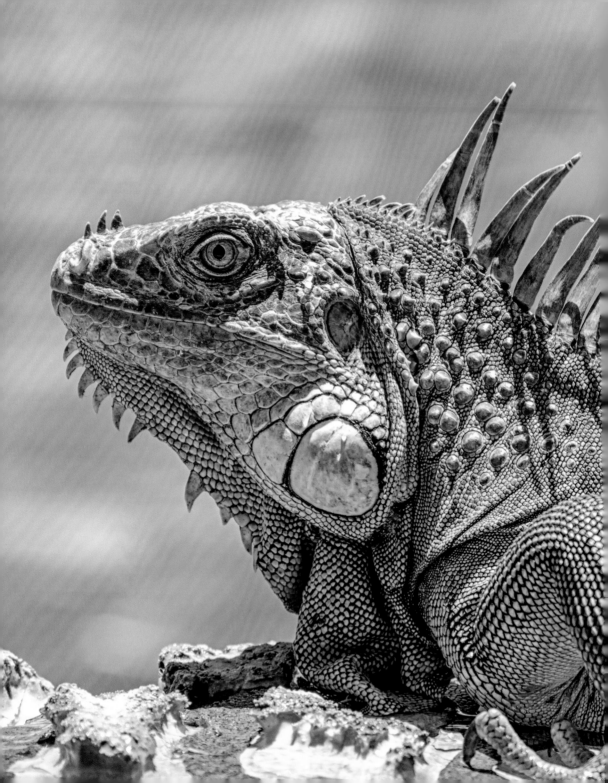

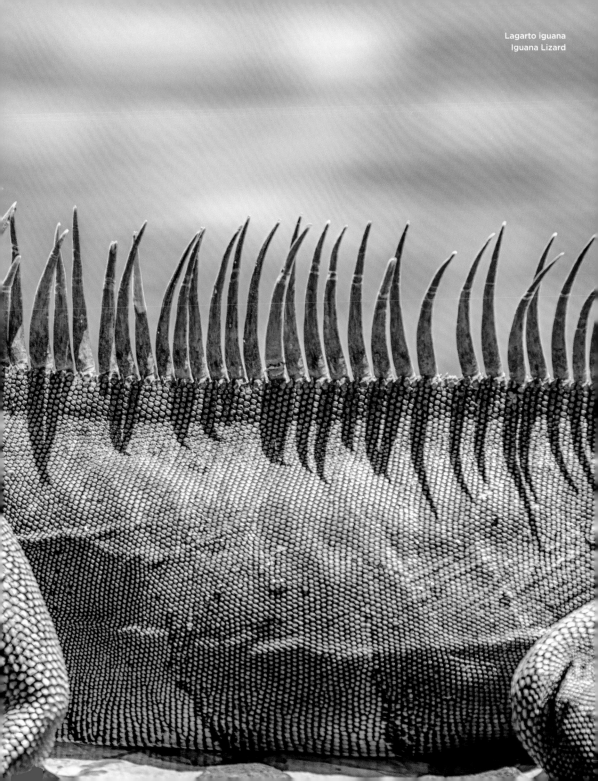

Playa Tamarindo
Tamarindo Beach

Tamarindo

The formerly idyllic fishing village of Tamarindo has become a hot spot for beach holidaymakers on the Nicoya peninsula: bathing and snorkelling during the day, beach parties and clubs in the evening. From Tamarindo, excursions start into the oldest national park of the country Santa Rosa and to lonely bays. The Naranjo beach is particularly popular with surfers.

Tamarindo

Tamarindo, autrefois village de pêcheurs typique, s'est mué en destination phare pour les vacanciers, les amateurs de plage qui séjournent sur la péninsule de Nicoya : en journée, c'est baignade et plongée avec tuba ; le soir, on fait la fête sur la plage et on sort en boîte. Depuis Tamarindo, il est possible de partir en excursion dans le plus ancien parc national du pays, celui de Santa Rosa, ou de se rendre dans des criques isolées. La plage de Naranjo est particulièrement appréciée des surfeurs.

Tamarindo

Das ehemalige verträumte Fischerdorf Tamarindo hat sich zum Hot Spot für Strandurlauber auf der Halbinsel Nicoya gemausert: tagsüber Baden und Schnorcheln, abends Strandparty und Disko. Von Tamarindo aus starten Ausflügler in den ältesten Nationalpark des Landes Santa Rosa oder suchen einsame Buchten auf. Der Naranjo-Strand ist bei Surfern besonders beliebt.

Tamarindo

El antiguo pueblo de pescadores de ensueño de Tamarindo se ha convertido en un importante punto de atracción para los turistas de playa en la península de Nicoya: baño y esnórquel durante el día, fiestas en la playa y discoteca por la noche. Desde Tamarindo, los excursionistas comienzan en el parque nacional más antiguo del país, Santa Rosa, o visitan bahías solitarias. La playa Naranjo es particularmente popular entre los surfistas.

Tamarindo

A antiga vila piscatória de Tamarindo tornou-se um local de sonho para os turistas de praia na península de Nicoya: banhos e snorkel durante o dia, festas na praia e discoteca à noite. De Tamarindo, os excursionistas partem para o mais antigo parque nacional do país, Santa Rosa, ou visitam baías solitárias. A praia do Naranjo é particularmente popular entre os surfistas.

Tamarindo

Het voormalige dromerige vissersdorp Tamarindo op het schiereiland Nicoya is een hotspot geworden voor strandvakanties: overdag zwemmen en snorkelen, 's avonds strandfeesten en disco. Vanuit Tamarindo maken bezoekers excursies naar het oudste nationale park van het land, Santa Rosa, of bezoeken ze verlaten baaien. Het strand van Naranjo is bij surfers erg geliefd.

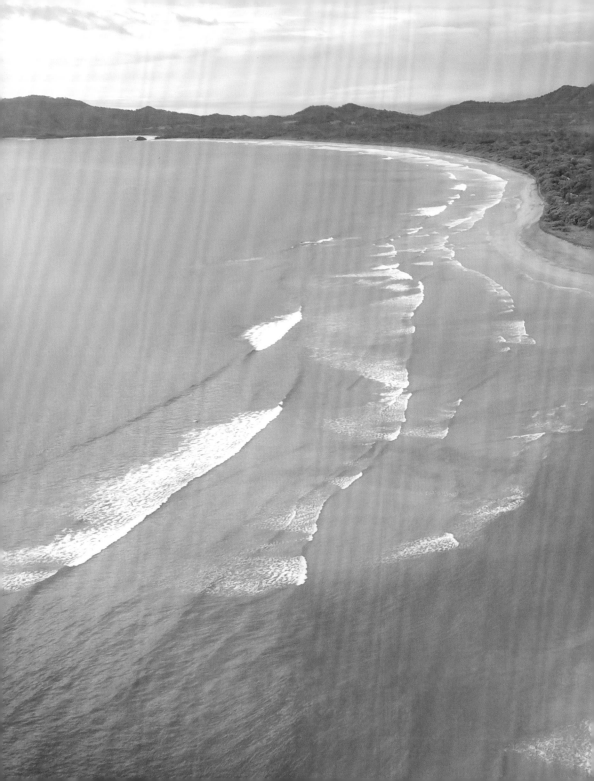

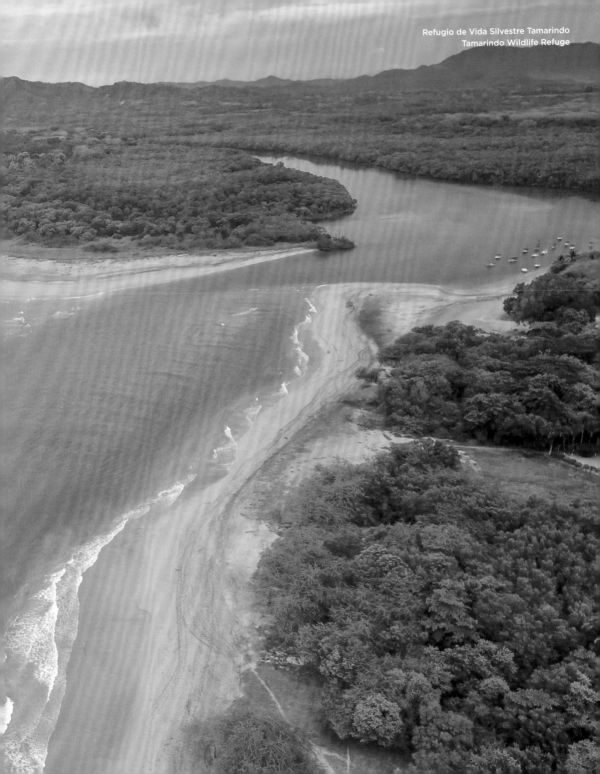

Tamarindo

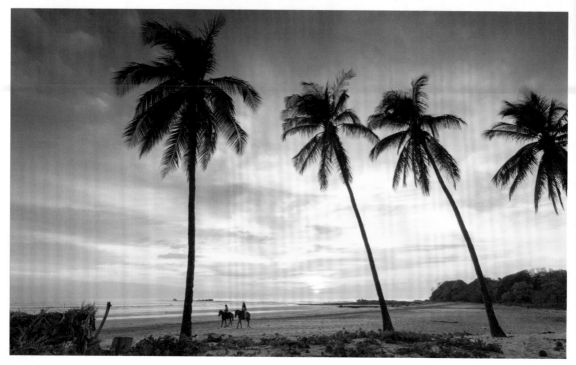

Playa Guiones
Nosara Beach

Beaches in the Northwest

Miles of beaches, some white and wide, some wild and rocky, line the northern part of the Pacific coast. On deserted beaches with enchanting names - Playa Flamingo, Playa Pirata - one can go horse riding, fish and surf. In the majestic estuary of the river Nosara salt and fresh water mix: a playground for small shark species and also for caimans. Crab fishermen try their luck hoping for a good catch on the sparsely populated riverbank.

Plages du nord-ouest

Des kilomètres de plages, tantôt larges et couvertes de sable blanc, tantôt sauvages et rocheuses, bordent la partie nord de la côte pacifique. Sur ces étendues désertes aux noms enchanteurs – Playa Flamingo, Playa Pirata –, on peut faire du cheval, pêcher et surfer. Au niveau de la majestueuse embouchure de la rivière Nosara, eau salée et eau douce se mêlent, et sont peuplées de différentes espèces de petits requins, mais aussi de caïmans. Les pêcheurs de crabes, eux, tentent leur chance sur les bords de la rivière, une zone peu habitée.

Strände im Nordwesten

Kilometerlange Strände, teils weiß und breit, teils wild und felsig, säumen den nördlichen Teil der Pazifikküste. An menschenleeren Stränden mit verwunschenen Namen – Playa Flamingo, Playa Pirata – kann man Reiten, Fischen und Surfen. In der majestätischen Flussmündung von Nosara mischen sich Salz- und Süßwasser: ein Tummelplatz für kleine Haiarten und auch für Kaimane. Krabbenfischer versuchen am dünn besiedelten Flussufer ihr Glück auf einen guten Fang.

Playas del noroeste

Kilómetros de playas, algunas blancas y anchas, otras salvajes y rocosas, bordean la parte norte de la costa del Pacífico. En playas desiertas con nombres encantadores (Playa Flamingo, Playa Pirata) se puede montar a caballo, pescar y surfear. En la majestuosa desembocadura del río Nosara se mezclan el agua salada y el agua dulce: un patio de juegos para las pequeñas especies de tiburones y también para los caimanes. Los pescadores de cangrejos prueban su suerte en una buena pesca a la orilla del río, poco poblada.

Praias do Noroeste

Milhas de praias, algumas brancas e largas, outras selvagens e rochosas, alinham a parte norte da costa do Pacífico. Em praias desertas com nomes encantados – Playa Flamingo, Playa Pirata – você pode andar a cavalo, pescar e surfar. Na foz majestosa do rio Nosara mistura de sal e água doce: um playground para pequenas espécies de tubarões e também para jacarés. Pescadores de caranguejo tentam a sorte com uma boa pesca na escassamente povoada margem do rio.

Stranden in het noordwesten

Kilometerslange stranden, sommige wit en breed, andere wild en rotsachtig, liggen langs het noordelijke deel van de Grote Oceaankust. Op verlaten stranden met betoverende namen – Playa Flamingo, Playa Pirata – kunnen bezoekers paardrijden, vissen en surfen. In de majestueuze monding van de Nosara-rivier vermengen zout en zoet water zich: een speeltuin voor kleine haaiensoorten en kaaimannen. Krabvissers beproeven hun geluk op een goede vangst op de dunbevolkte rivieroever.

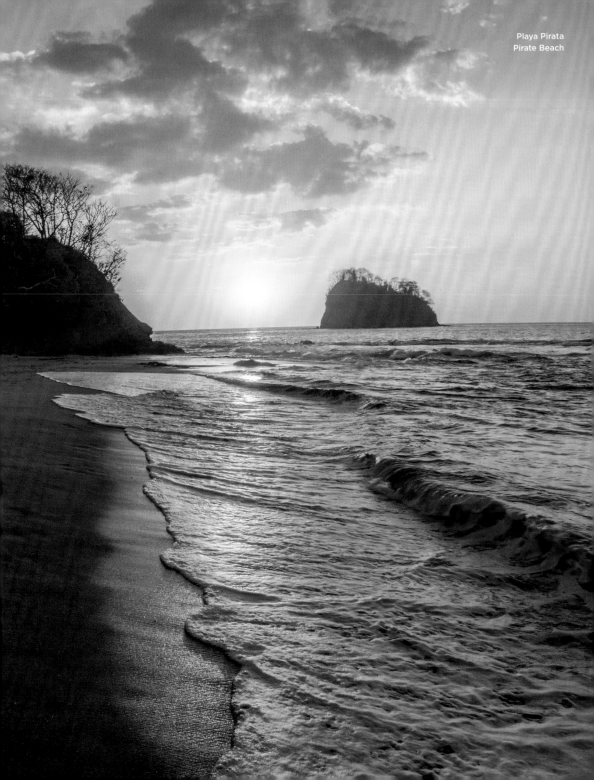

Playa Pirata
Pirate Beach

COCINANDO FRIJOLES
COOKING BEANS

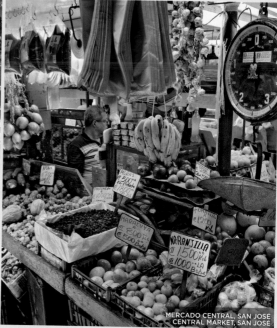

BANANAS
BANANAS

MERCADO CENTRAL, SAN JOSÉ
CENTRAL MARKET, SAN JOSÉ

FRUTA
FRUIT

ENSALADA DE PULPO
OCTOPUS SALAD

CEVICHE DE LUBINA
SEABASS CERVICHE

Culinary Delights

The Costa Rican cuisine is characterized by its tasty and rich dishes, usually prepared with fresh vegetables from the farmers' markets—yucca, chayote, palm heart. Traditional products such as rice and beans, corn and plantain are innovatively reinterpreted. On the coast, freshly caught fish is served, either marinated raw as ceviche or grilled, e.g. sea bass and tuna. Refreshing exotic drinks made from hibiscus blossoms are just as much a culinary delight as is a fruit plate—star fruit, guava, papaya, mango and blackberry.

Gastronomie

La cuisine costaricaine se distingue par ses plats copieux et savoureux, le plus souvent préparés avec les fruits et légumes du marché d'une grande fraîcheur – yucca, chayote, cœur de palmier. Les recettes traditionnelles à base de riz et de haricots, de maïs et de banane plantain sont aujourd'hui réinterprétées. Sur la côte, on consomme plutôt du poisson fraîchement pêché, mérou et thon par exemple, servi cru et mariné (ceviche) ou grillé. Quant aux désaltérantes boissons exotiques, comme le jus d'hibiscus, ou aux plateaux de fruits – carambole, goyave, papaye, mangue et mûres –, ils constituent un véritable régal pour les papilles.

Kulinarisches

Die costaricanische Küche zeichnet sich durch ihre schmackhaften und reichhaltigen Gerichte aus, die meist mit frischsten Gemüsen vom Wochenmarkt – Yucca, Chayote, Pfirsichpalmenherz – zubereitet werden. Traditionell bewährtes wie Reis und Bohnen, Mais und Kochbanane wird neu interpretiert. An der Küste kommt vorzugsweise fangfrischer Fisch auf den Tisch, entweder roh in Marinade als Ceviche oder gegrillt, z. B. Barsch und Thunfisch. Erfrischende exotische Getränke aus Hibiskusblüten oder eine Früchteplatte – Sternfrucht, Guave, Papaya, Mango und Brombeere – sind wahre Gaumenfreuden.

MARISCO
SEA FOOD

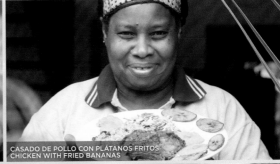

CASADO DE POLLO CON PLÁTANOS FRITOS
CHICKEN WITH FRIED BANANAS

ARROZ CON POLLO
CHICKEN WITH RICE

PALMITO, TOMATE CHERRY, ACEITUNAS
HEART OF PALM, CHERRY TOMATOS, OLIVES

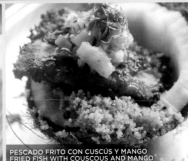

PESCADO FRITO CON CUSCÚS Y MANGO
FRIED FISH WITH COUSCOUS AND MANGO

HUACHINANGO ENTERO FRITO
WHOLE FRIED RED SNAPPER

LANGOSTA Y PESCADO
LOBSTER AND FISH

Delicias culinarias

La cocina costarricense se caracteriza por sus sabrosos y ricos platos, preparados en su mayoría con las verduras más frescas del mercado semanal (yuca, chayote, palmito de pejibaye). Se reinterpretan productos tradicionales como el arroz y los frijoles, o el maíz y el plátano. En la costa se sirve pescado totalmente fresco, crudo marinado como ceviche o a la parrilla, por ejemplo, perca y atún. Bebidas refrescantes y exóticas hechas de flores de hibisco o un plato de fruta (fruta estrella, guayaba, papaya, mango y zarzamora) son verdaderos placeres culinarios.

Delícias culinárias

A cozinha costarriquenha é caracterizada por seus pratos saborosos e ricos, em sua maioria preparados com os legumes mais frescos do mercado semanal – mandioca, chuchu, palmito de pêssego. Produtos tradicionais comprovados como arroz e feijão, milho e banana são reinterpretados. Na costa, é servido peixe fresco, cru em marinada como ceviche ou grelhado, por exemplo, perca e atum. Refrescantes bebidas exóticas feitas a partir de flores de hibisco ou de um prato de fruta – fruta estrela, goiaba, papaia, manga e amora – são verdadeiras delícias culinárias.

Culinair

De Costa Ricaanse keuken staat bekend om smakelijke en gevarieerde gerechten, meestal bereid met uiterst verse groenten van de weekmarkt – yucca, chayote en perzikpalmhart. Traditioneel bewaarde producten zoals rijst en bonen, maïs en bakbananen ondergaan een nieuwe bewerking. Aan de kust wordt vers gevangen vis geserveerd, rauw in de marinade als ceviche of gegrild, bijvoorbeeld baars en tonijn. Verfrissende exotische drankjes op basis van hibiscusbloesem of fruitsalades – met stervrucht, guave, papaja, mango en bramen – zijn echte culinaire genoegens.

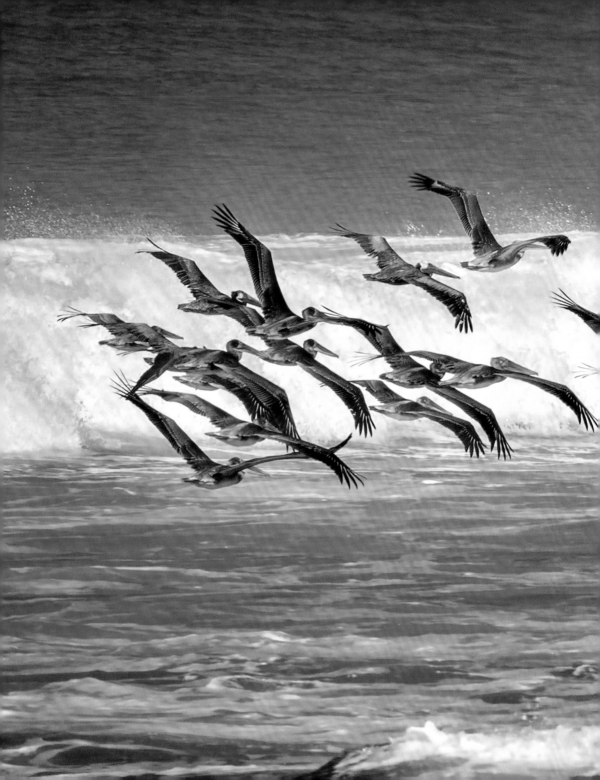

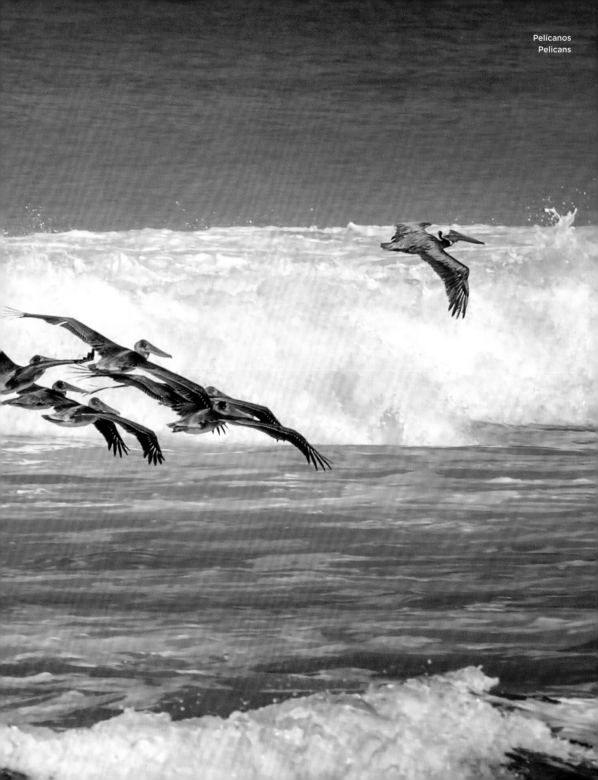

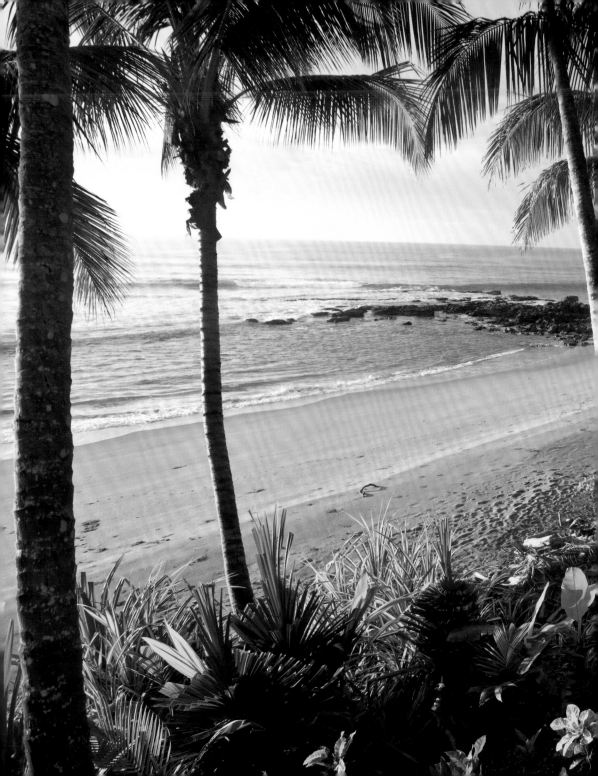

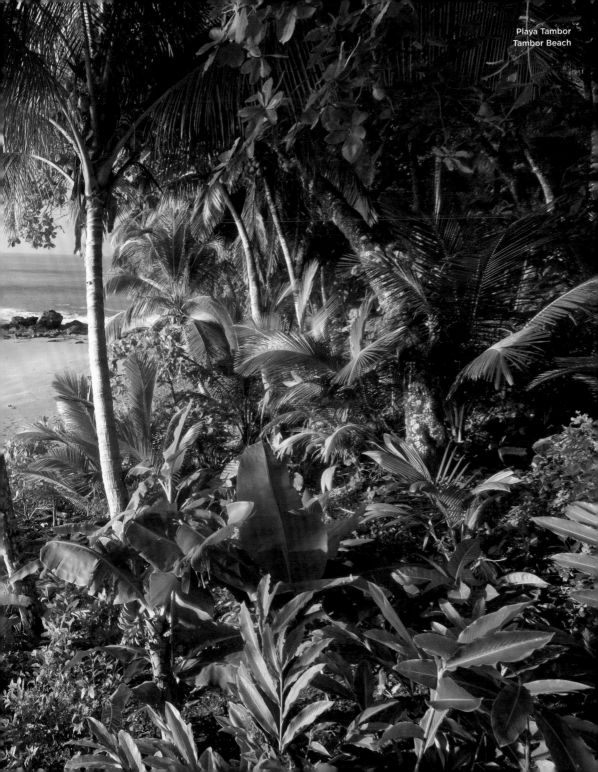

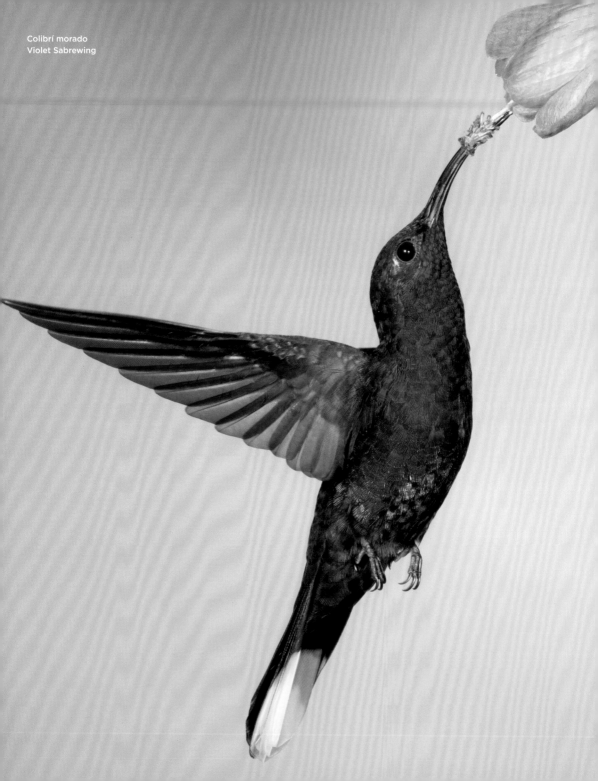

Colibrí morado
Violet Sabrewing

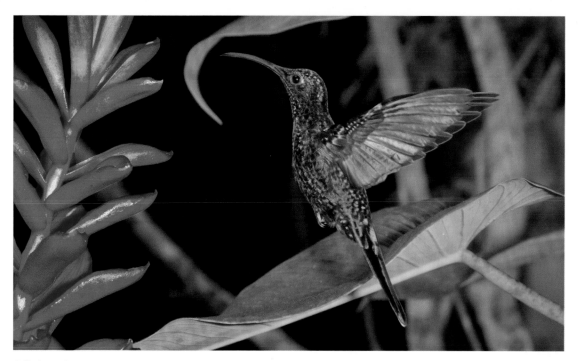

Colibrí morado
Violet Sabrewing

Birds on the Coast

On long stretches of the Pacific coast, the rainforest reach right down to the beach. The green vegetation, especially beach almonds, attracts many bird species. Swarms of parakeets chirp and buzz in the treetops. Tropical hibiscus flowers and heliconias attract hummingbirds with their sweet nectar, a delightful sight with their rapid movement resulting from up to 80 wing beats per second—especially when they fly out of the bloom in reverse.

Oiseaux de la côte

Sur de larges zones de la côte pacifique, la forêt tropicale s'étend jusqu'aux plages. La végétation verdoyante, à commencer par les amandiers de plage, attire quantité d'espèces d'oiseaux. Des nuées de perruches chantent et sifflent sur les cimes des arbres. Le nectar des fleurs d'hibiscus tropicaux et celui des héliconias séduisent en particulier les colibris ; avec leurs ailes pouvant atteindre la vitesse de 80 battements par seconde en vol stationnaire, ils suscitent le ravissement de l'observateur, surtout lorsqu'ils s'extraient de la corolle en enclenchant la marche arrière.

Vögel an der Küste

An großen Teilen des pazifischen Ozeans geht der Regenwald bis unmittelbar an den Strand. Die grüne Vegetation, insbesondere Strandmandeln, locken viele Vogelarten an. Schwärme von Sittichen zirpen und schwirren in den Baumkronen. Tropische Hibiskusblüten und Helikonien ziehen mit ihrem süßen Nektar besonders Kolibris an, die mit bis zu 80 Flügelschlägen pro Sekunde für Bewegung und Entzücken sorgen. Besonders, wenn sie im eingelegten Rückwärtsgang aus der Blütendolde fliegen.

Aves de la costa

En gran parte del océano Pacífico, la selva tropical llega directamente hasta la playa. La vegetación verde, especialmente los almendrones, atrae a muchas especies de aves. Las bandadas de papagayos cantan y rebolotean en las copas de los árboles. Las flores tropicales de hibisco y las heliconias con su dulce néctar atraen especialmente a los colibríes, que proporcionan movimiento y placer con hasta 80 aleteos por segundo (sobre todo cuando salen de los colimbos hacia atrás).

Aves no litoral

Em grandes partes do Oceano Pacífico, a floresta tropical vai até a praia. A vegetação verde, especialmente as amêndoas da praia, atrai muitas espécies de aves. Enxames de periquitos chilreiam e zumbem nas copas das árvores. As flores tropicais de hibisco e as heliconias com o seu néctar doce atraem especialmente os beija-flores, que proporcionam movimento e deleite com até 80 batimentos de asas por segundo. Especialmente quando saem do umbigo em marcha-atrás.

Vogels aan de kust

Op grote delen aan de Grote Oceaan groeit het regenwoud tot aan het strand. De groene vegetatie, vooral de djaha, lokt veel vogelsoorten. Zwermen parkieten tsjirpen en fladderen in de boomtoppen. Tropische hibiscusbloemen en heliconia's met hun zoete nectar trekken met name kolibries aan, die met wel 80 vleugelslagen per seconde voor beweging en plezier zorgen. Vooral wanneer ze achteruit het bloemscherm uitvliegen.

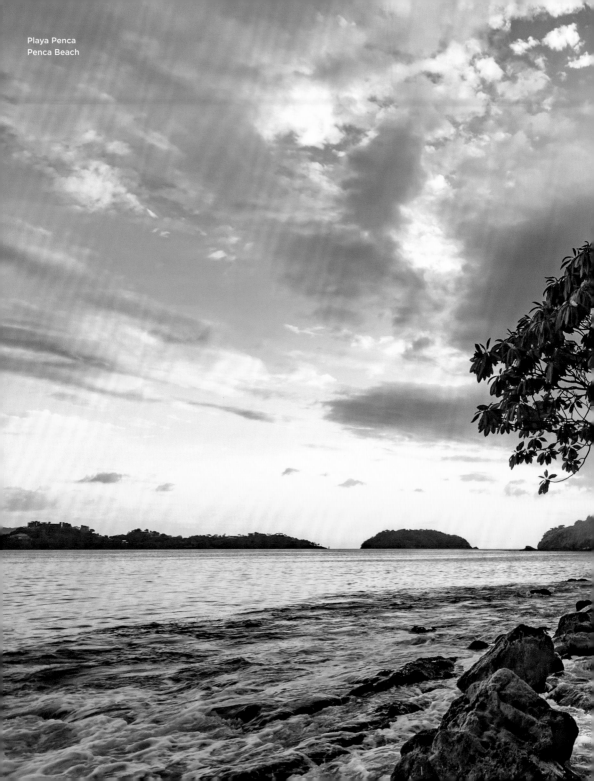

Playa Penca
Penca Beach

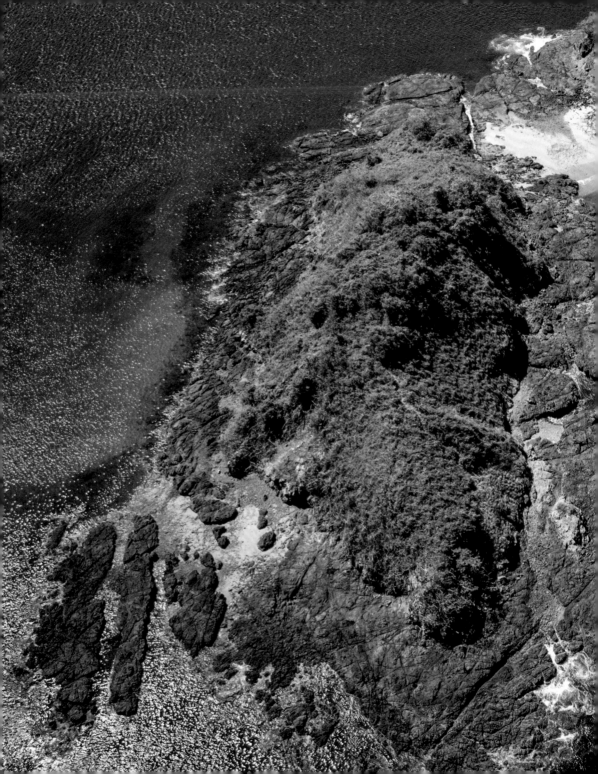

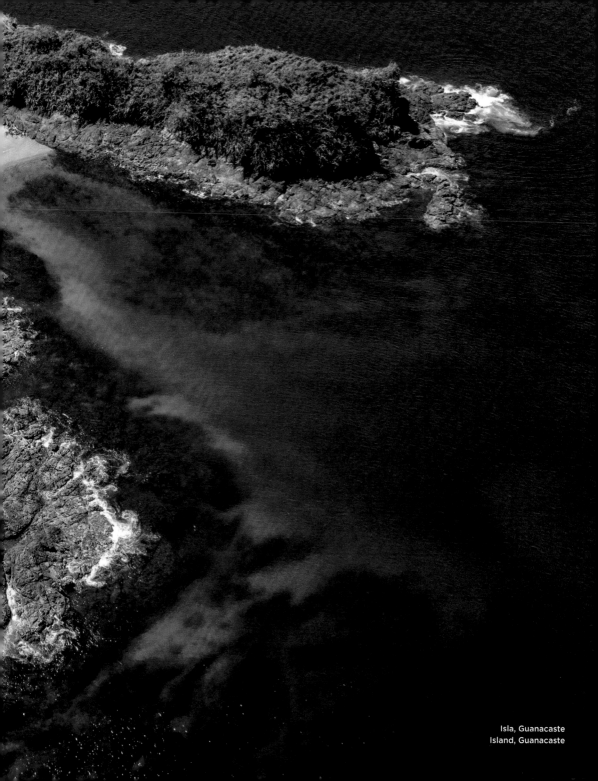

Isla, Guanacaste
Island, Guanacaste

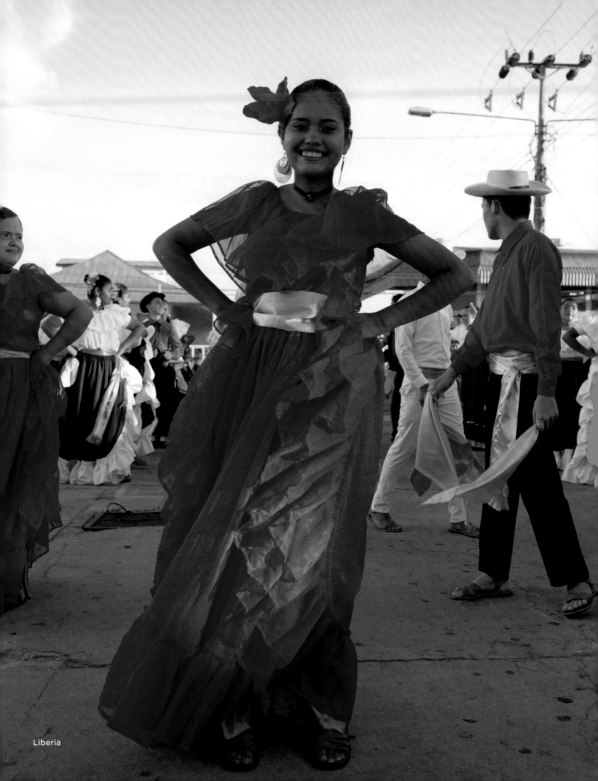

Liberia

Liberia

Liberia

Guanacaste's charming capital Liberia is located on the Inter-American Highway in the center of the province. Its historical centre is crammed with white colonial buildings and shows many nostalgical aspects of original rural life: Cattle and horse breeding, traditional maize culture. Real cowboys perform rodeos on holidays, sing and dance to Mariachi and marimba music. This rediscovered tradition is enjoying increasing popularity throughout the country.

Liberia

Charmante capitale du Guanacaste, Liberia se situe sur l'Inter-American Highway, au cœur de la province. Les maisons coloniales de son centre historique éblouissent par leur blancheur, et les environs de la ville offrent aux nostalgiques le spectacle d'une agriculture ancestrale : élevage de bovins et de chevaux, culture traditionnelle du maïs. Les jours de fêtes, de vrais cow-boys organisent des rodéos à dos de taureau, chantent et dansent au son des mariachis et des marimbas. Cette redécouverte de la tradition jouit d'une popularité grandissante parmi les Costaricains.

Liberia

Guanacastes charmante Hauptstadt Liberia liegt am Inter-American-Highway im Zentrum der Provinz. Sie strahlt im historischen Kern mit weißen kolonialen Gebäuden und präsentiert nostalgisch ursprüngliches Landleben: Rinder- und Pferdezucht, traditionelle Maiskultur. Echte Cowboys veranstalten an Festtagen Stier-Rodeos, singen und tanzen zu Mariachi- und Marimbamusik. Diese wiederentdeckte Tradition erfreut sich landesweit zunehmender Beliebtheit.

Liberia

La encantadora capital de Guanacaste, Liberia, está ubicada en la Carretera Interamericana en el centro de la provincia. Brilla en su centro histórico con edificios coloniales blancos y presenta una vida campestre nostálgicamente original: cría de ganado vacuno y equino, cultivo tradicional de maíz. Los verdaderos vaqueros organizan rodeos de toros en los días festivos, cantan y bailan al ritmo del mariachi y la marimba. Esta tradición redescubierta goza de una creciente popularidad en todo el país.

Libéria

A encantadora capital de Guanacaste, a Libéria, está localizada na Rodovia Interamericana, no centro da província. Ele brilha em seu núcleo histórico com edifícios coloniais brancos e apresenta nostalgicamente original vida no campo: Criação de gado e cavalos, cultura tradicional de milho. Os verdadeiros cowboys executam rodeios de touro em dias festivos, cantam e dançam com Mariachi e música de marimba. Esta tradição redescoberta está desfrutando de crescente popularidade em todo o país.

Liberia

De charmante hoofdstad van Guanacaste, Liberia, ligt aan de Inter-American-Highway in het midden van de provincie. Hij straalt in zijn historische hart met witte koloniale gebouwen en presenteert nostalgisch het oorspronkelijke plattelandsleven: runderteelt en paardenfokkerij, traditionele maïsteelt. Echte cowboys voeren op feestdagen rodeo's op stieren uit, en zingen en dansen op mariachi- en marimbamuziek. Deze traditie wordt in het hele land weer steeds populairder.

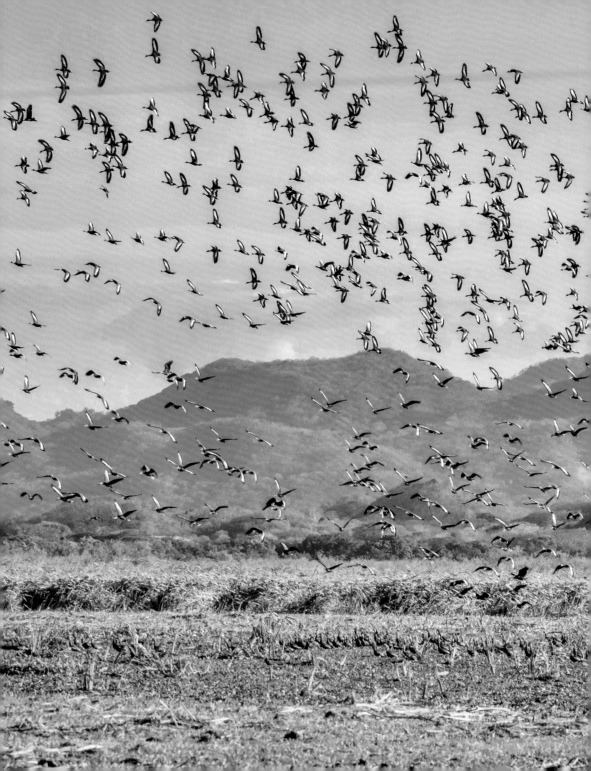

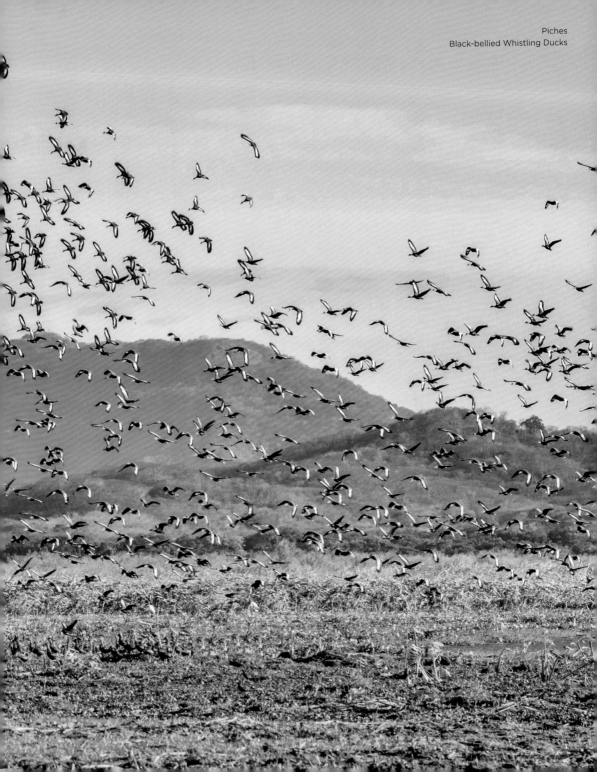

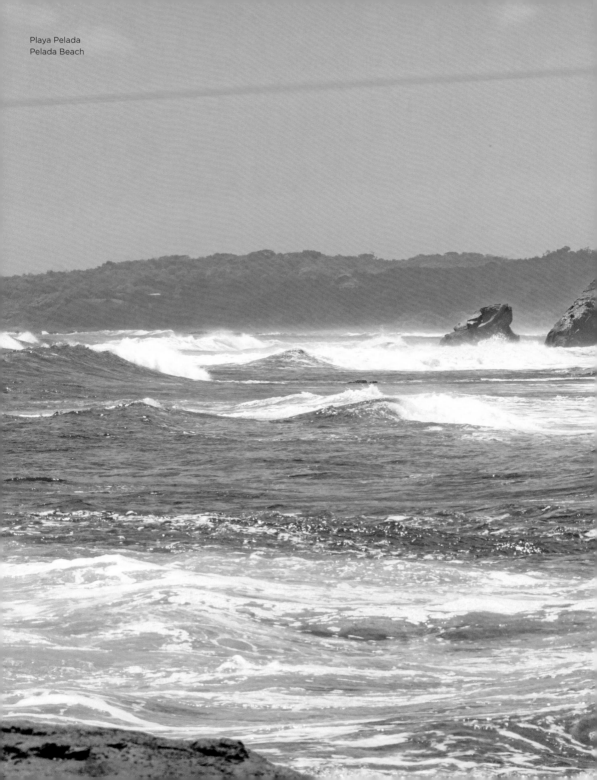

Playa Pelada
Pelada Beach

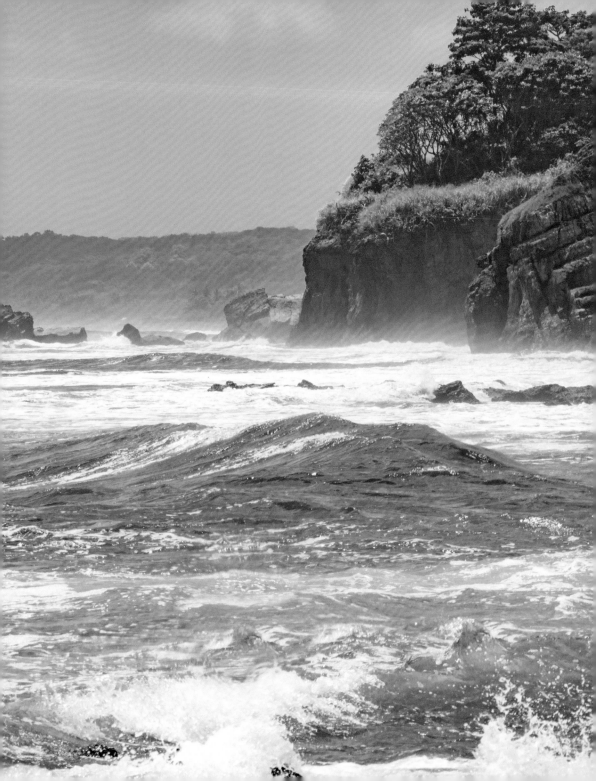

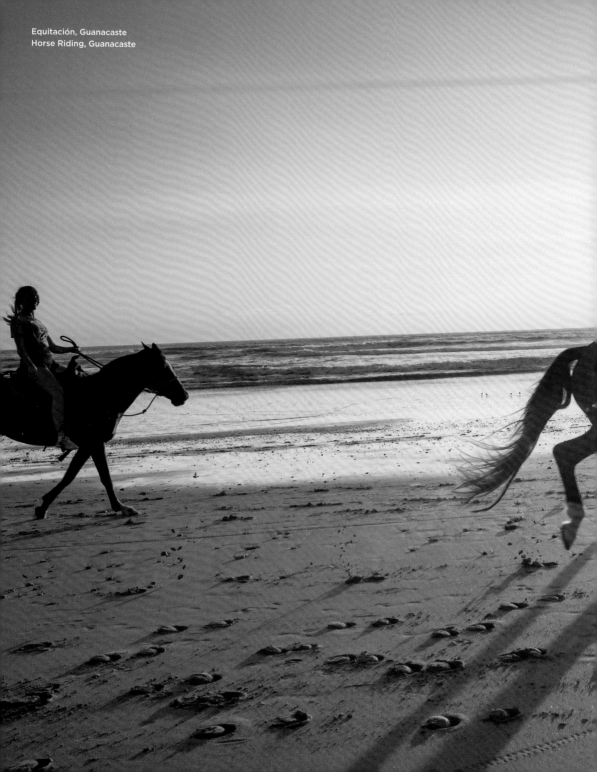

Equitación, Guanacaste
Horse Riding, Guanacaste

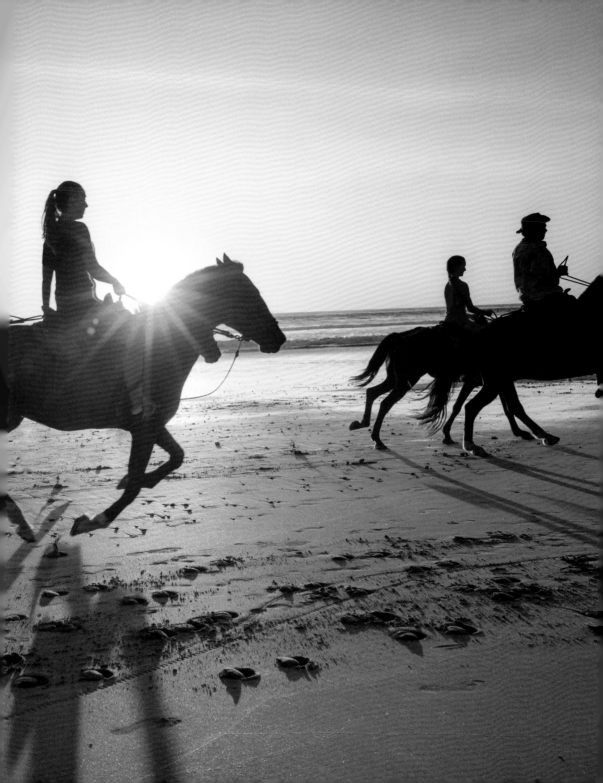

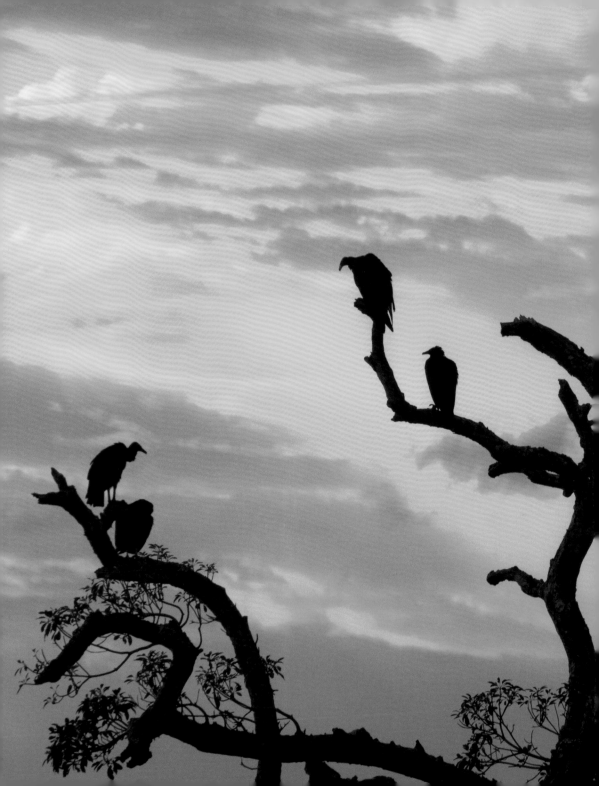

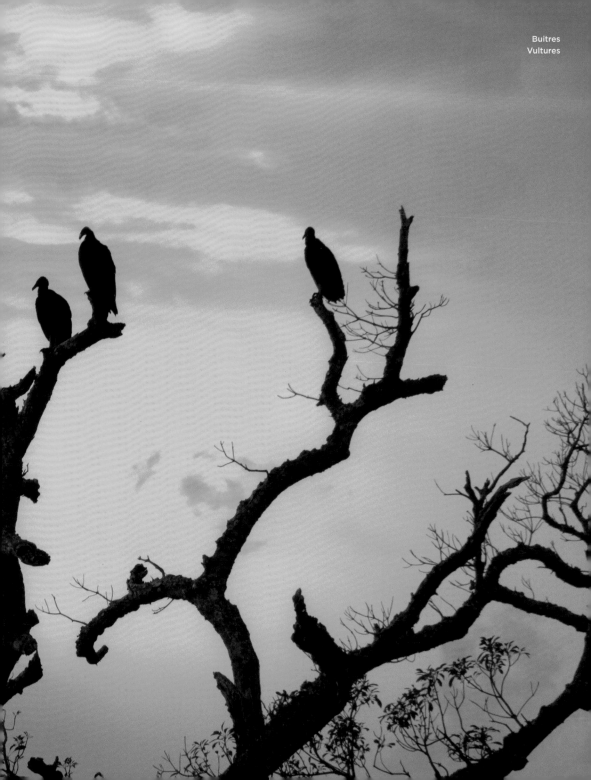

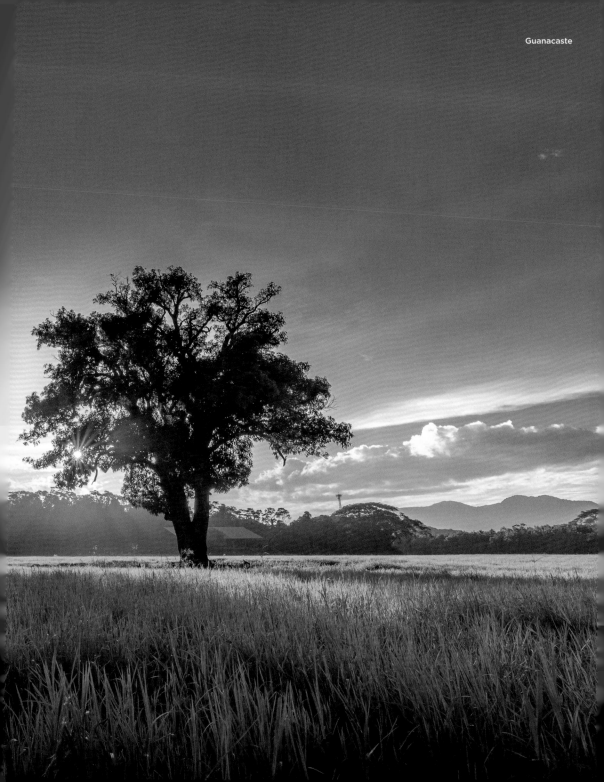

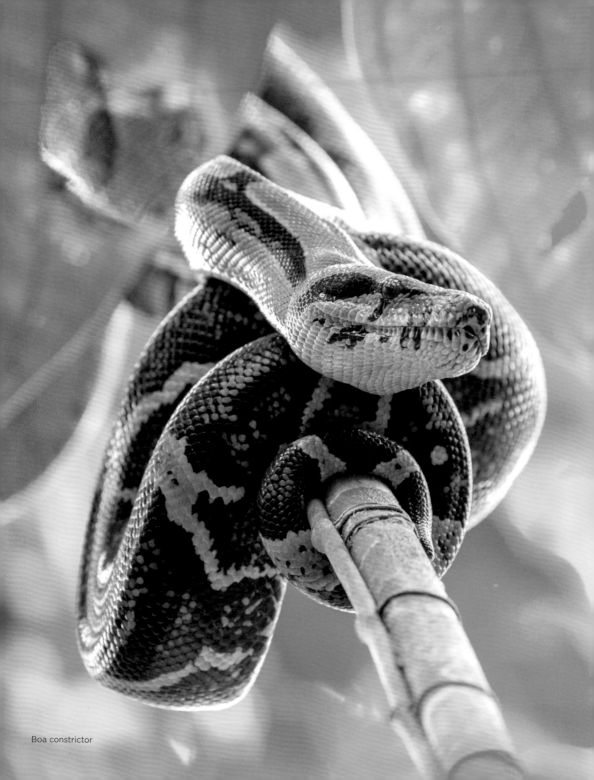

Boa constrictor

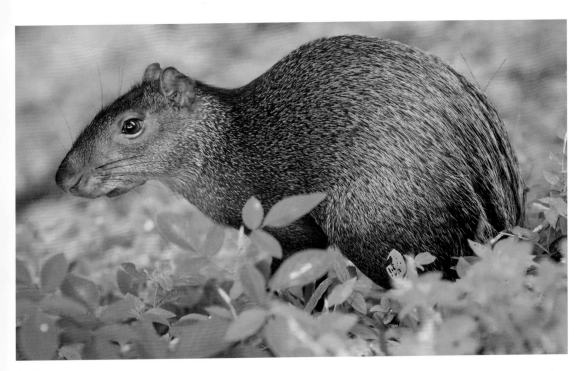

Agutí
Agouti

Wildlife in Guanacaste

Dry forest areas with tropical hardwoods dating back to pre-Columbian times are only to be found in Guanacaste. They are a refuge for rare animals: Scarlet macaws, Blue-and-yellow macaws and guans. Boa constrictors reaching lengths of up to 3 m are often found on trees and are easy to observe. This also applies to the diurnal green iguanas with impressive lenghts of up to 2 m, who bury their eggs in sandy soil. With age, they lose their intense green colour.

Monde animal du Guanacaste

Seul le Guanacaste comporte des forêts sèches abritant des bois durs tropicaux qui remontent à l'époque précolombienne. Elles offrent un refuge à des animaux rares : aras rouges, aras à gorge jaune et hoccos. On voit souvent, sur les arbres, des boas constrictors dont la longueur va jusqu'à 3 m et que l'on peut facilement observer. Ceci vaut aussi pour les iguanes verts, les plus imposants atteignant la taille de 2 m. Actifs pendant la journée, ils enterrent leurs œufs dans les sols sableux, et perdent avec l'âge leur couleur.

Guanacastes Tierwelt

Trockenwaldgebiete mit tropischen Harthölzern aus präkolumbischer Zeit sind einzig in Guanacaste zu finden. Sie sind ein Refugium für seltene Tiere: hellrote Aras, Gelbbrustaras und Hokko-Hühner. Bis zu 3 m lange Königsboas sind oft auf Bäumen anzutreffen und gut zu beobachten. Das gilt auch für die tagaktiven, imposanten, bis zu 2 m langen grünen Leguane. Sie verlieren mit dem Alter ihre intensive grüne Färbung, ihre Eier vergraben sie im sandigen Boden.

Fauna en Guanacaste

Las áreas de bosque seco con maderas duras tropicales de la época precolombina solo se pueden encontrar en Guanacaste. Son un refugio para animales raros: el guacamayo rojos, el guacamayo azul y amarillo y crácidos. Las boas constrictoras de hasta 3 m de largo se encuentran a menudo en los árboles y son fáciles de observar. Esto también se aplica a las impresionantes iguanas verdes de hasta 2 m de largo y actividad diurna. Con la edad, pierden su color verde intenso, y sus huevos los entierran en el suelo arenoso.

Guanacastes Vida Selvagem

Áreas de floresta seca com madeiras tropicais de época pré-colombiana só podem ser encontradas em Guanacaste. São um refúgio para animais raros: araras vermelhas claras, araras de peito amarelo e galinhas Hokko. King Boas até 3 m de comprimento são frequentemente encontradas nas árvores e são fáceis de observar. Isto também se aplica às iguanas verdes de até 2 m de comprimento. Com a idade, perdem a sua cor verde intensa, enterrando os ovos no solo arenoso.

Wilde dieren in Guanacaste

Droge bosgebieden met tropisch hardhout uit de precolumbiaanse tijd zijn alleen in Guanacaste te vinden. Ze zijn een toevluchtsoord voor zeldzame dieren: geelvleugelara's, blauwgele ara's en hokko's. Boa constrictors van wel 3 meter lang liggen vaak in bomen en zijn goed te observeren. Dit geldt ook voor de overdag actieve, indrukwekkende, wel 2 meter lange groene leguanen. Met het ouder worden verliezen ze hun intens groene kleur. Ze begraven hun eieren in de zandgrond.

Mono aullador
Howler Monkey

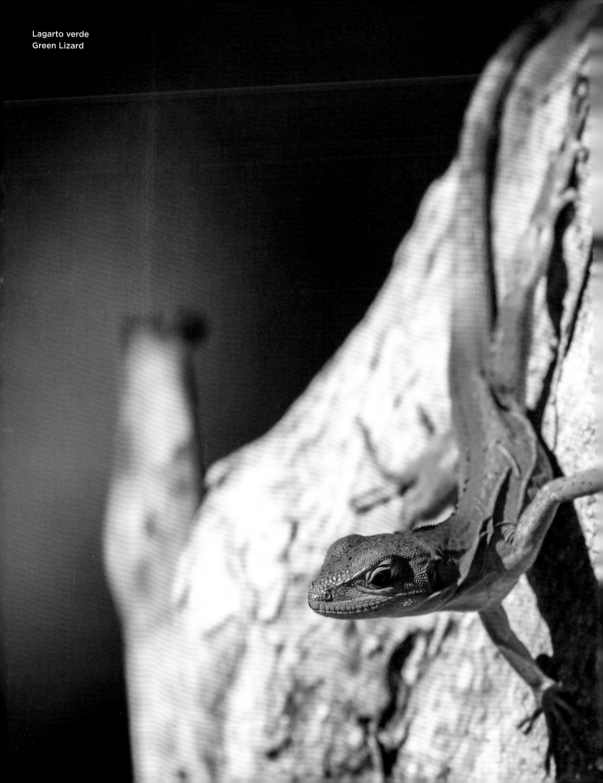

Lagarto verde
Green Lizard

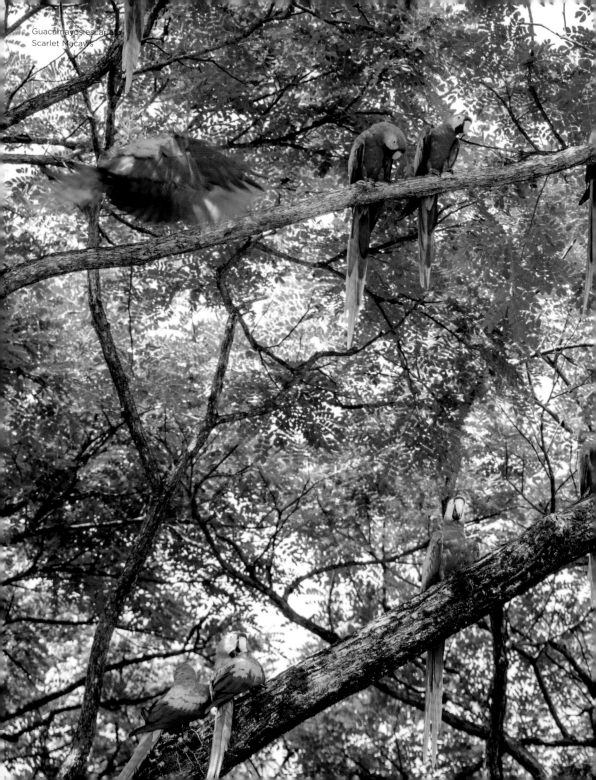

Guacamayos escarlata.
Scarlet Macaws

Sports

Costa Rica's seemingly endless beaches and the pleasantly warm water attract surfers from all over the world. Excellent marked trails challenge hikers in the countless nature parks, and adventurous visitors can explore nature—gorges, waterfalls and treetops—on a canopy tour.

Pratiquer un sport

Les plages qui s'étendent à perte de vue et les eaux agréablement tièdes font venir au Costa Rica les surfeurs du monde entier. Dans les innombrables parcs naturels, des chemins parfaitement balisés attendent les randonneurs, tandis que les aventuriers dans l'âme peuvent explorer la nature – gorges, cascades et canopée – lors d'un parcours en tyrolienne.

Sport

Costa Ricas scheinbar endlose Strände und die angenehm warmen Wassertemperaturen ziehen Surfer aus aller Welt an. In den zahllosen Naturparks fordern hervorragend ausgewiesene Wege Wanderer heraus und Abenteuerlustige können die Natur – Schluchten, Wasserfälle und Baumkronen – bei einer Canopy-Tour erkunden.

Deportes

Las playas de Costa Rica que parecen no tener fin y las agradables y cálidas temperaturas del agua atraen a surfistas de todo el mundo. En los innumerables parques naturales, los excelentes senderos señalizados desafían a los excursionistas y la gente aventurera puede explorar la naturaleza (gargantas, cascadas y copas de árboles) en un tour de canopy.

Desporto

As praias aparentemente infinitas da Costa Rica e as temperaturas agradavelmente quentes da água atraem surfistas de todo o mundo. Nos inúmeros parques naturais, excelentes trilhas marcadas desafiam os caminhantes e os aventureiros podem explorar a natureza – gargantas, cachoeiras e copas das árvores – em um passeio de canopy.

Sport

Costa Rica's schijnbaar eindeloze stranden en de aangenaam warme watertemperaturen trekken surfers van over de hele wereld aan. In de talloze natuurparken stimuleren uitstekend bewegwijzerde paden mensen te gaan wandelen, terwijl avonturiers de natuur – ravijnen, watervallen en boomtoppen – kunnen verkennen tijdens zogenaamde canopy tours.

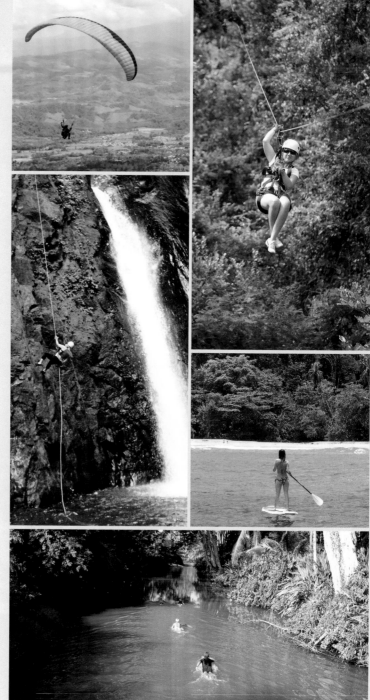

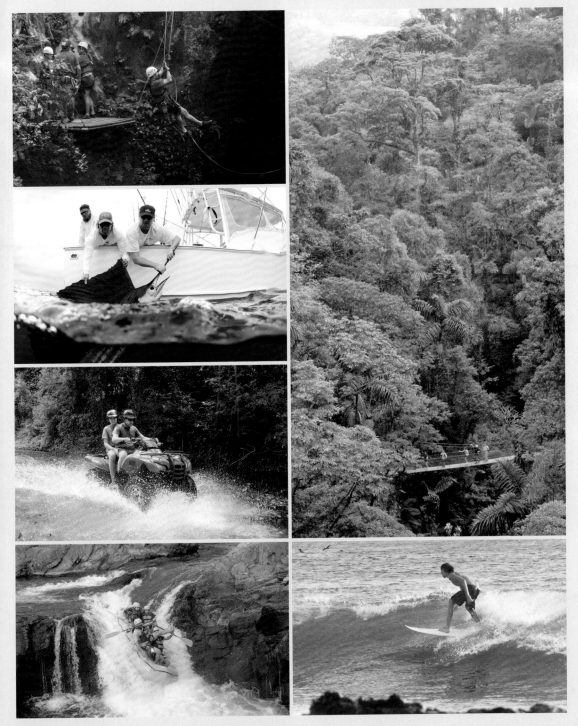

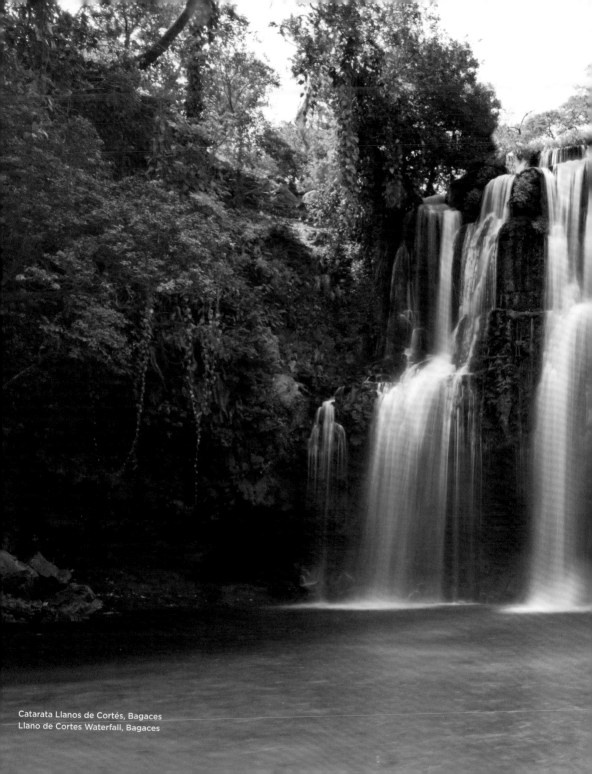

Catarata Llanos de Cortés, Bagaces
Llano de Cortes Waterfall, Bagaces

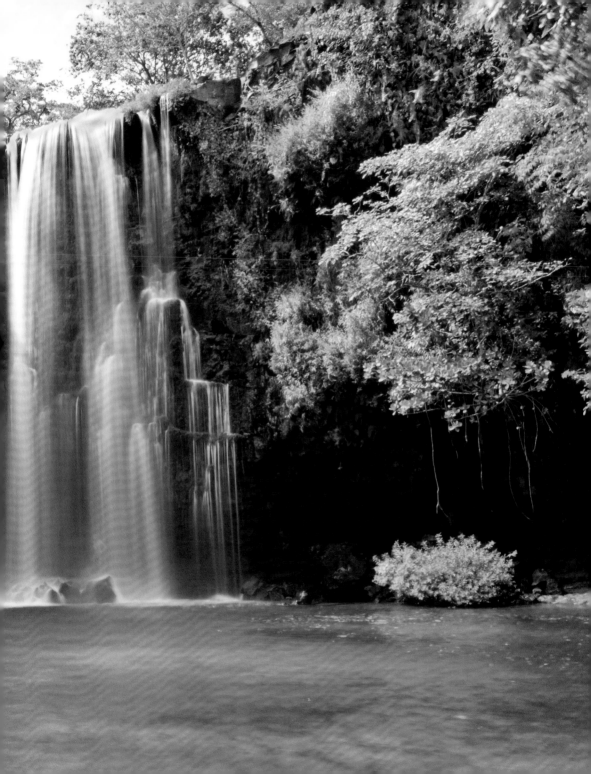

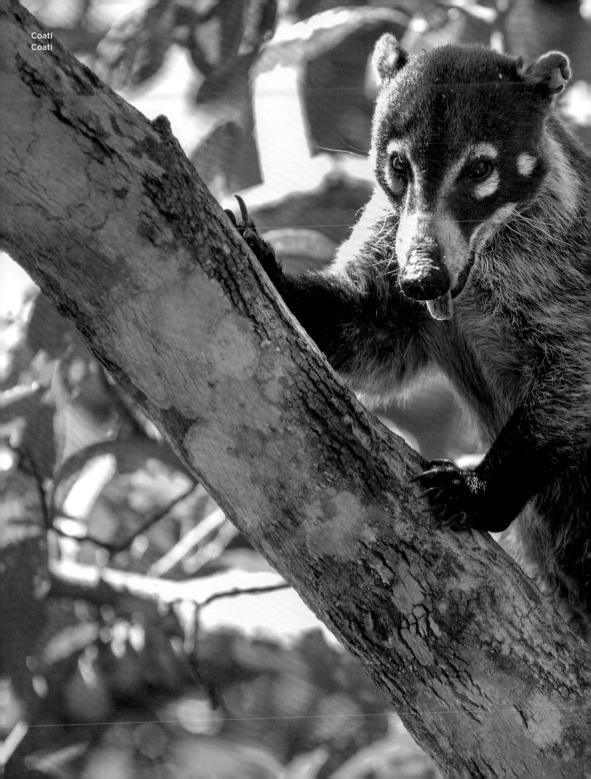

Coatí
Coati

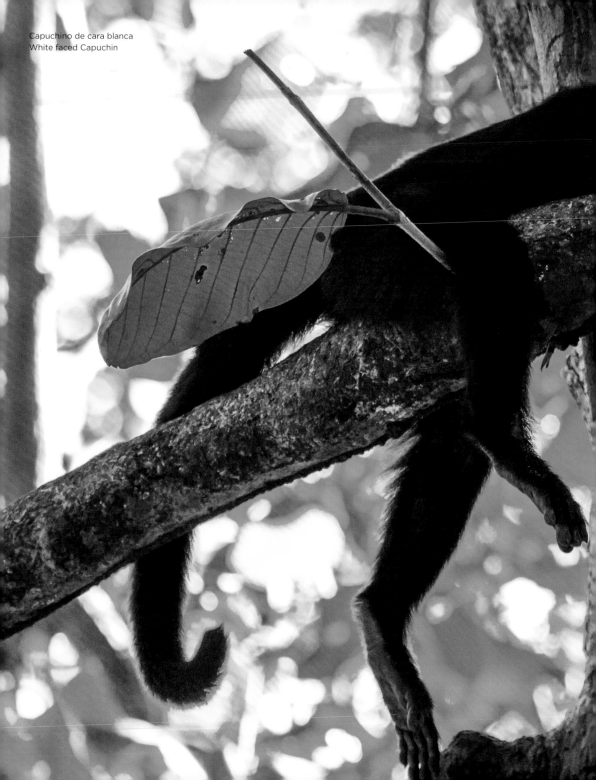

Capuchino de cara blanca
White faced Capuchin

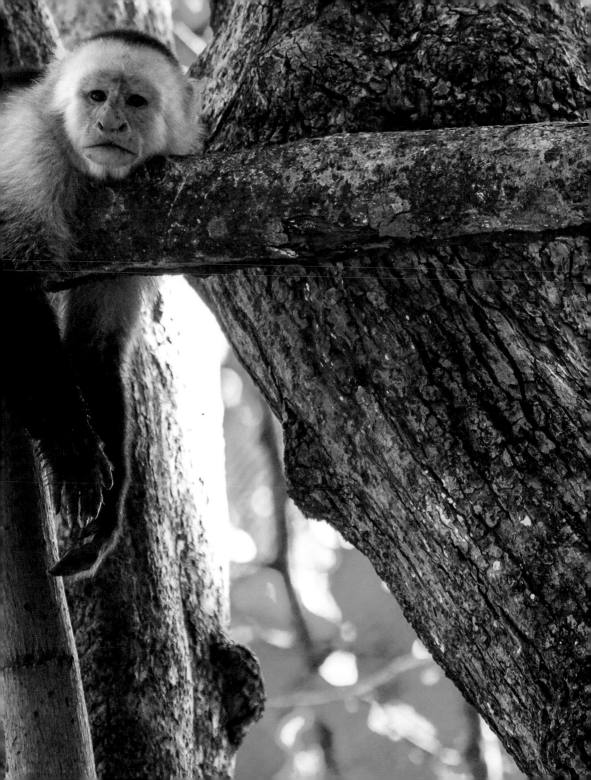

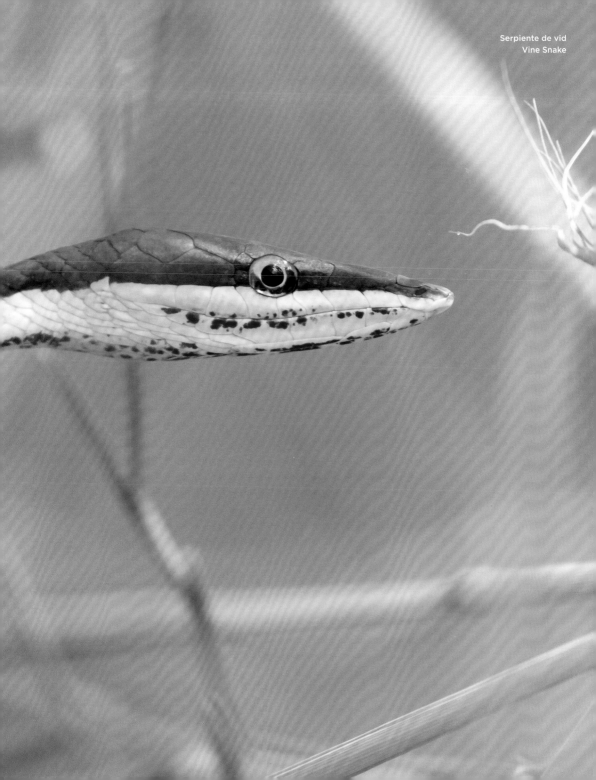

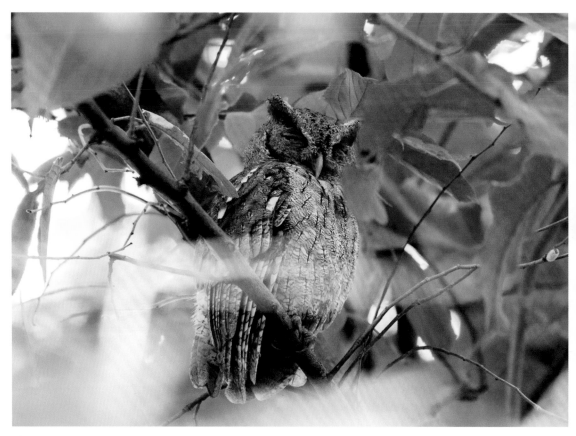

Búho
Owl

Palo Verde Nature Park

In 1982 the national park, which now extends over 18,400 hectares, opened in the northwest of the province near the village of Bagaces. It owes its name to the hardwood Palo Verde (Jerusalem thorn). The evergreen tree is said to have a healing effect. The park comprises 12 different habitats, wet and dry areas, in which different animals can be observed: marvellously colorful macaws, owls, howler monkeys, capuchin monkeys and white-tailed deer. The latter is Costa Rica's national animal.

Parc national de Palo Verde

C'est en 1982 qu'a ouvert, dans le nord-ouest de la province, près de la ville de Bagaces, ce parc qui s'étend désormais sur 18.400 ha. Il doit son nom au palo verde, ou épine de Jérusalem. On attribue des effets thérapeutiques à cet arbre au bois dur, vert toute l'année. Dans les douze différents biotopes, zones sèches ou humides, on peut observer divers animaux : des aras aux couleurs splendides, des chouettes, des singes hurleurs, des capucins et des cerfs de Virginie. Ce dernier est l'animal national du Costa Rica.

Naturpark Palo Verde

1982 eröffnete im Nordwesten der Provinz der inzwischen auf 18.400 ha erweiterte Nationalpark bei der Ortschaft Bagaces. Seinen Namen verdankt er dem Hartholz Palo Verde, Jerusalemdorn. Dem ganzjährig grünen Baum wird eine heilende Wirkung zugesprochen. In 12 verschiedenen Lebensräumen, Feucht- und Trockengebieten, können unterschiedliche Tiere beobachtet werden: herrlich bunte Aras, Eulen, Brüllaffen, Kapuzineraffen und Weißwedelhirsche. Dieses Wild ist Costa Ricas Nationaltier.

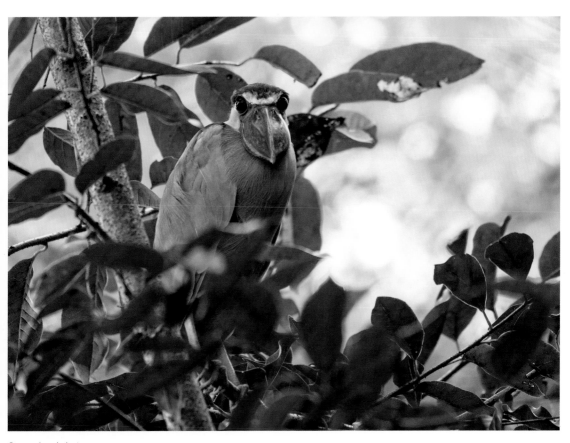

Garza pico de bota
Boat-billed Heron

Parque Natural de Palo Verde

En 1982, el Parque Nacional, ahora ampliado a 18 400 hectáreas, se inauguró en el noroeste de la provincia, cerca del pueblo de Bagaces. Debe su nombre a la madera dura Palo Verde, espina de Jerusalén. Se dice que el árbol verde durante todo el año tiene un efecto curativo. En 12 hábitats diferentes, con zonas húmedas y secas, se pueden observar diferentes animales: guacamayos, búhos, monos aulladores, capuchinos y venados de cola blanca, maravillosamente coloridos. Esta última especie de venado, por cierto, es el animal nacional de Costa Rica.

Parque Natural do Palo Verde

Em 1982, o Parque Nacional, agora ampliado para 18 400 hectares, abriu no noroeste da província, perto da aldeia de Bagaces. Deve o seu nome à madeira de folhosas Palo Verde, espinho de Jerusalém. Diz-se que a árvore verde durante todo o ano tem um efeito curativo. Em 12 habitats diferentes, áreas úmidas e secas, diferentes animais podem ser observados: araras, corujas, macacos uivadores, capuchinhos e veados de cauda branca. Este jogo é o animal nacional da Costa Rica.

Natuurpark Palo Verde

In 1982 werd het nationale park in het noordwesten van de provincie, bij het dorp Bagaces, geopend. Het is inmiddels uitgebreid tot 18 400 ha en dankt zijn naam aan de hardhouten *Parkinsonia aculeata* (palo verde). De altijdgroene boom zou geneeskrachtig zijn. In twaalf verschillende habitats – natte en droge – zijn allerlei dieren waar te nemen: prachtig gekleurde ara's, uilen, brulapen, kapucijnapen en witstaartherten. De laatste zijn het nationale dier van Costa Rica.

Tucanete gorjiazul
Blue-throated Toucanet

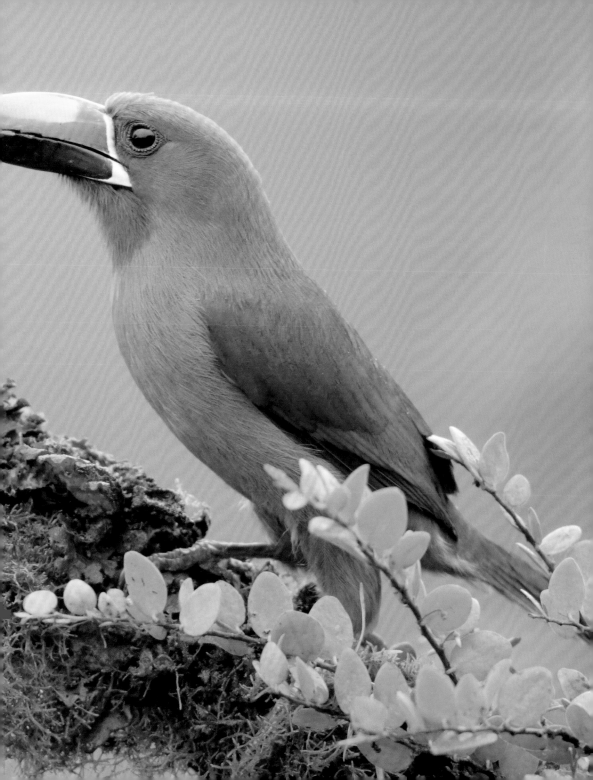

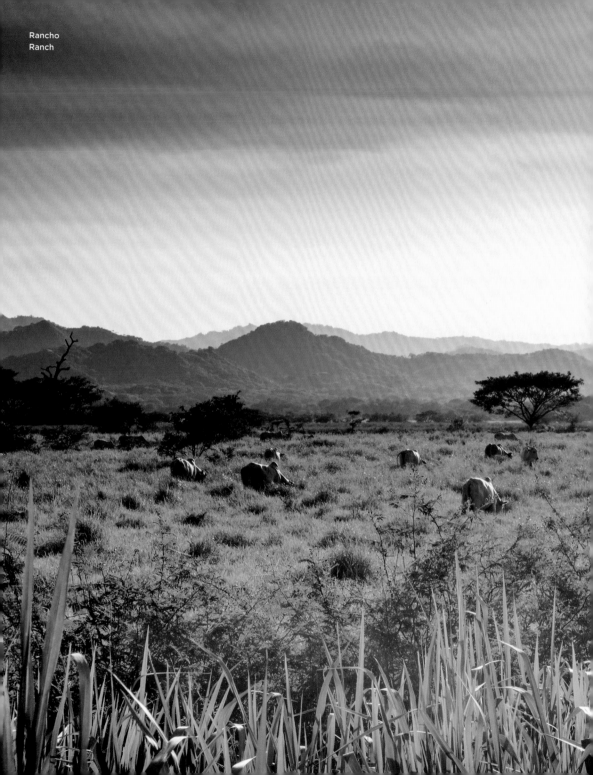

Rancho
Ranch

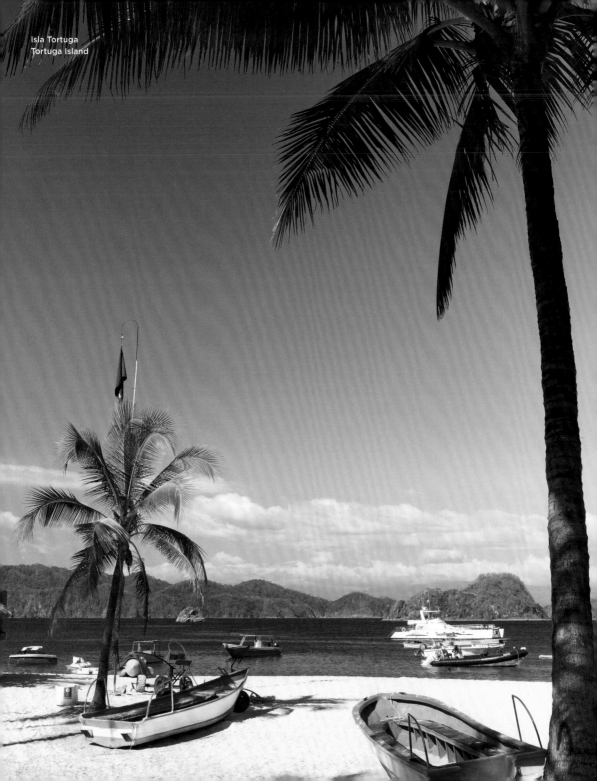

Isla Tortuga
Tortuga Island

Playa Carrillo
Carrillo Beach

Tortuga Island

In former times the island off the peninsula Nicoya was a preferred nesting ground for turtles at spawning time. That is where the name comes from: Turtle Island. Today, sailing yachts and motorboats sail to the island to anchor, which is divided in the middle by a sandy bay. The double island is regarded as a snorkel and diving paradise. Here you can swim with dolphins, manta rays and octopuses.

Isla Tortuga

Située à faible distance de la pointe de la péninsule de Nicoya, cette île était autrefois surtout peuplée de tortues qui y venaient pendant la période de reproduction – animal qui lui a d'ailleurs donné son nom. Aujourd'hui, voiliers et bateaux à moteur jettent l'ancre sur cette île coupée en son milieu par une baie sablonneuse. Le lieu constitue un paradis pour les amateurs de plongée, libre et avec bouteille ; on peut avoir le bonheur d'y côtoyer dauphins, raies mantas et pieuvres.

Tortuga Insel

Früher war die der Halbinsel Nicoya vorgelagerte Insel zur Laichzeit bevorzugt von Schildkröten bevölkert. Daher rührt der Name: Schildkröten-Insel. Heute steuern Segelyachten und Motorboote die in der Mitte durch eine sandige Bucht geteilte Insel an und gehen vor Anker. Die Doppelinsel gilt als Schnorchel und Tauchparadies. Hier lässt sich herrlich mit Delfinen, Mantas und Kraken um die Wette schwimmen.

Isla Tortuga

Antiguamente la isla de Nicoya estaba poblada principalmente por tortugas en el momento del desove. De ahí el nombre: Isla Tortuga. Hoy en día, veleros y lanchas a motor navegan hacia la isla, que está dividida en el centro por una bahía de arena, y echan el ancla. La doble isla está considerada como un paraíso para el buceo y el esnórquel. Aquí se puede nadar con delfines, mantarrayas y pulpos.

Ilha de Tortuga

Antigamente, a ilha ao largo da península de Nicoya era de preferência povoada por tartarugas na época da desova. É daí que vem o nome: Turtle Island. Hoje, veleiros e barcos a motor navegam para a ilha, que é dividida no meio por uma baía arenosa, e âncora. A ilha dupla é considerada um paraíso de mergulho e snorkel. Aqui você pode nadar com golfinhos, arraias manta e polvos.

Isla Tortuga

Vroeger werd het eiland voor het schiereiland Nicoya vooral in de paaitijd bevolkt door schildpadden. Daar dankt het zijn naam aan: schildpaddeneiland. Tegenwoordig varen zeiljachten en motorboten naar het eiland, dat in het midden wordt verdeeld door een zanderige baai, en gaan daar voor anker. Het dubbele eiland wordt beschouwd als een snorkel- en duikparadijs. Hier kunt u zwemmen met dolfijnen, reuzenmanta's en octopussen.

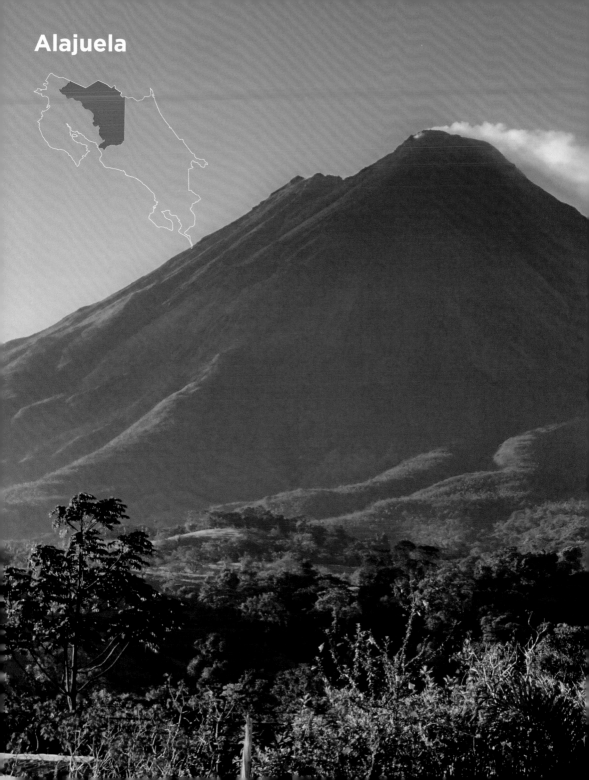

Alajuela

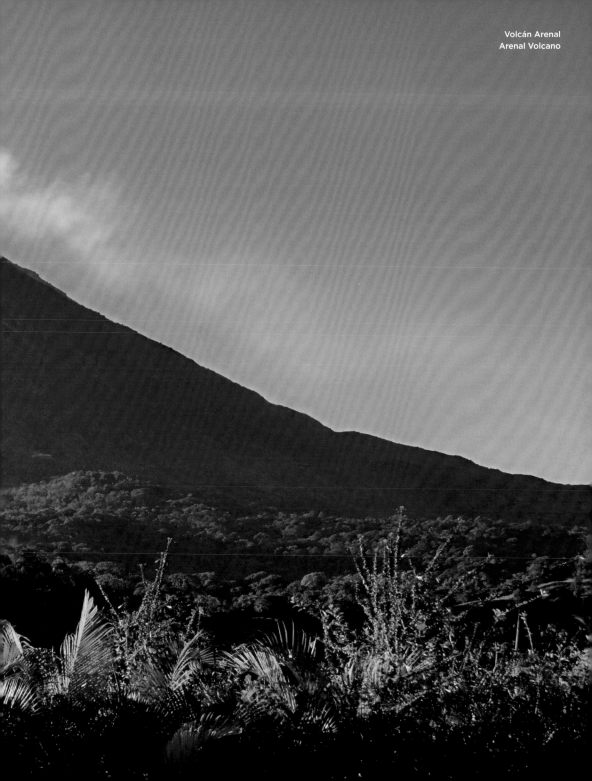

Volcán Arenal
Arenal Volcano

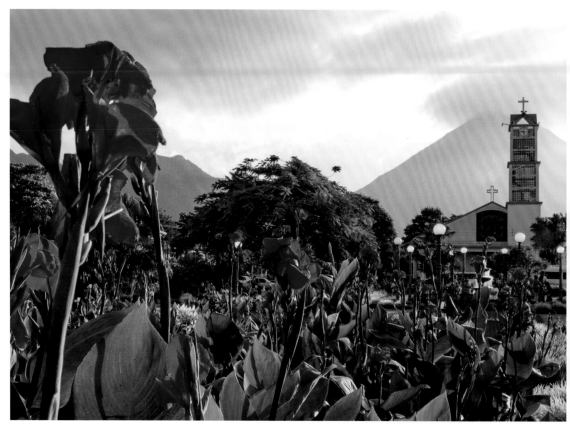

La Fortuna

Alajuela

The old commercial centre Alajuela is located in the central high valley of Costa Rica and gave the province its name. Once, 60 percent of the population lived here on the fertile slopes of the Poás volcano. The youngest and most active volcano Arenal and a part of Lake Arenal also belong to the northwestern province, which borders Nicaragua in the north. The villages typical for the Meseta Central are very attractive: Sarchi is a centre for rural folk art. The colourfully painted bullock carts have become the town's landmark. Exceptional craftsmanship, carvings and leatherwork are produced here.

Alajuela

Alajuela, centre de longue date de l'activité économique du Costa Rica, se situe sur son haut plateau central et a donné son nom à la province dont il est la capitale. 60 % de la population y vivaient autrefois, sur les pentes fertiles du volcan Poás. L'Arenal, le plus jeune et le plus actif des volcans du pays, et une partie du lac Arenal appartiennent à cette province du nord-ouest, bordée au nord par le Nicaragua. Les villages typiques de la Meseta Central offrent un grand attrait : ainsi, Sarchi constitue le centre de l'art populaire, et les charrettes à bœufs peintes de toutes les couleurs sont devenues l'emblème du village. On y pratique un artisanat remarquable, comme la sculpture du bois et le travail du cuir.

Alajuela

Das alte Handelszentrum Alajuela liegt im zentralen Hochtal Costa Ricas und gab der Provinz ihren Namen. Einst lebten 60 Prozent der Bevölkerung hier an den fruchtbaren Hängen des Vulkans Poás. Auch der jüngste und aktivste Vulkan Arenal und ein Teil des Arenal-Sees gehören zu der nordwestlichen Provinz, die im Norden an Nicaragua grenzt. Große Anziehungskraft üben die für die Meseta Central typischen Dörfer aus: Sarchi ist das Zentrum der ländlichen Volkskunst. Buntbemalte Ochsenkarren avancierten zum Wahrzeichen des Orts. Außergewöhnliche Handwerkskunst, Schnitz- und Lederarbeiten werden hier gefertigt.

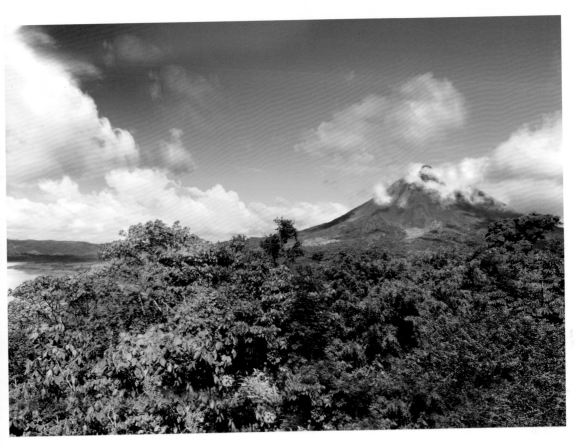

Volcán Arenal
Arenal Volcano

Alajuela

El antiguo centro comercial de Alajuela
está situado en el alto valle central
de Costa Rica y le dio su nombre a la
provincia. Antiguamente, el 60 por ciento
de la población vivía aquí en las fértiles
laderas del volcán Poás. También el volcán
Arenal, que es el más joven y activo, y
una parte del Lago Arenal pertenecen a la
provincia del noroeste, que limita al norte
con Nicaragua. Los pueblos típicos de la
Meseta Central son muy atractivos: Sarchí
es el centro del arte popular rural. Los
carros de bueyes pintados de colores se
convirtieron en el punto de referencia de la
ciudad. Aquí se producen artesanías, tallas
y marroquinería excepcionales.

Alajuela

O antigo centro comercial de Alajuela
está localizado no alto vale central da
Costa Rica e deu o nome à província.
Em tempos, 60% da população vivia
aqui nas férteis encostas do vulcão Poás.
Também o mais jovem e mais ativo vulcão
Arenal e uma parte do Lago Arenal
pertencem à província do noroeste, que
faz fronteira com a Nicarágua no norte.
As aldeias típicas da Meseta Central são
muito atraentes: Sarchi é o centro da arte
popular rural. Carrinhos de boi pintados
coloridamente tornaram-se o marco da
cidade. Artesanato excepcional, esculturas
e trabalhos em couro são produzidos aqui.

Alajuela

Het oude handelscentrum Alajuela ligt in
het centrale hooggelegen dal van Costa
Rica en gaf de provincie haar naam. Ooit
woonde 60 procent van de bevolking hier
op de vruchtbare hellingen van de vulkaan
Poás. Ook de jongste en actiefste vulkaan
Arenal en een deel van het Arenalmeer
horen bij de noordwestelijke provincie,
die in het noorden grenst aan Nicaragua.
Grote aantrekkingskracht oefenen de
voor de Meseta Central typerende
dorpen uit: Sarchi is het centrum van
boerenvolkskunst. Bont beschilderde
ossenkarren werden het symbool van
de plaats. Hier komt uitzonderlijk
ambachtelijke kunst, houtsnijwerk en
lederwerk vandaan.

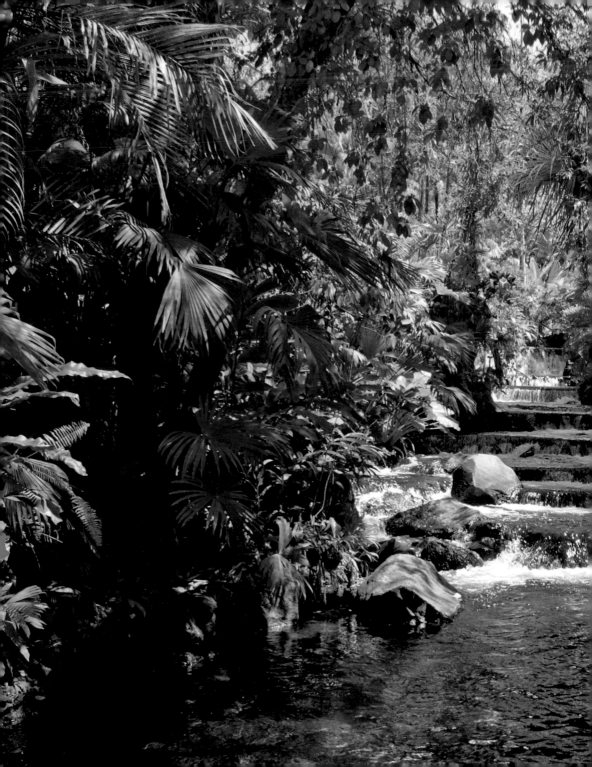

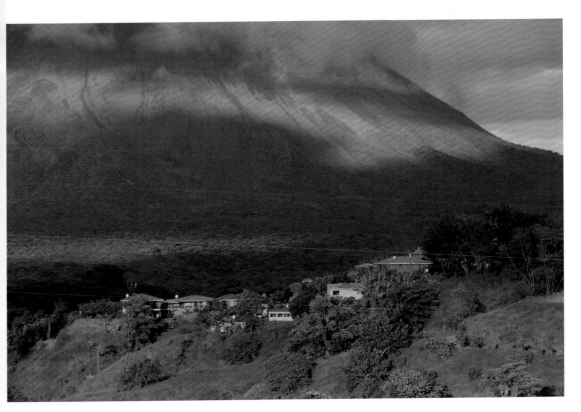

Volcán Arenal
Arenal Volcano

Arenal Volcano

Because of its conical shape, the Arenal comes near to being the ideal image of a volcano. At the time of the first ascent, the then dormant Arenal was taken to be a simple wooded mountain. At its feet lies the village of La Fortuna (‚Good Fortune'). The village is the starting point for excursions to the Arenal Nature Park, founded in 1994. Water sports fans get their money's worth at Arenal Lake.

Volcan Arenal

L'Arenal, avec sa forme conique, incarne l'archétype du volcan, mais au cours de sa première ascension, on a pris le cracheur de feu, alors inactif, pour une montagne boisée. La ville de La Fortuna («a chance») a été établie au bas du volcan. C'est depuis cette localité que les touristes partent en excursion dans le parc national d'Arenal, créé en 1994. Les amateurs de sports nautiques, quant à eux, peuvent s'en donner à cœur joie sur le lac Arenal.

Vulkan Arenal

Wegen seiner konischen Form repräsentiert der Arenal heute das Idealbild eines Vulkans. Zur Zeit der Erstbesteigung hielt man den damals inaktiven Feuerspucker ahnungslos für einen bewaldeten Berg. Zu seinen Füßen liegt die Ortschaft La Fortuna – das Glück. Das Dorf ist Startpunkt für Ausflügler in den 1994 gegründeten Arenal-Naturpark. Wassersportfans kommen am Arenal-See voll auf ihre Kosten.

Volcán Arenal

Por su forma cónica, el Arenal representa hoy en día la imagen ideal de un volcán. En el momento de la primera ascensión, el entonces inactivo lanzafuegos era considerado como una montaña boscosa. A sus pies se encuentra el pueblo de La Fortuna. El pueblo es el punto de partida para los excursionistas del Parque Natural del Arenal, fundado en 1994. Los aficionados a los deportes acuáticos disfrutan al máximo en el Lago Arenal.

Vulcão Arenal

Devido à sua forma cónica, o Arenal representa hoje a imagem ideal de um vulcão. Na época da primeira subida, o então inativo comedor de fogo era considerado uma montanha arborizada. A seus pés está a aldeia de La Fortuna, a felicidade. A vila é o ponto de partida para excursionistas ao Parque Natural Arenal, fundado em 1994. Os fãs de desportos aquáticos ganham o seu dinheiro no Lago Arenal.

Vulkaan Arenal

Door zijn kegelvorm representeert de Arenal tegenwoordig het ideaalbeeld van een vulkaan. Ten tijde van de eerste beklimming werd de destijds inactieve vuurspuwer nietsvermoedend aangezien voor een beboste berg. Aan zijn voeten ligt het dorp La Fortuna – het geluk. Het is het vertrekpunt voor excursies naar het in 1994 opgerichte natuurpark Arenal. Watersportliefhebbers komen bij het Arenalmeer aan hun trekken.

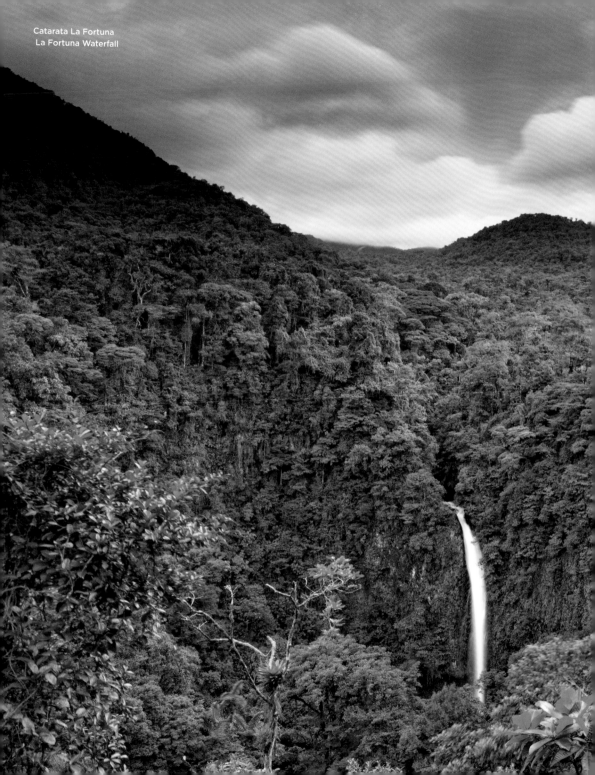

Catarata La Fortuna
La Fortuna Waterfall

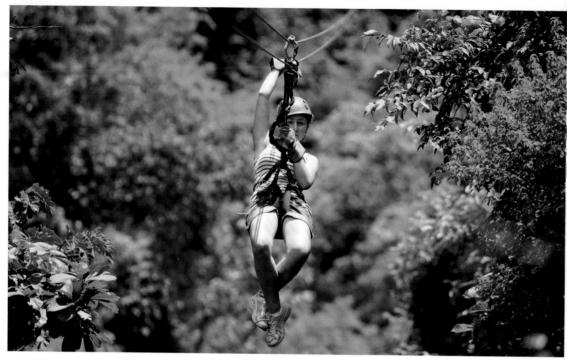

Salto en tirolina
Ziplining

Around La Fortuna

La Fortuna has other beautiful tours
to offer besides the volcano ascent: A
marked hiking trail leads south to the
spectacular Rio Fortuna waterfall. Ziplining
has established itself in many places for
the exploration of impassable terrain.
The zipline was originally developed by
naturalists to explore inaccessible nature
more closely. Today it helps visitors to get
close and exciting glimpses of nature.

Autour de La Fortuna

Outre l'ascension du volcan, La Fortuna
offre d'autres belles excursions : en
direction du sud, un sentier de randonnée
balisé permet d'accéder à la spectaculaire
cascade du Rio Fortuna. En bien des
endroits, la tyrolienne s'est imposée comme
le moyen d'explorer un terrain accidenté.
À l'origine, ce système de transport a
été perfectionné par des naturalistes qui
voulaient pouvoir mieux étudier une nature
impénétrable. Aujourd'hui, il permet aux
visiteurs de vivre une expérience unique, au
plus près de la nature.

Rund um La Fortuna

Fortuna hat neben der Vulkanbesteigung
noch andere schöne Touren zu bieten:
Richtung Süden führt ein markierter
Wanderpfad zum spektakulären Wasserfall
Rio Fortuna. Zur Erkundung unwegsamen
Geländes hat sich vielerorts Zipling
durchgesetzt. Die Zipline wurde ursprünglich
von Naturforschern entwickelt, um
unzugängliche Natur genauer zu erforschen.
Heute verhilft sie Besuchern zu hautnahen
und aufregenden Naturerlebnissen.

Alrededor de La Fortuna

Fortuna tiene ofrece, además del ascenso´
al volcán, otros hermosos tours: un sendero
marcado lleva al sur, a la espectacular
cascada del río Fortuna. El salto en tirosela
(también llamada "cable") se ha establecido
en muchos lugares para la exploración
de terrenos intransitables. La tirolesa fue
desarrollada originalmente por naturalistas
para explorar la naturaleza inaccesible más
de cerca. Hoy en día ayuda a los visitantes
a experimentar la naturaleza de cerca y de
manera emocionante.

Em torno de La Fortuna

Fortuna tem outras belas excursões para
oferecer além da subida do vulcão: Uma
trilha marcada leva ao sul até a espetacular
cachoeira do Rio Fortuna. Zipling se
estabeleceu em muitos lugares para a
exploração de terrenos intransitáveis. O
Zipline foi originalmente desenvolvido
por naturalistas para explorar a natureza
inacessível mais de perto. Hoje em dia
ajuda os visitantes a experimentar a
natureza de perto e excitante.

Omgeving van La Fortuna

Fortuna biedt naast de vulkaanbeklimming
nog andere mooie tochten: een
bewegwijzerd wandelpad leidt naar de
spectaculaire waterval van Rio Fortuna
in het zuiden. Op veel plaatsen kun je
het onbegaanbare terrein verkennen met
een tokkelbaan. Die werd oorspronkelijk
aangelegd voor onderzoekers om de
ontoegankelijke natuur beter te verkennen.
Nu helpt hij bezoekers de natuur van dichtbij
en op een spannende manier te beleven.

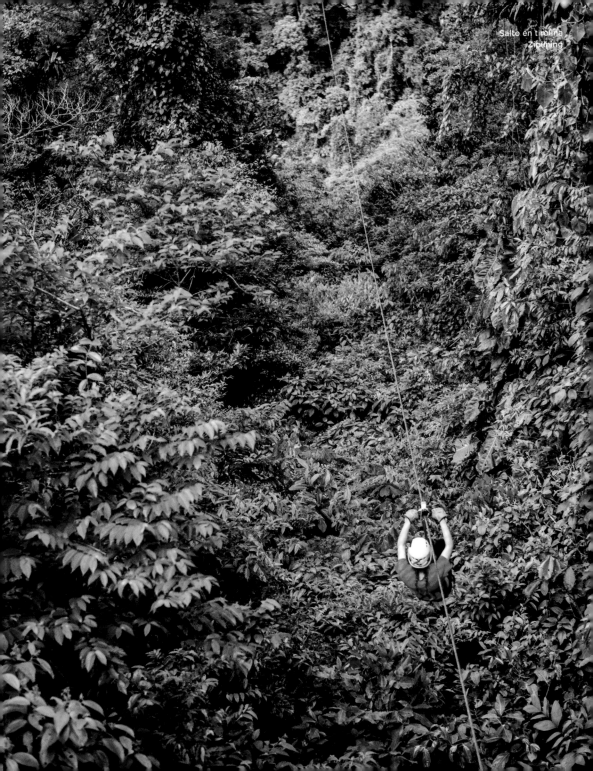

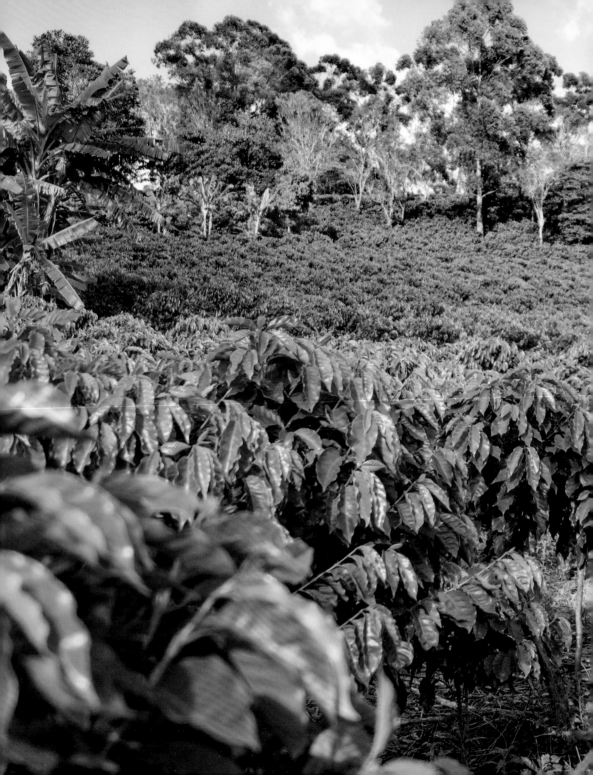

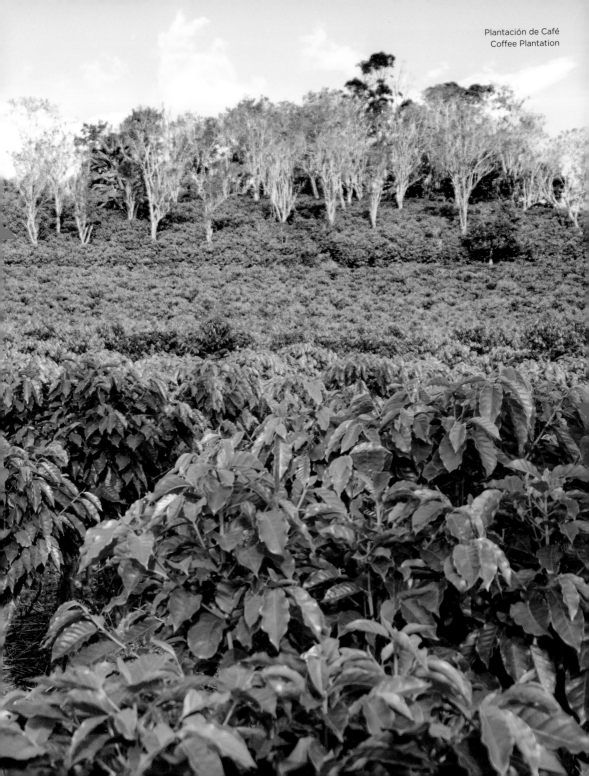

Plantación de Café
Coffee Plantation

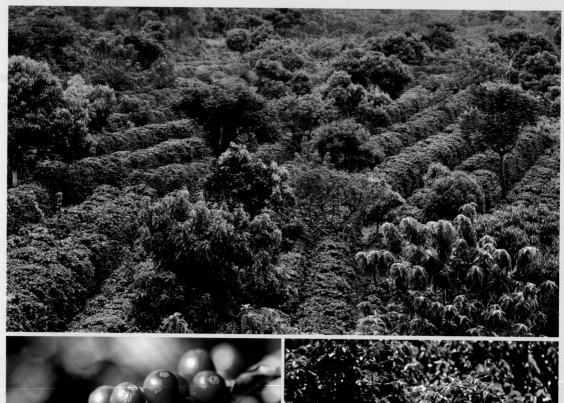

Coffee

Costa Rica's national drink is coffee. Both economic and cultural development is closely linked to the coffee bean, the "golden grain". The climate in the central highlands, but above all the fertile volcanic soil, is ideal for coffee plantations. As early as 1830, coffee was the most important export good. The ripe red fruit are harvested in December. The rule of thumb is: the smaller the bean, the better the quality. Today Costa Rica mainly produces one type of coffee: the popular Café arabica.

Café

Le café est la boisson nationale par excellence. Le développement du Costa Rica, tant économique que culturel, est très étroitement lié au grain de café ou grano de oro. Le climat régnant sur le haut plateau central et surtout le fertile sol volcanique se prêtent à merveille à la culture des caféiers. Dès 1830, le café constituait le principal produit d'exportation. En décembre, on récolte les fruits mûrs, rouges. En règle générale, plus le grain est petit, plus la qualité du produit est élevée. Aujourd'hui, le Costa Rica produit essentiellement une variété de café : le populaire arabica.

Kaffee

Costa Ricas Nationalgetränk schlechthin ist der Kaffee. Sowohl die wirtschaftliche als auch die kulturelle Entwicklung ist aufs engste mit der Kaffeebohne, dem „Goldkorn", verknüpft. Das Klima im zentralen Hochland, vor allem aber der fruchtbare vulkanische Boden, eigneten sich bestens für Kaffeeplantagen. Bereits 1830 war Kaffee das wichtigste Exportgut. Im Dezember werden die roten, reifen Früchte geerntet. Es gilt die Faustregel: Je kleiner die Bohne, umso besser die Qualität. Heute produziert Costa Rica vorwiegend eine Kaffeesorte: den beliebten Café arabica.

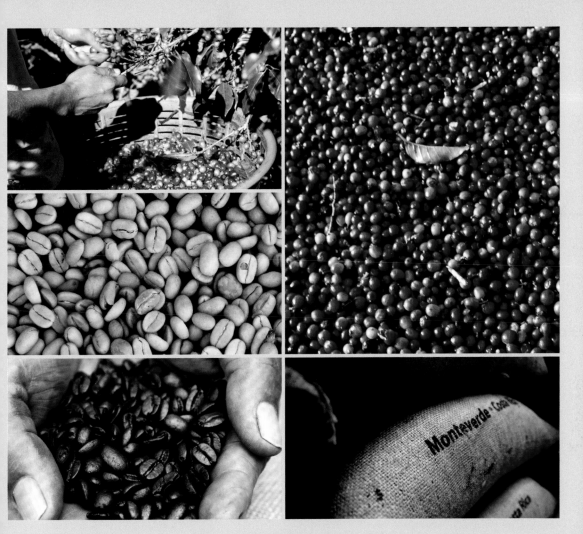

Café

La bebida nacional de Costa Rica es el café. Tanto el desarrollo económico como el cultural están estrechamente ligados al grano de café, el "grano de oro". El clima de la sierra central pero, sobre todo, la tierra volcánica fértil, eran ideales para las plantaciones de café. Ya en 1830, el café era el producto de exportación más importante. En diciembre se cosechan los frutos rojos maduros. La regla general es: cuanto más pequeño sea el grano, mejor será su calidad. Hoy en día, Costa Rica produce principalmente un tipo de café: el popular café arábica.

Café

A bebida nacional da Costa Rica é o café. Tanto o desenvolvimento econômico quanto o cultural estão intimamente ligados ao grão de café, o "grão dourado". O clima no planalto central, mas acima de tudo o solo vulcânico fértil, era ideal para plantações de café. Já em 1830, o café era o produto de exportação mais importante. Os frutos vermelhos e maduros são colhidos em dezembro. A regra geral é: quanto menor o feijão, melhor a qualidade. Hoje a Costa Rica produz principalmente um tipo de café: o popular Café Arábica.

Koffie

Costa Rica's nationale drank is koffie. Zowel de economische als de culturele ontwikkeling van het land is nauw verbonden met de koffieboon, de 'gouden korrel'. Het klimaat in het centrale hoogland, maar vooral de vruchtbare vulkanische grond, was ideaal voor koffieplantages. Al in 1830 was koffie het belangrijkste exportproduct. De rode, rijpe vruchten worden in december geoogst. De vuistregel is: hoe kleiner de boon, hoe beter de kwaliteit. Tegenwoordig produceert Costa Rica vooral één soort: de populaire arabicakoffie.

Árboles de la papaya
Pawpaw Trees

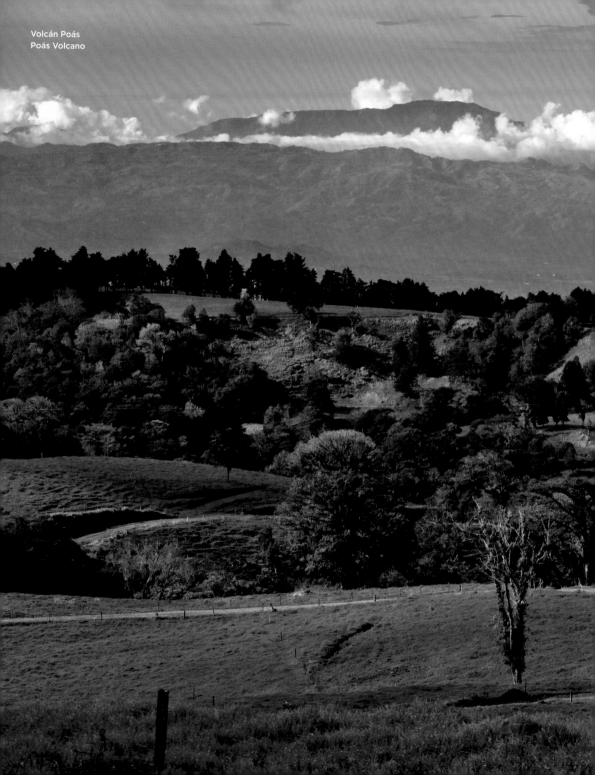

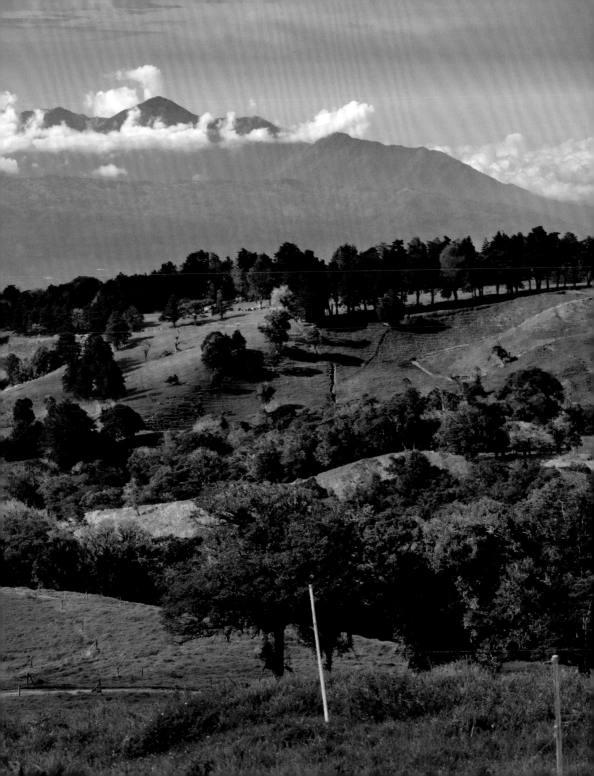

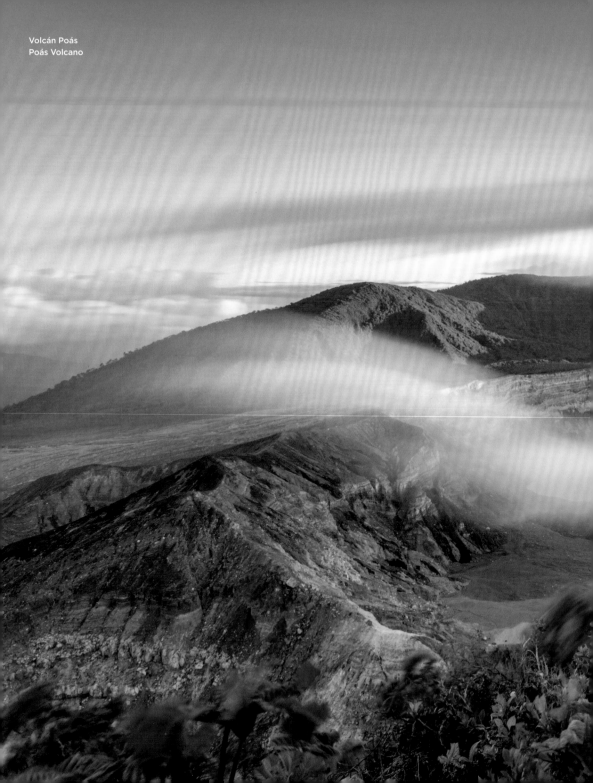

Volcán Poás
Poás Volcano

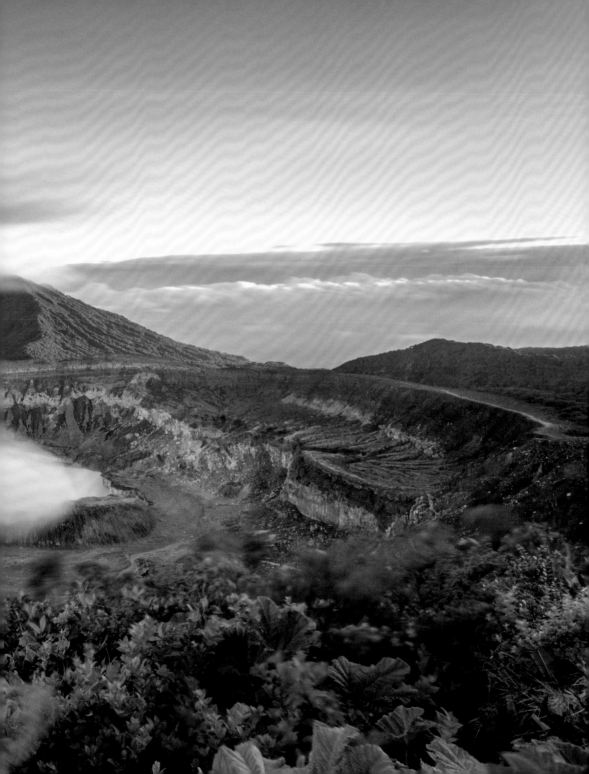

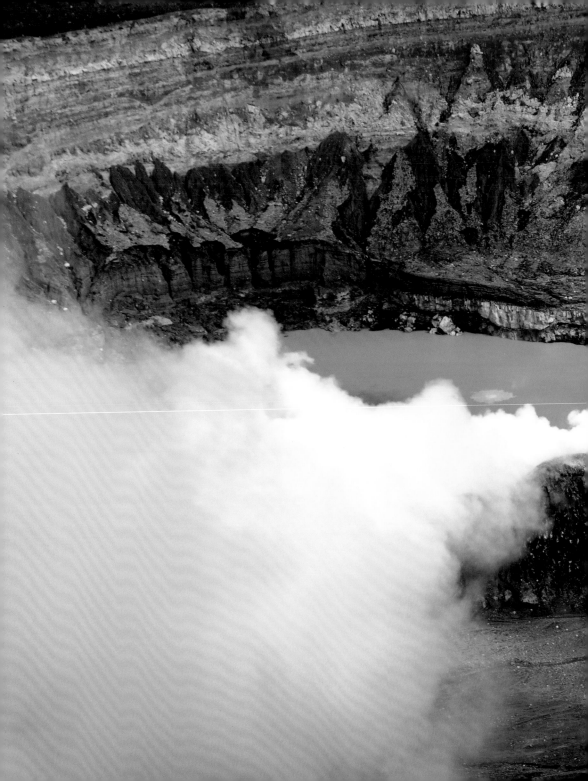

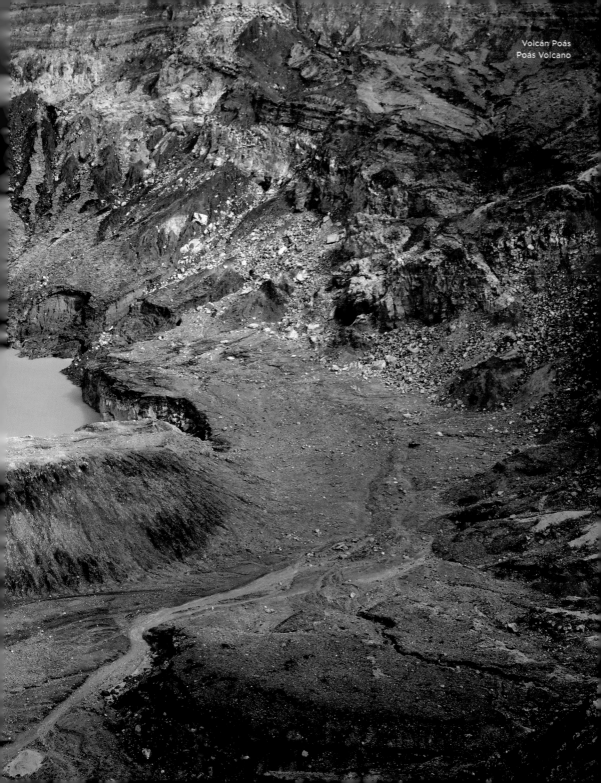

Volcán Poás
Poás Volcano

Mariposa morfo azul
Blue Morpho Butterfly

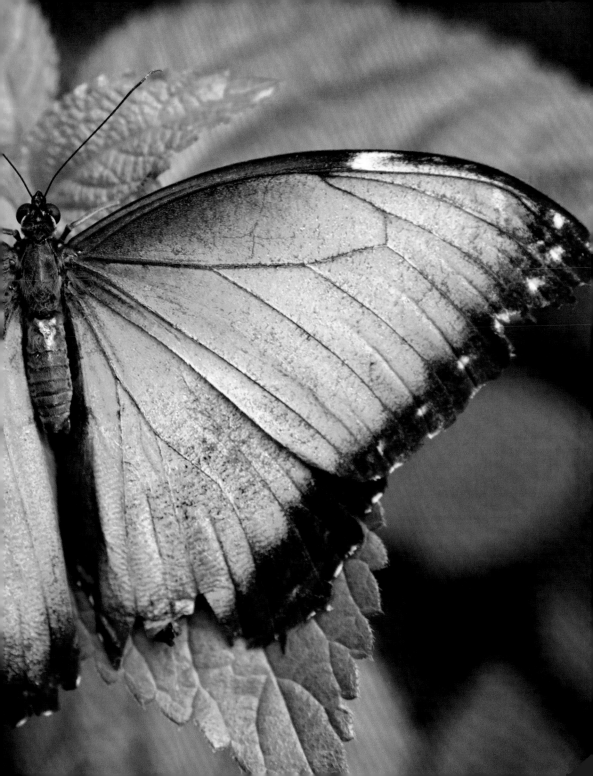

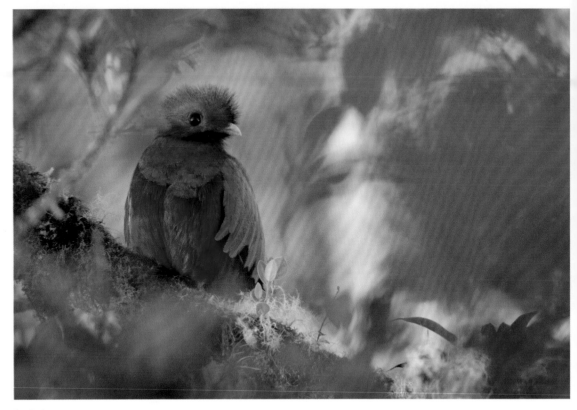
Quetzal

Quetzal

The name Quetzal comes from the Mayan language and means "flying snake". The colorful bird was sacred to the Mayas and its killing was prohibited. Only chiefs wore the long green tail-feathers of the males as divine ornaments. The undisputed star among birds prefers to feed on wild avocados. One needs great luck to spot the shy bird.

Quetzal

Le nom du quetzal, d'origine maya, signifie « serpent volant ». Ce volatile très coloré, sacré aux yeux des Mayas, ne devait pas être tué. Seuls les chefs de tribu portaient les longues plumes vertes ornant la queue des mâles, une parure divine. Cette vedette incontestée du monde aviaire consomme surtout des avocats sauvages. Il faut avoir beaucoup de chance pour apercevoir le farouche oiseau.

Quetzal

Der Name Quetzal kommt aus der Sprache der Maya und bedeutet „fliegende Schlange". Der farbenfrohe Vogel war den Mayas heilig und durfte nicht getötet werden. Nur Häuptlinge trugen die langen grünen Schwanzfedern der Männchen als göttlichen Schmuck. Am liebsten verspeist der unangefochtene Star unter den Vögeln wildwachsende Avocados. Nur mit großem Glück bekommt man den scheuen Vogel zu Gesicht.

Quetzal

El nombre Quetzal proviene de la lengua maya y significa 'serpiente voladora'. Este colorido pájaro era sagrado para los mayas y no se podía matar. Solo los jefes de las tribus llevaban las largas plumas verdes de la cola de los machos como joyas divinas. Lo que más le gusta comer a la estrella indiscutible de las aves son aguacates silvestres. Hay que tener mucha suerte para ver a esta tímida ave.

Quetzal

O nome Quetzal vem da língua maia e significa "cobra voadora". O pássaro colorido era sagrado para os maias e não podia ser morto. Só os chefes usavam as longas penas verdes da cauda dos machos como jóias divinas. A estrela indiscutível entre as aves prefere comer abacates selvagens. Só com muita sorte consegues ver o pássaro tímido.

Quetzal

De naam quetzal komt van de Mayataal en betekent 'vliegende slang'. De kleurrijke vogel was heilig voor de Maya's en mocht niet gedood worden. Alleen stamhoofden droegen de lange groene staartveren van de mannetjes als goddelijke sieraden. De onbetwiste ster onder de vogels eet bij voorkeur wilde avocado's. Alleen met veel geluk kun je de schuwe vogel zien.

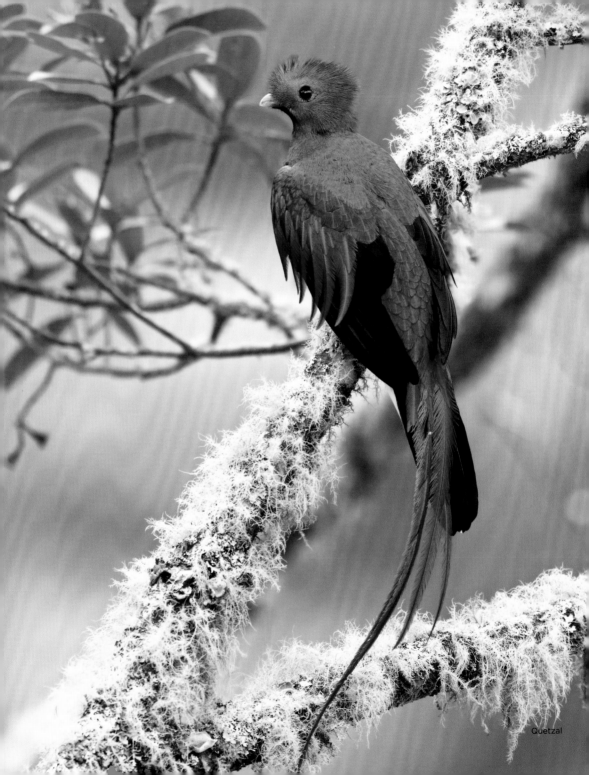

Quetzal

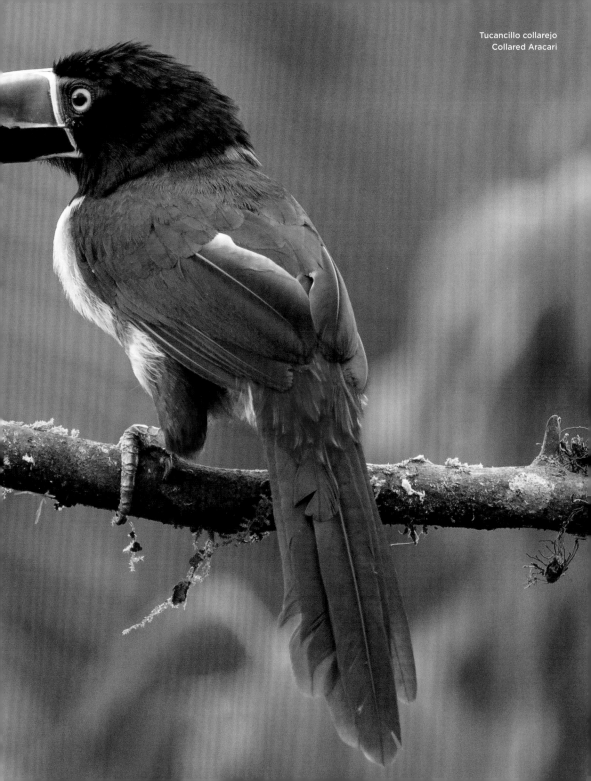

Tucancillo collarejo
Collared Aracari

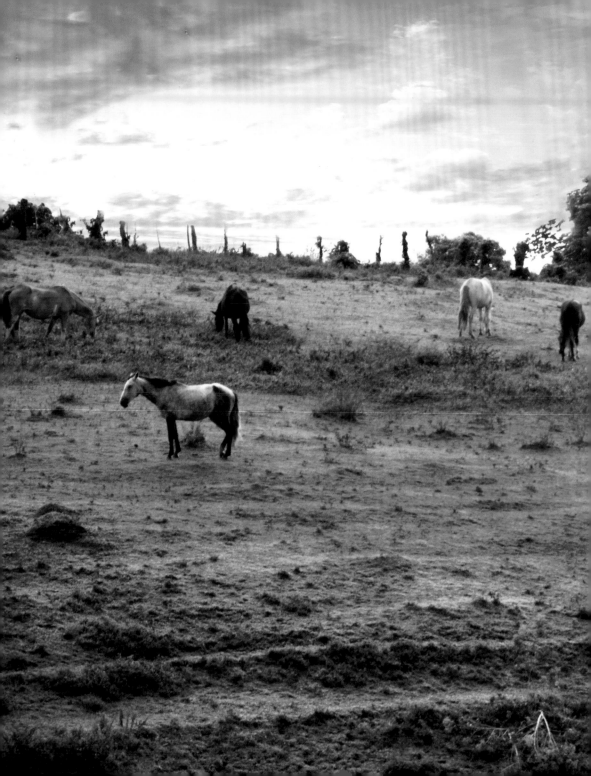

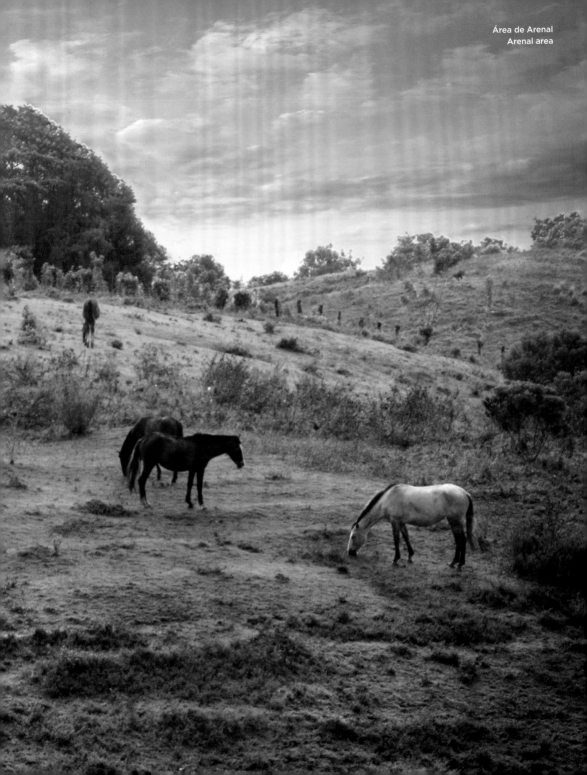

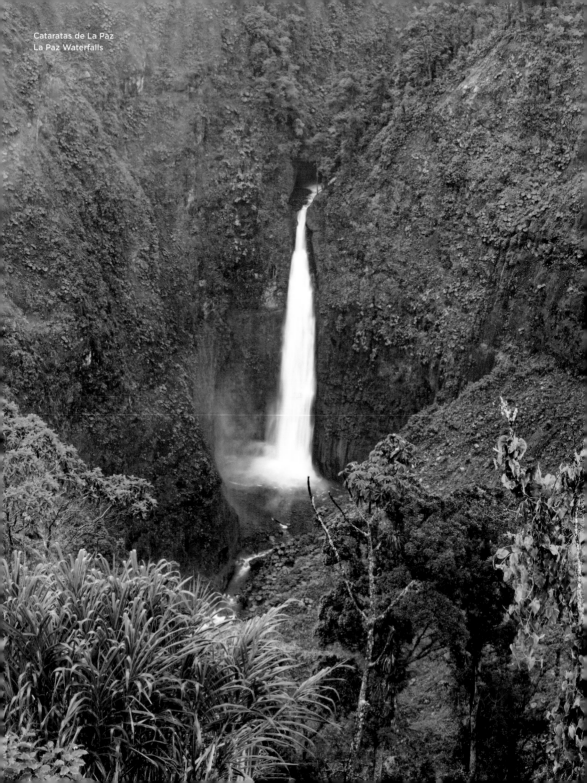

Cataratas de La Paz
La Paz Waterfalls

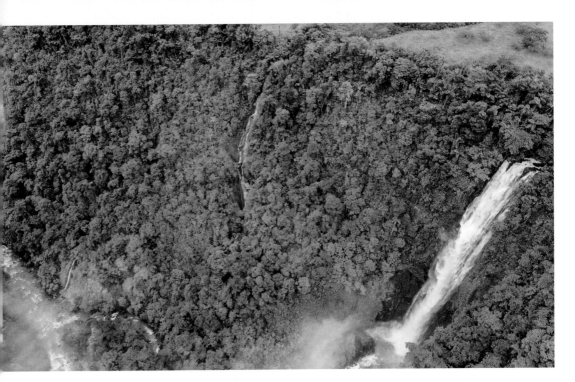

Cataratas en Alajuela
Waterfalls in Alajuela

Waterfalls in Alajuela

There are many picturesque waterfalls in Alajuela that invite one to take a bath. To reach the waterfall Los Chorros you have to walk through the rainforest, while the waterfall La Paz—31 km north of the provincial capital—is conveniently close to the road. The most famous and spectacular, Catarata del Toro—Bull Waterfall—belongs to a private nature reserve. Its roaring thunder can be heard from afar.

Cascades de la province d'Alajuela

Cette province recèle quantité de cascades dignes d'une carte postale, invitant à la baignade. Pour atteindre celle de Los Chorros, il faut effectuer une randonnée à travers la forêt tropicale, tandis que celle de La Paz – «la paix» –, à 31 km au nord de la capitale provinciale, est idéalement située près de la route. La plus célèbre et la plus spectaculaire, Catarata del Toro – «cascade du Taureau» –, se trouve dans une réserve privée et on entend de loin son grondement retentissant.

Wasserfälle in Alajuela

Malerische Wasserfälle, die zum Baden einladen, finden sich in Alajuela viele. Um den Wasserfall Los chorros zu erreichen, ist eine Wanderung durch den Regenwald zu absolvieren, während der Friedenswasserfall – La Paz – 31 km nördlich der Provinzhauptstadt bequem nah an der Straße liegt. Der berühmteste und spektakulärste, Catarata del Toro – Stierwasserfall – gehört zu einem privaten Naturschutzgebiet. Sein rauschendes Donnern ist von weither zu hören.

Cascadas en Alajuela

Hay muchas cascadas pintorescas en Alajuela que invitan a tomar un baño. Para llegar a la cascada Los Chorros hay que caminar a través de la selva, mientras que la cascada La Paz (a 31 km al norte de la capital provincial) está convenientemente cerca de la carretera. La más famosa y espectacular, la Catarata del Toro, pertenece a una reserva natural privada. Su rugiente estruendo se puede oír desde lejos.

Cachoeiras em Alajuela

Há muitas cachoeiras pitorescas em Alajuela que o convidam a tomar um banho. Para chegar à cachoeira Los chorros você tem que caminhar pela floresta tropical, enquanto a cachoeira La Paz – 31 km ao norte da capital provincial – está convenientemente perto da estrada. A mais famosa e espetacular Catarata del Toro – cascata de touros – pertence a uma reserva natural privada. O seu rugido trovejante pode ser ouvido de longe.

Watervallen in Alajuela

Er zijn vele pittoreske watervallen in Alajuela, die uitnodigen tot een bad. Om de waterval Los chorros te bereiken moet u door het regenwoud lopen. De waterval La Paz – 31 km ten noorden van de provinciehoofdstad – ligt daarentegen handig dicht bij de weg. De beroemdste en spectaculairste, de Catarata del Toro (stierenwaterval), ligt in een particulier natuurreservaat. Zijn geraas en gedonder is van veraf te horen.

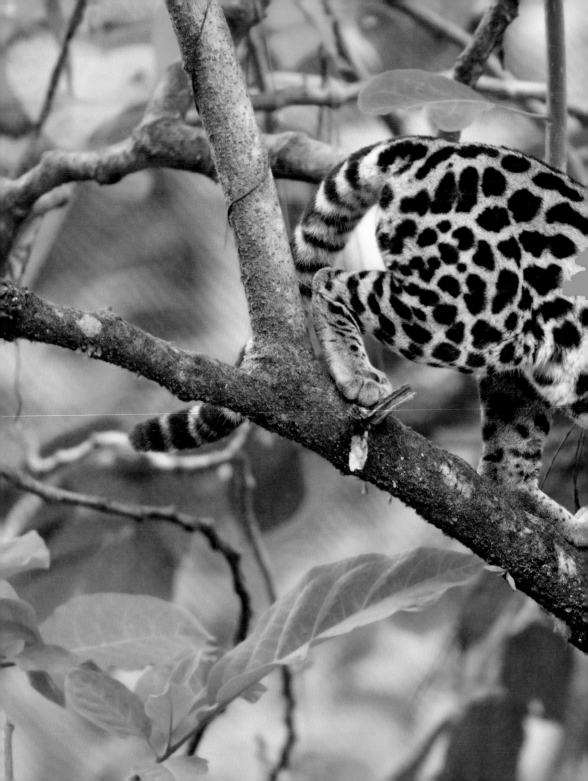

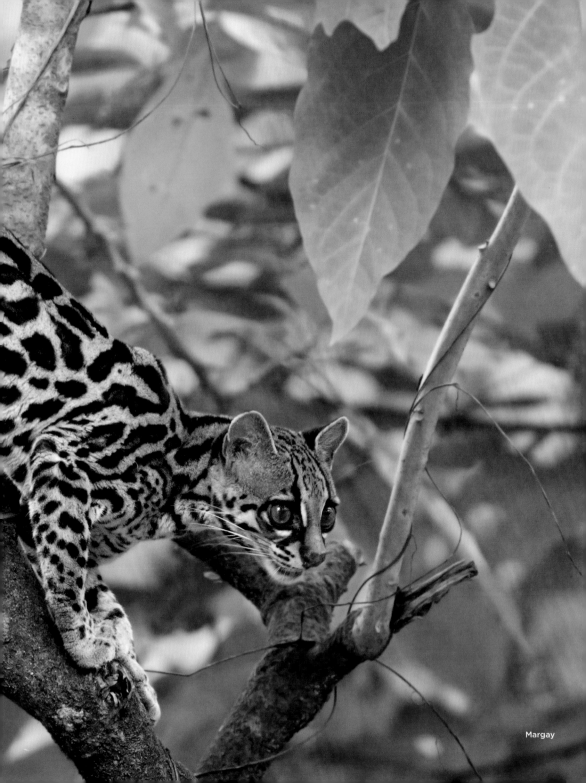

Margay

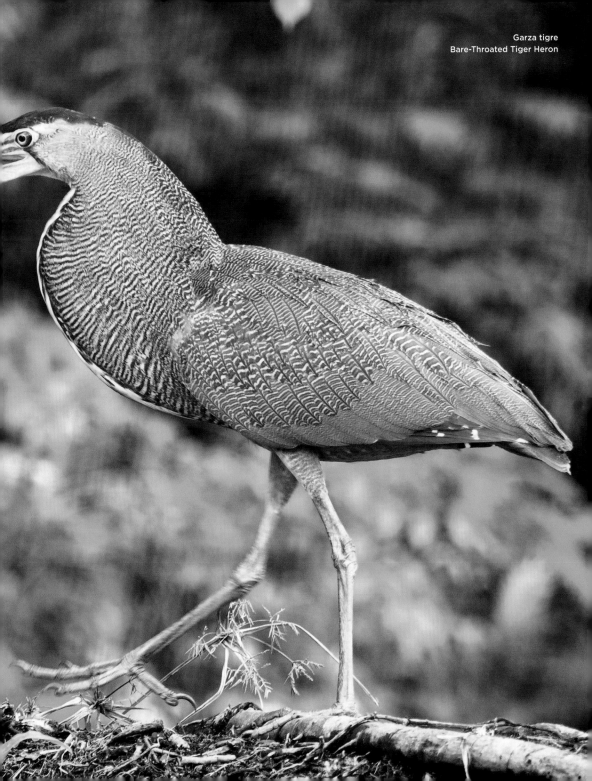

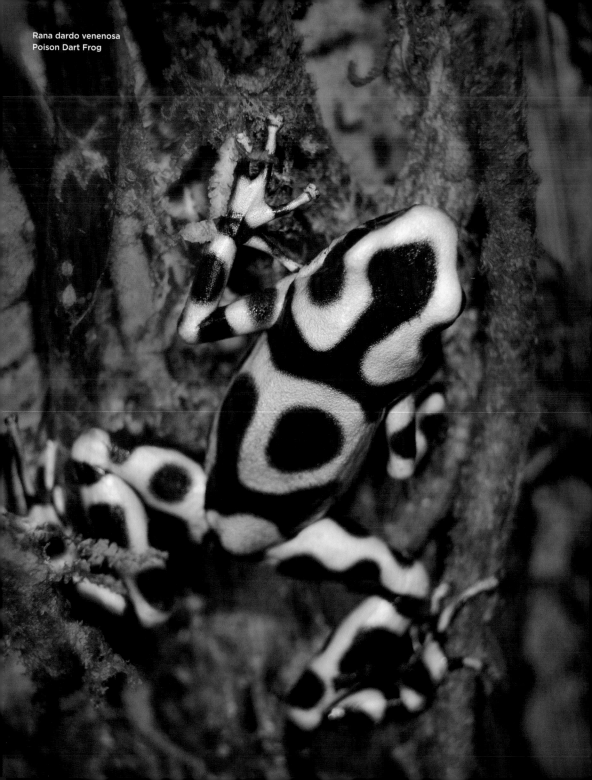

Rana dardo venenosa
Poison Dart Frog

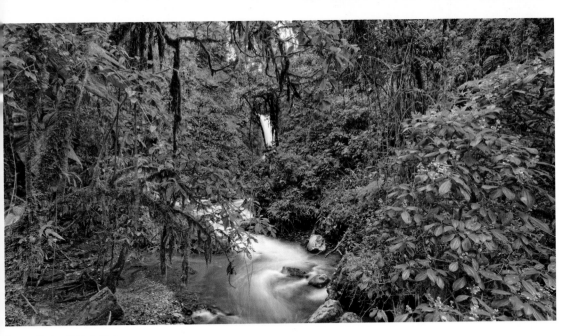

Parque Nacional Volcán Poás
Poás Volcano National Park

Poás Volcano National Park

The spectacular Poás volcano north of Alajuela has three craters. The main crater rises 2708 m above sea level. With a diameter of 1.7 km, it is considered one of the largest in the world. Usually an impressive column of smoke rises from the volcano. The view of the spectacular crater landscape with the Botos Lagoon, the deep blue crater lake surrounded by vegetation, is a unique experience. Coffee plantations around the Poás National Park show how fertile the soil is made by the volcanic ash.

Parc national du volcan Poás

Le spectaculaire volcan Poás, situé au nord d'Alajuela, ne compte pas moins de trois cratères et culmine à 2708 m d'altitude. Avec 1,7 km de diamètre, son cratère principal est l'un des plus grands au monde. La plupart du temps, il s'en élève une impressionnante colonne de fumée. Admirer ce grandiose paysage volcanique, dont le lac Botos d'un bleu intense qui tapisse le fond d'un cratère entouré de végétation, constitue une expérience unique. Tout autour du parc national du volcan Poás, des plantations de caféiers témoignent des bienfaits des cendres, qui fertilisent les sols.

Vulkan Poás Nationalpark

Gleich drei Krater hat der nördlich von Alajuela gelegene, spektakuläre Vulkan Poás. Sein Hauptkrater liegt auf 2708 m Höhe. Er gilt mit 1,7 km Durchmesser als einer der größten der Welt. Meist steigt eine beeindruckende Rauchsäule aus ihm auf. Der Blick auf die imposante Kraterlandschaft mit der Botos Lagune, dem tiefblauen, von Vegetation umgebenen Kratersee, ist ein einmaliges Erlebnis. Kaffeeplantagen rund um den Nationalpark Poás zeigen, wie fruchtbar sich die Vulkanasche auf den Boden auswirkt.

Parque Nacional Volcán Poás

El espectacular volcán Poás, al norte de Alajuela, tiene tres cráteres. Su cráter principal se encuentra a 2708 m sobre el nivel del mar. Con un diámetro de 1,7 km, es uno de los más grandes del mundo. Por lo general, una impresionante columna de humo se eleva sobre él. La vista del impresionante paisaje de cráteres con la Laguna Botos, el lago azul profundo del cráter rodeado de vegetación, es una experiencia única. Las plantaciones de café alrededor del parque nacional Poás muestran la fertilidad que aporta la ceniza volcánica al suelo.

Parque de Natureza Poás

O espetacular vulcão Poás ao norte de Alajuela tem três crateras para oferecer. A sua cratera principal está a 2708 m acima do nível do mar. Com um diâmetro de 1,7 km, é considerado um dos maiores do mundo. Normalmente, uma impressionante coluna de fumo sai dele. A vista da impressionante paisagem da cratera com a Lagoa dos Botos, o lago da cratera azul profundo rodeado de vegetação, é uma experiência única. As plantações de café em torno do Parque Nacional do Poás mostram como a cinza vulcânica afeta o solo.

Natuurpark Poás

De spectaculaire vulkaan Poás ten noorden van Alajuela heeft drie kraters. De belangrijkste ligt 2708 meter boven de zeespiegel. Met een diameter van 1,7 km wordt hij beschouwd als een van de grootste ter wereld. Meestal stijgt er een imposante rookkolom uit op. Het uitzicht op het indrukwekkende kraterlandschap met de Laguna Botos, het diepblauwe, met begroeiing omgeven kratermeer, is uniek. Koffieplantages rond het nationale park Poás tonen aan hoe vruchtbaar de vulkanische as de bodem maakt.

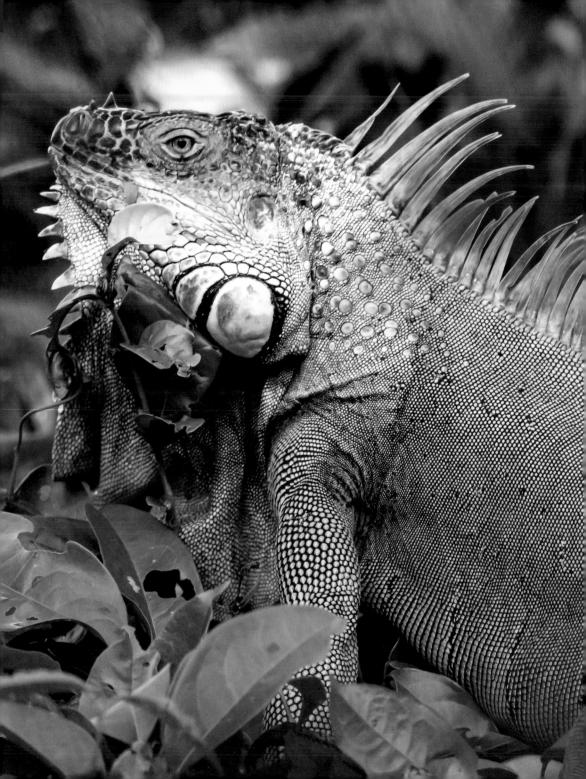

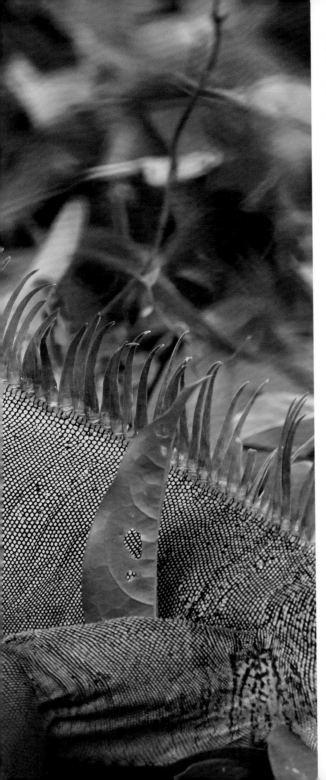

Iguana verde, Refugio Nacional de Vida Silvestre
Caño Negro
Green Iguana, Caño Negro Wildlife Refuge

Small Dinosaurs

The encounter with one of the many iguanas takes
the visitor back in time. The dragon-like creature with
the spines on its back does not seem to belong to this
world. When the sun is shining, the large diurnal lizards
like to rest on branches, preferably above water, to save
themselves from danger by jumping into the water.
Young animals live sociably in small groups.

Petits « dinosaures »

Croiser le chemin d'un iguane, animal très répandu sous
ces latitudes, vous transporte pour quelques secondes
en des temps immémoriaux. La créature à l'allure
primitive, semblable à un dragon avec sa crête d'épines
sur le dos, paraît venir d'un autre monde. En journée,
ces sauriens aiment se reposer au soleil sur de larges
branches, de préférence au-dessus de l'eau pour pouvoir
s'y réfugier en cas de danger. Les jeunes vivent en
communauté, en petits groupes.

Kleine Dinosaurier

Die Begegnung mit einem der häufig vorkommenden
Leguane versetzt einen für Sekunden in graue Vorzeiten.
Das drachenähnliche Urviech mit seinen Zacken auf
dem Rücken scheint nicht von dieser Welt zu sein.
Bei Sonnenschein ruhen die großen Echsen gern auf
ausladenden Ästen, am liebsten über Wasser, um sich
mit einem Sprung ins Nass vor Gefahr zu retten. Junge
Tiere leben gesellig in kleinen Gruppen.

Pequeños dinosaurios

El encuentro con una de las iguanas más frecuentes
nos transporta en el tiempo durante unos segundos.
La criatura parecida a un dragón con sus puntas en la
espalda no parece ser de este mundo. Cuando el sol
brilla, a los lagartos grandes les gusta descansar sobre
las ramas, preferiblemente sobre el agua, para salvarse
del peligro saltando al agua. Los animales jóvenes viven
en sociedad en pequeños grupos.

Pequenos dinossauros

O encontro com uma das iguanas mais frequentes leva-o
de volta no tempo. A criatura tipo dragão com as suas
pontas nas costas não parece ser deste mundo. Quando
o sol brilha, os grandes lagartos gostam de repousar
sobre galhos, de preferência sobre a água, para se
salvarem do perigo saltando para a água. Os animais
jovens vivem socialmente em pequenos grupos.

Kleine dinosaurussen

Een ontmoeting met een van de veelvoorkomende
leguanen neemt u mee terug in de tijd. Het draakachtige
oerwezen met zijn stekels op de rug lijkt niet van
deze wereld te zijn. Als de zon schijnt, rusten de grote
hagedissen graag op takken, bij voorkeur boven water,
zodat ze bij gevaar in het water kunnen springen. Jonge
dieren leven in kleine groepen.

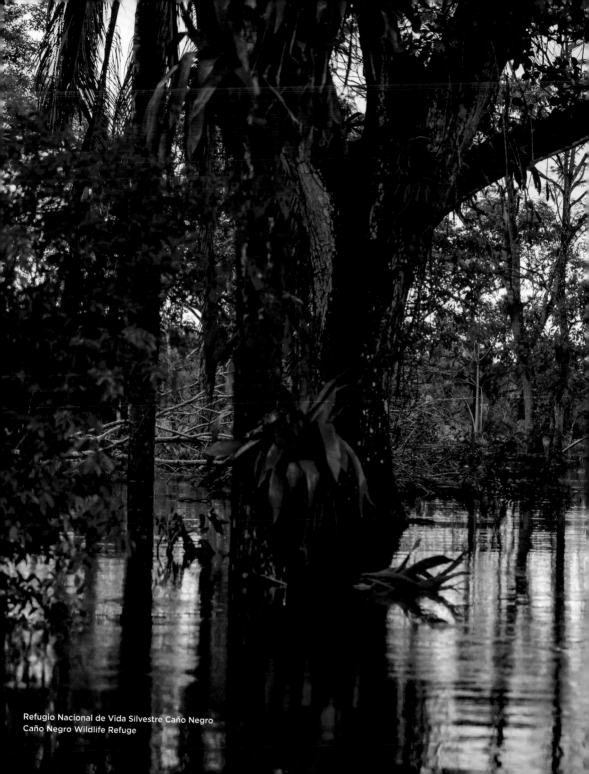

Refugio Nacional de Vida Silvestre Caño Negro
Caño Negro Wildlife Refuge

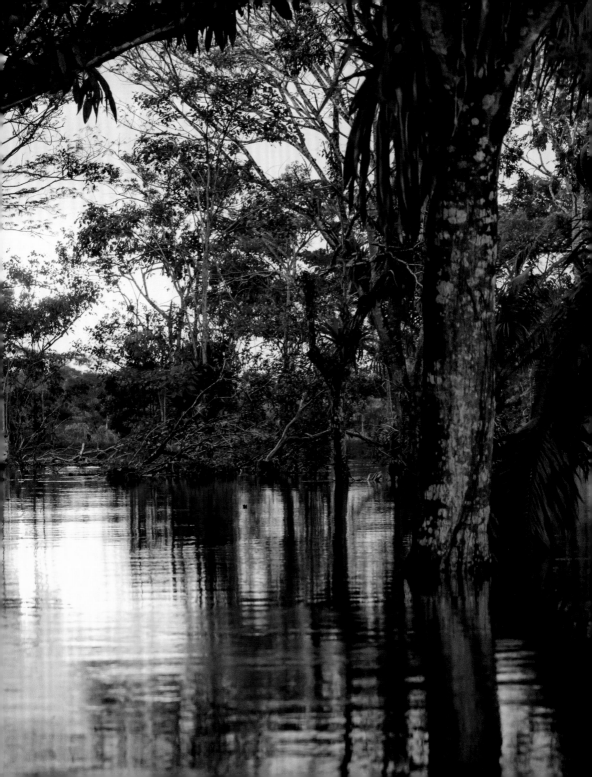

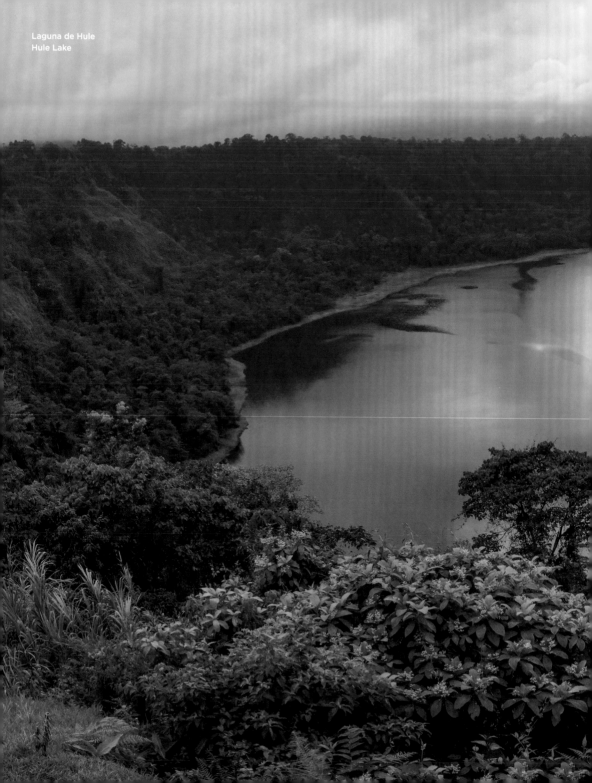

Laguna de Hule
Hule Lake

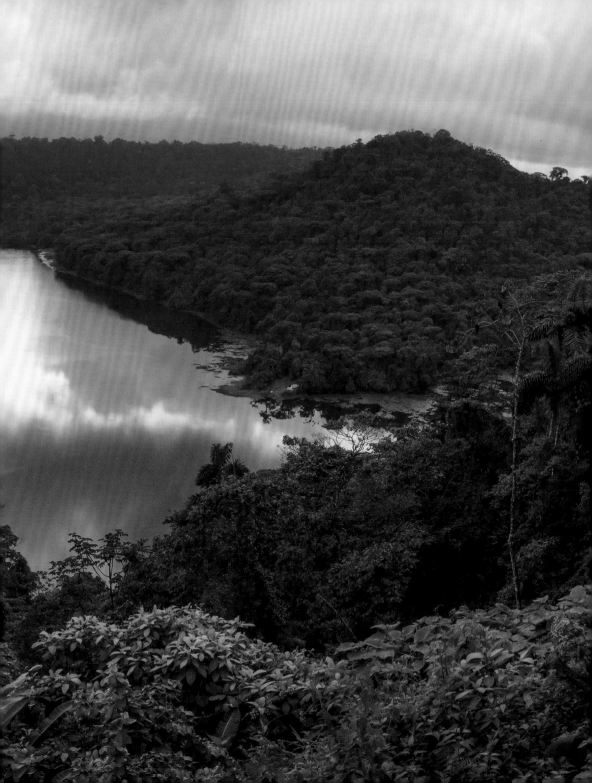

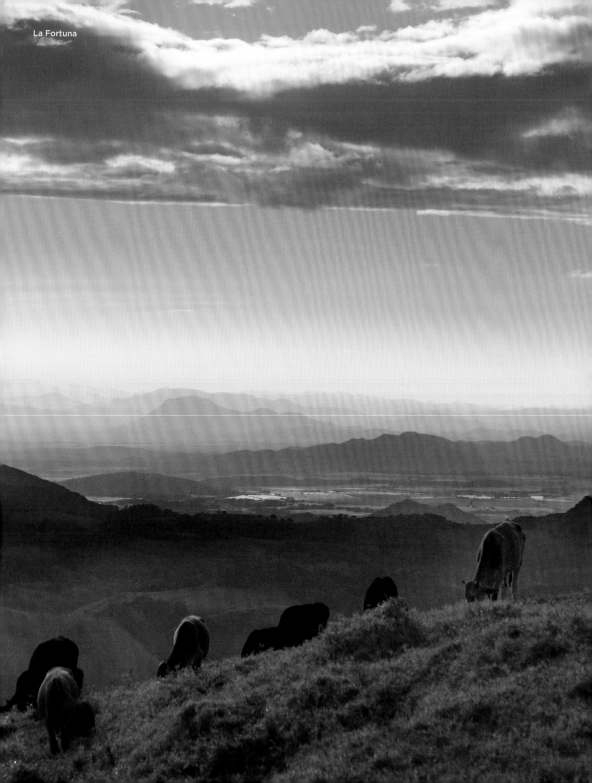

Área Volcano Poás
Poás Volcano Area

Hule Lake
There are three hidden lakes in the 10,000 ha nature reserve Bosque Alegre—'Cheerful Forest'. Surrounded by green as far as the eye can see, they lie next to a volcanic elevation. The largest of these crater lakes is Hule Lake. At 75 metres, it is the deepest lake in Costa Rica, but the water is pleasantly warm—a wonderful experience for bathers.

Lac de Hule
Le refuge naturel de Bosque Alegre – «gaie forêt –, vaste de 10 000 ha, abrite trois lacs. Ils se trouvent non loin d'une éminence volcanique, au cœur d'une végétation qui s'étend à perte de vue. Le plus grand de ces lacs de cratère est celui de Hule. Avec 75 m de la surface au fond, c'est le plus profond du Costa Rica, mais son eau se révèle agréablement chaude – merveilleuse découverte.

Hule See
In dem 10 000 ha großen Naturreservat Bosque Alegre – fröhlicher Wald – liegen versteckt drei Seen. Umgeben von Grün soweit das Auge reicht, sind sie neben einer vulkanischen Erhebung platziert. Die größte dieser Kraterlagunen ist der Hule See. Mit 75 m ist er der tiefste See Costa Ricas, doch das Wasser ist angenehm warm – eine wunderbare Entdeckung.

Laguna del Hule
En las 10 000 ha de la reserva natural Bosque Alegre hay tres lagos escondidos. Rodeados de verde hasta donde alcanza la vista, están situados junto a una elevación volcánica. La más grande de estas lagunas de cráteres es la laguna del Hule. Con 75 metros, es el lago más profundo de Costa Rica, pero el agua es agradablemente cálida; un descubrimiento maravilloso.

Lago Hule
Na reserva natural de 10 000 ha, Bosque Alegre – floresta alegre – há três lagos escondidos. Rodeados de verde até onde a vista alcança, são colocados junto a uma elevação vulcânica. A maior destas lagoas de crateras é o Lago Hule. A 75 metros, é o lago mais profundo da Costa Rica, mas a água é agradavelmente quente – uma descoberta maravilhosa.

Hulemeer
In het 10 000 ha grote natuurreservaat Bosque Alegre – vrolijk bos – liggen drie meren verstopt. Ze liggen naast een vulkanische verhoging en zijn omringd door groen zo ver het oog reikt. De grootste van deze kraterlagunes is het Hulemeer. Met 75 meter is dit het diepste meer van Costa Rica. Toch is het water aangenaam warm – een wonderlijke ervaring.

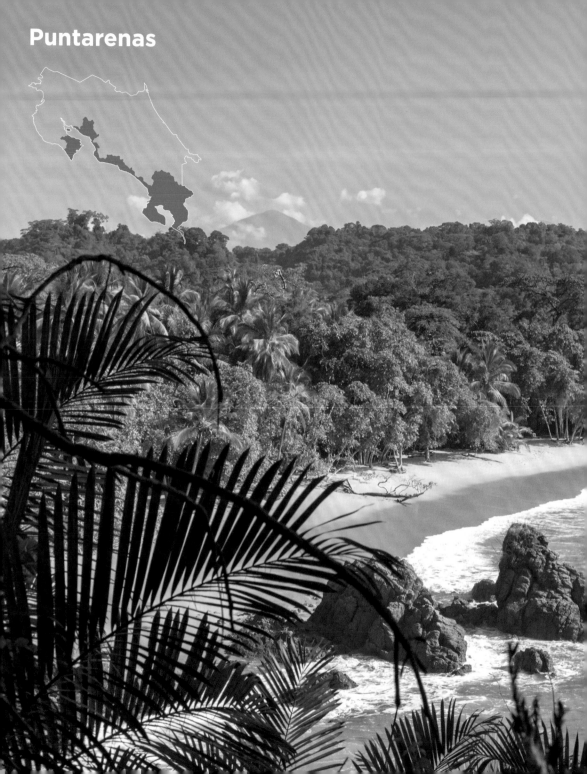

Puntarenas

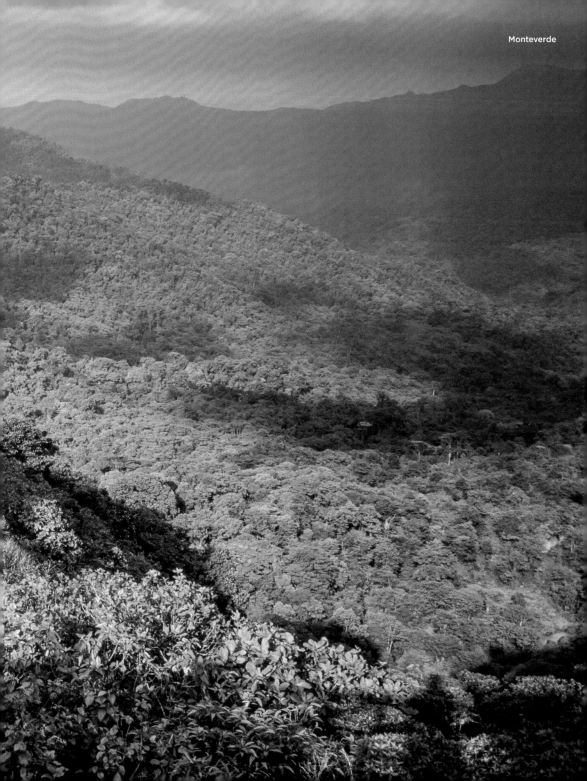

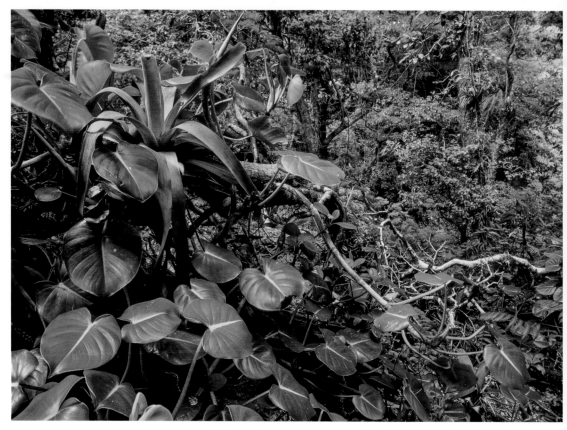

Monteverde

Monteverde

Monte Verde rises from 660 m to 1860 m in the hinterland northwest of the capital Puntarena. It offers a beautiful green mountain panorama consisting of both rainforest and lush pastures. A Quaker community settled in the region in the 1950s and participated in the creation of the Monteverde and Santa Elena Nature Reserves in the 1970s. The reserves are prime examples of cloud forest and biodiversity: spotted jaguars, ocelots and the photogenic pit vipers are at home here.

Monteverde

Au nord-ouest de la capitale provinciale de Puntarenas, dans l'arrière-pays, le Monteverde s'élève de 660 à 1 860 m d'altitude. Des montagnes verdoyantes offrent un splendide panorama sur les forêts tropicales et les plaines luxuriantes. Une communauté de quakers s'est installée dans la région dans les années 1950, et a participé dans les années 1970 à la création des réserves naturelles de Monteverde et de Santa Elena. Celles-ci abritent l'archétype même de la forêt de nuages et de la biodiversité : les jaguars au pelage tacheté, les ocelots et les fers de lance si photogéniques y sont chez eux.

Monteverde

Der Monte Verde steigt im Hinterland, nordwestlich der Hauptstadt Puntarenas, von 660 auf 1860 m Höhe an. Er bietet ein wunderschönes, grünes Bergpanorama, das sowohl aus Regenwald als auch aus saftigem Weideland besteht. Eine Quäkergemeinde ließ sich in den 1950er Jahren in der Region nieder und beteiligte sich in den 1970er Jahren an der Gründung der Naturreservate Monteverde und Santa Elena. Sie sind Paradebeispiele für Nebelwald und Artenvielfalt: Gefleckte Jaguare, Ozelote und die fotogenen Lanzenottern sind hier zu Hause.

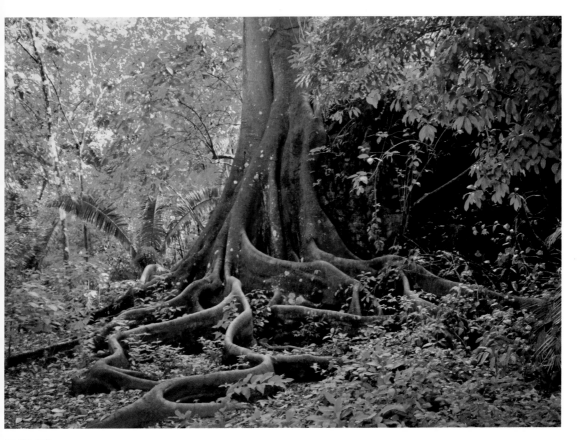

Monteverde

Monteverde

Monte Verde se eleva de 660 m a 1860 m en el interior, al noroeste de la capital Puntarena. Ofrece un hermoso y verde panorama montañoso que consiste de bosque lluvioso y pastos verdes. Una comunidad cuáquera se asentó en la región en la década de 1950 y en la década de 1970 participó en la creación de las reservas naturales de Monteverde y Santa Elena. Estas son ejemplos excelentes de bosque nuboso y biodiversidad: aquí habitan, por ejemplo, los jaguares moteados, ocelotes y las fotogénicas víboras cabeza de lanza dorada.

Monteverde

Monte Verde sobe de 660 m para 1860 m no interior, a noroeste da capital Puntarena. Oferece um belo e verdejante panorama montanhoso que consiste em florestas tropicais e pastagens exuberantes. Uma comunidade Quaker se estabeleceu na região na década de 1950 e participou da criação das Reservas Naturais de Monteverde e Santa Elena na década de 1970. Eles são os principais exemplos de floresta nublada e biodiversidade: onças pintadas, jaguatiricas, jaguatiricas e as víboras fotogênicas estão em casa aqui.

Monteverde

In het achterland, ten noordwesten van de hoofdstad Puntarenas, stijgt de Monte Verde op van 660 tot 1860 meter. Hij biedt een prachtig groen bergpanorama van zowel regenwoud als sappig weiland. Een quakergemeenschap vestigde zich in de jaren vijftig in de regio en nam in de jaren zeventig deel aan de oprichting van de natuurreservaten Monteverde en Santa Elena. Het zijn belangrijke voorbeelden van nevelwoud en biodiversiteit: gevlekte jaguars, ocelotten en de fotogenieke gifslangen Bothrops asper leven hier.

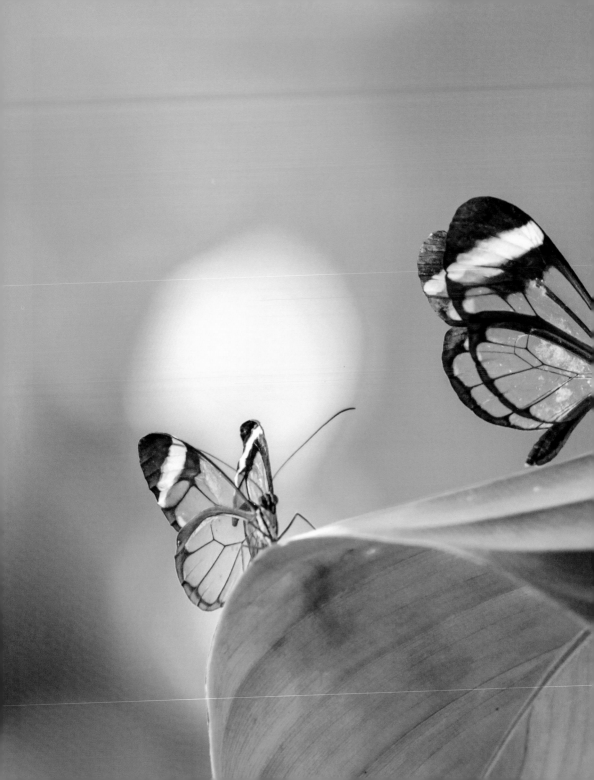

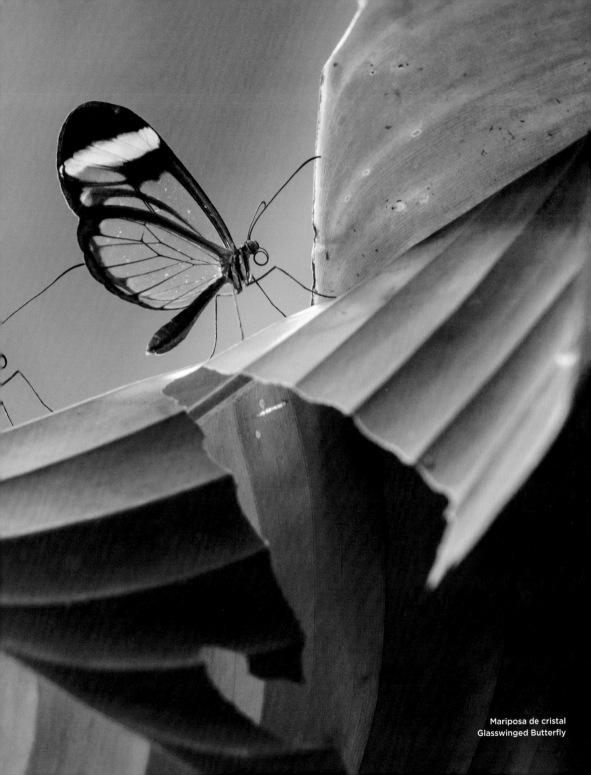

Mariposa de cristal
Glasswinged Butterfly

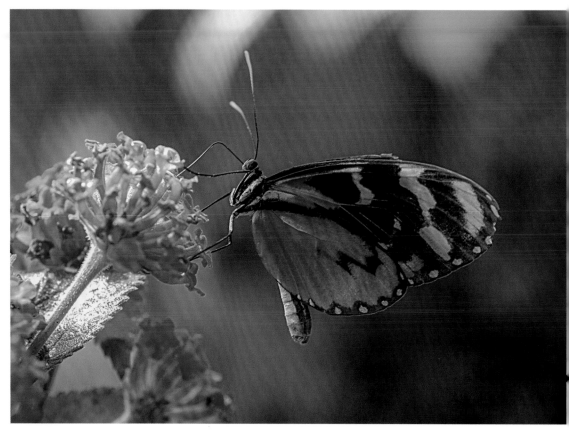

Mechanitis polymnia
Orange-spotted Tiger Butterfly

Flora and fauna in the cloud forest

Alternating light rain and lots of sunshine at 1065 m altitude and the high humidity are ideal for the growth of numerous plants: 500 different orchids, including the national flower Guaría Morada, grow here,as well like bromeliads and ferns as tall as trees. Huge, dazzling butterflies cavort in the forest. Nature can be surprisingly loud: animal voices, above all the 22 species of frogs—among them the Red-eyed tree frog—enliven the cloud forest.

Faune et flore de la forêt de nuages

L'alternance de faibles pluies et d'un ensoleillement important, à une altitude de 1065 m, ainsi qu'une hygrométrie élevée, favorisent idéalement l'épanouissement de nombreuses plantes : 500 variétés d'orchidées y poussent, dont la *guaría morada,* la fleur nationale, de même que des bromélias et des fougères hautes comme des arbres. D'immenses papillons chatoyants s'ébattent dans la forêt de nuages. La nature peut s'y révéler étonnamment bruyante : les cris d'animaux, en particulier des grenouilles qui comptent 22 espèces différentes – notamment la rainette aux yeux rouges –, animent ce biotope.

Flora und Fauna im Nebelwald

Der Wechsel von leichtem Regen und viel Sonnenschein auf 1065 m Höhe und die hohe Luftfeuchtigkeit sind ideal für das Gedeihen zahlreicher Pflanzen: 500 verschiedenen Orchideen, auch die Nationalblume Guaría Morada, wachsen hier wie Bromelien und baumhohe Farne. Riesige, schillernde Schmetterlinge tummeln sich im Wald. Erstaunlich laut kann die Natur sein: Tierstimmen, allen voran die Frösche mit 22 Arten – unter ihnen der Rotaugenlaubfrosch, beleben den Nebelwald.

Bromelia

Flora y fauna en el bosque nuboso

La alternancia de lluvia ligera y mucho sol a 1065 m de altitud y la alta humedad son ideales para el crecimiento de numerosas plantas: 500 orquídeas diferentes, incluyendo la flor nacional Guaría Morada, crecen aquí como bromelias y helechos arborescentes. Enormes y deslumbrantes mariposas revolotean por el bosque. La naturaleza puede ser sorprendentemente ruidosa: las voces de los animales, sobre todo las 22 especies de ranas (entre ellas la rana verde de ojos rojos) animan el bosque nuboso.

Flora e fauna na floresta tropical

A alternância de chuvas leves e muito sol a 1065 m de altitude e a alta umidade são ideais para o crescimento de numerosas plantas: 500 diferentes orquídeas, incluindo a flor nacional Guaría Morada, crescem aqui como bromélias e samambaias altas. Enormes e deslumbrantes borboletas cavortam na floresta. A natureza pode ser surpreendentemente barulhenta: as vozes dos animais, sobretudo das rãs com 22 espécies – entre elas a rã arborícola de olhos vermelhos – animam a floresta nublada.

Flora en fauna in het nevelwoud

De afwisseling van lichte regen en veel zonneschijn op 1065 meter hoogte is net als de hoge luchtvochtigheid ideaal voor de groei van talrijke planten: hier groeien 500 verschillende orchideeën, waaronder de nationale bloem 'guaría morada', bromelia's en boomvarens. Enorme, iriserende vlinders fladderen in het woud. De natuur kan verrassend luid zijn: dierengeluiden, vooral van de 22 kikkersoorten – waaronder de roodoogmakikikker – verlevendigen het nevelwoud.

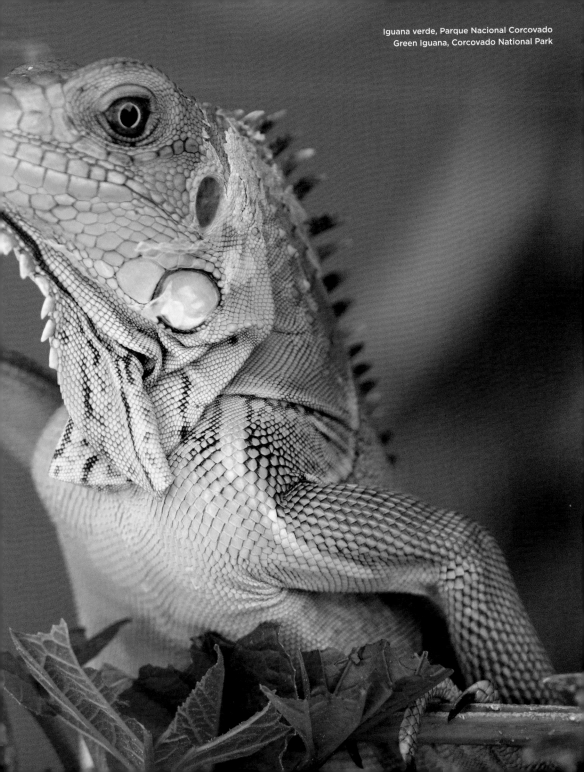

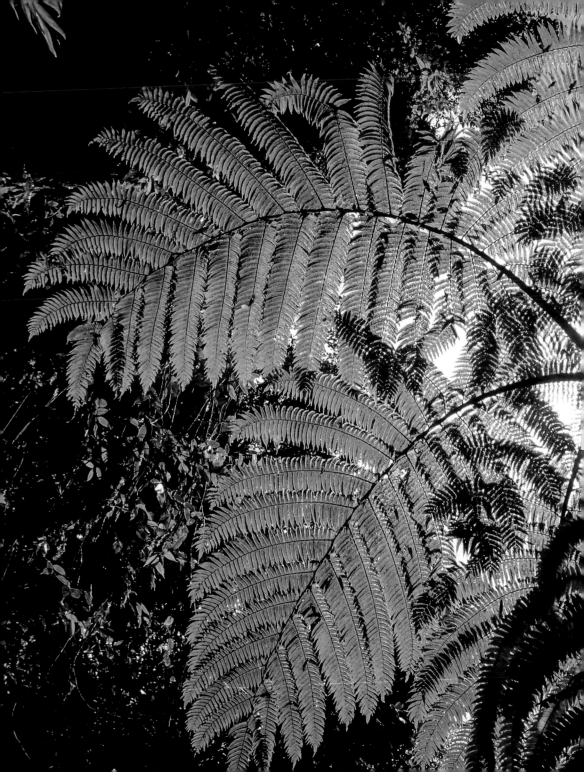

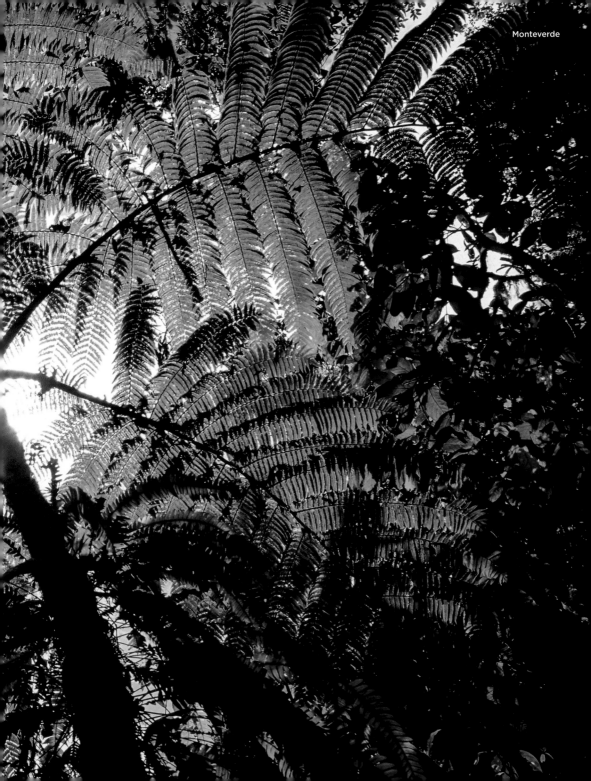

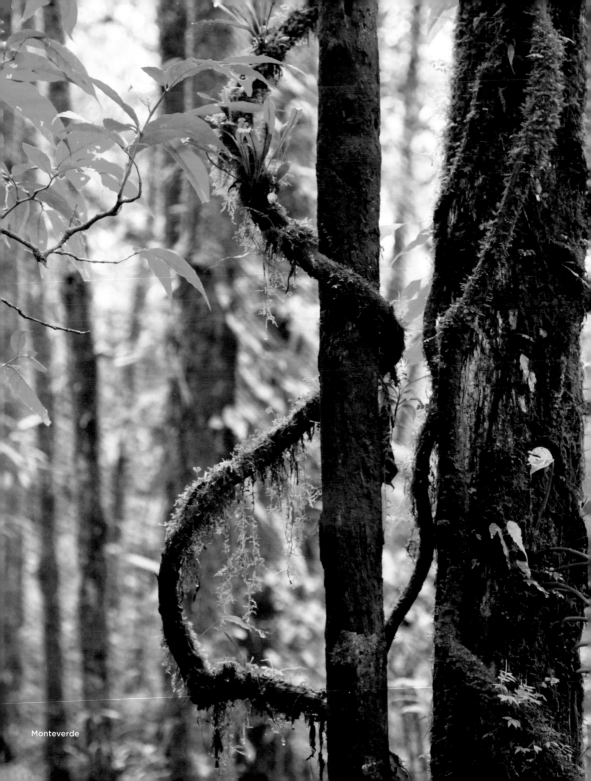

Monteverde

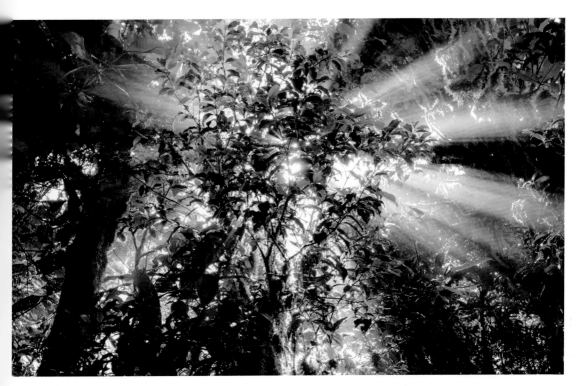

Monteverde

Corcovado National Park

The Corcovado National Park with an area of 445 km² lies on the western side of the Osa peninsula. It has been a UNESCO World Heritage Site since 2003. It is the largest old-growth forest in Costa Rica. 60 m high giant trees and rare plants such as the milktree and the tall dragon blood tree can be found here. The inaccessible jungle, a living environment for endangered predatory cats of prey, reaches as far down as the bays of the sea.

Parc national du Corcovado

Le parc national du Corcovado, situé sur le flanc ouest de la péninsule d'Osa et d'une superficie de 445 km², est unique en son genre. Depuis 2003, il est classé au Patrimoine mondial de l'Unesco. Il abrite la plus grande forêt primaire du Costa Rica. On y trouve des arbres gigantesques, hauts de 60 m, et des plantes peu communes comme le faux manguier et le sang-de-dragon. La jungle impénétrable, habitat de félins menacés, empiète même sur les criques.

Corcovado Nationalpark

Einzigartig ist der 445 km² große Nationalpark Corcovado auf der westlichen Seite der Halbinsel Osa. Er zählt seit 2003 zum UNESCO-Welterbe. Es handelt sich um den größten Primärwald Costa Ricas. 60 m hohe Baumriesen und seltene Gewächse, wie der Milchbaum und der hochwachsende Drachenblutbaum, finden sich hier. Der unzugängliche Dschungel, Lebenswelt für bedrohte Raubkatzen, überwuchert selbst die Meeresbuchten.

Parque Nacional Corcovado

El Parque Nacional Corcovado de 445 km², situado en el lado oeste de la península de Osa, es único. Es Patrimonio de la Humanidad de la UNESCO desde 2003, y se trata del bosque primario más grande de Costa Rica. Aquí se pueden encontrar árboles gigantes de 60 m de altura y plantas raras como el árbol suicida y el árbol alto de sangre de drago. La inaccesible jungla, un entorno en el que viven felinos que se encuentran en peligro de extinción, sobrecoge incluso a las bahías del mar.

Parque Nacional do Corcovado

Exclusivo é o Parque Nacional do Corcovado, com 445 km², localizado no lado oeste da península de Osa. É Património Mundial da UNESCO desde 2003. É a maior floresta primária da Costa Rica. Árvores gigantescas de 60 m de altura e plantas raras como a árvore de leite e a árvore de sangue do dragão alto podem ser encontradas aqui. A selva inacessível, um ambiente de vida para gatos de rapina em perigo de extinção, cobre até mesmo as baías do mar.

Nationaal park Corcovado

Uniek is het 445 km² grote nationale park Corcovado aan de westkant van het schiereiland Osa. Het is sinds 2003 een werelderfgoedlocatie van de Unesco en is het grootste oerbos van Costa Rica. 60 meter hoge reuzenbomen en zeldzame planten zoals de Brosimum utile en de hoge drakenbloedboom groeien hier. De ontoegankelijke jungle, een leefomgeving voor bedreigde roofkatten, overwoekert zelfs de baaien van de zee.

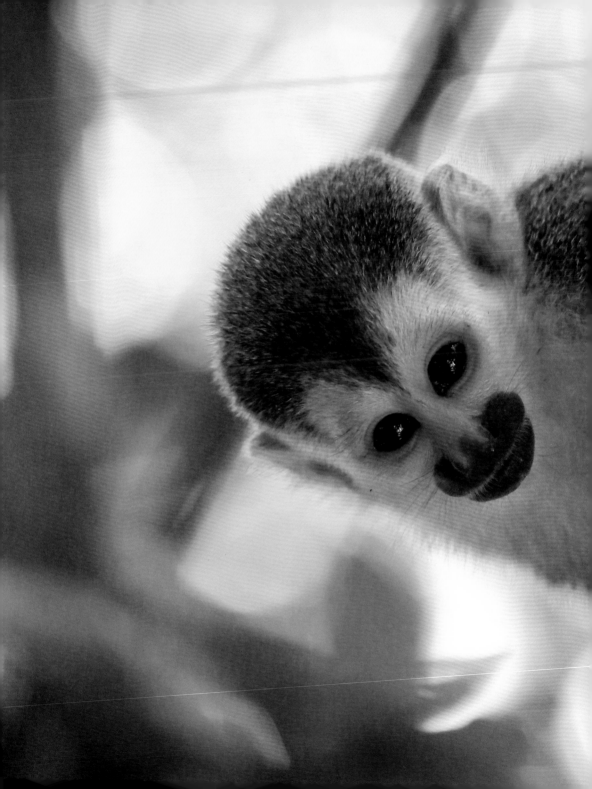

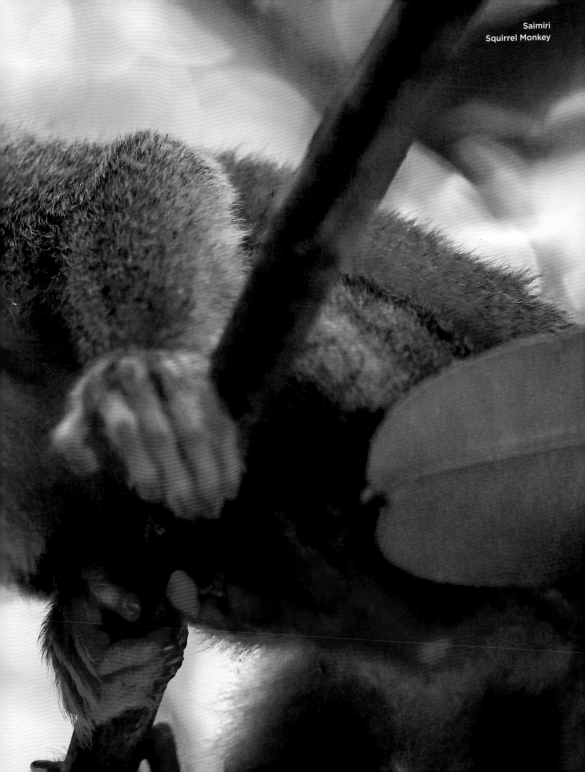

Saimiri
Squirrel Monkey

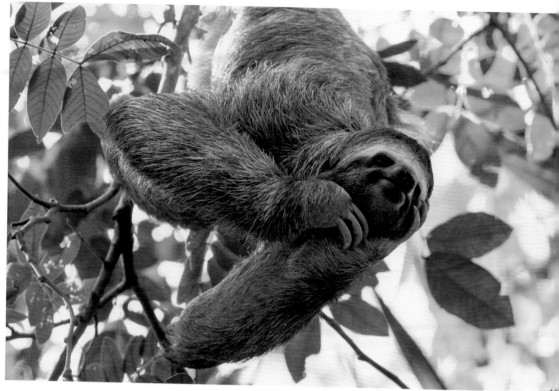

Perezosos de tres dedos
Three-toed Sloth

Sloth

Although the sloth lives everywhere in the tropical rainforest of Costa Rica, it is not easy to discover, because the solitary animals prefers to climb far above into the canopy of leaves. With its long claws, which also serve defensive purposes, it usually hangs upside down from thick branches. Thanks to its slow movements and way of life, it saves energy and makes a frugal living off leaves, fruits and flowers.

Paresseux

Bien que le paresseux soit présent dans toutes les forêts tropicales du Costa Rica, il n'est pas facile à débusquer. En effet, ce solitaire préfère vivre dans l'épaisseur de la canopée. Aidé de ses longues griffes qui lui servent aussi à se défendre, il se tient le plus souvent tête en bas, accroché à de grosses branches. Grâce à sa posture et à ses mouvements lents, il dépense un minimum d'énergie. Pour son alimentation, il se contente de peu : feuilles, fruits et fleurs.

Faultier

Obwohl das Faultier überall im tròpischen Regenwald Costa Ricas vorkommt, ist es nicht einfach zu entdecken. Denn der Einzelgänger hält sich bevorzugt weit oben unterm Blätterdach auf. Mit seinen langen Krallen, die auch der Verteidigung dienen, hängt es meist kopfüber an dicken Ästen. Dank seiner Haltung und langsamen Bewegungen spart es Energie und frisst genügsam Blätter, Früchte und Blüten.

Perezoso

Aunque el perezoso se puede encontrar en todas partes en la selva tropical de Costa Rica, no es fácil de descubrir, ya que este solitario animal prefiere estar muy por encima del dosel de las hojas. Con sus largas garras, que también le sirven para defenderse, suele colgarse boca abajo de las ramas gruesas. Gracias a su postura y lentitud de movimientos, ahorra energía y come frugalmente hojas, frutos y flores.

Preguiça

Embora a preguiça possa ser encontrada em toda parte na floresta tropical da Costa Rica, não é fácil de descobrir. Porque o solitário prefere estar muito acima da copa das folhas. Com suas longas garras, que também servem para a defesa, ele costuma pendurar de cabeça para baixo em galhos grossos. Graças à sua postura e movimentos lentos, poupa energia e come folhas, frutos e flores frugalmente.

Luiaard

Hoewel luiaards overal in het tropische regenwoud van Costa Rica voorkomen, is het niet eenvoudig er een te ontdekken. De solist houdt zich bij voorkeur hoog in het bladerdak op. Met zijn lange klauwen, die ook ter verdediging dienen, hangt hij meestal ondersteboven aan dikke takken. Dankzij zijn houding en langzame bewegingen bespaart hij energie. Hij eet hij bladeren, vruchten en bloemen.

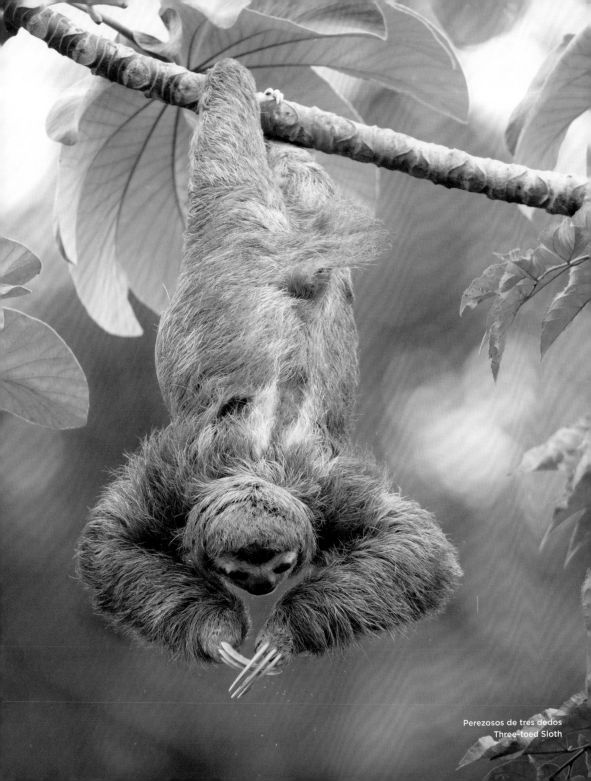

Perezosos de tres dedos
Three-toed Sloth

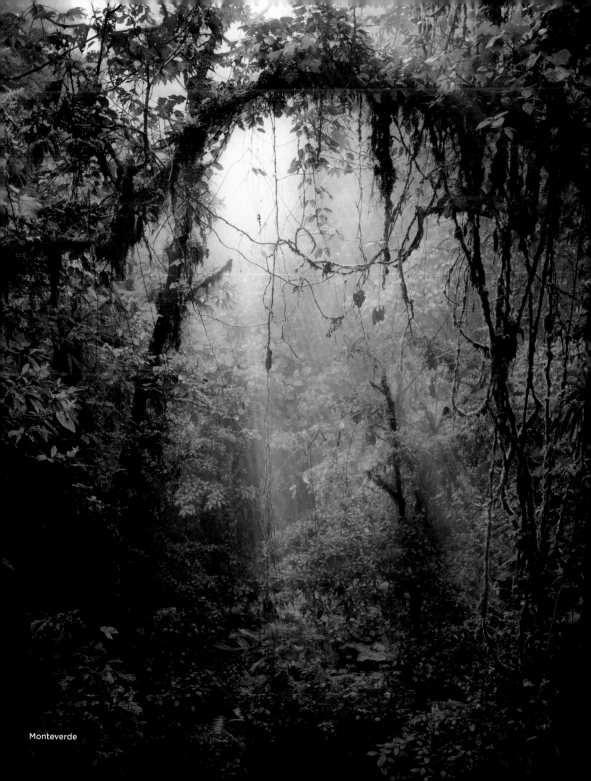

Monteverde

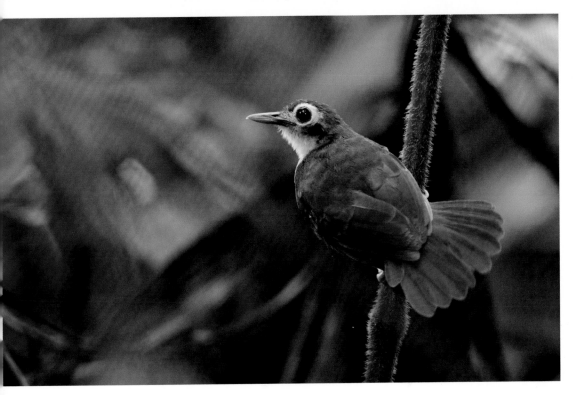

Hormiguero bicolor
Bicolored Antbird

Rainforest

In the 1970s and 1980s, 80 % of Costa Rica's rainforest was cleared. Today half of the country is covered with forest again, because a rethink in politics took place and successful measures for the development of ecotourism were taken. Especially the tropical cloud forest with vines and lianas provides habitats for animals and plants living in a symbiotic relationship.

Forêt tropicale

Dans les années 1970 et 1980, 80 % des forêts tropicales du Costa Rica ont subi la déforestation. Aujourd'hui, la moitié du pays est de nouveau couverte de forêt, car un changement de cap politique a eu lieu et des mesures ont été prises pour assurer le développement de l'écotourisme. La forêt de nuages en particulier, avec ses plantes grimpantes et ses lianes, offre un habitat à des espèces animales et végétales vivant en symbiose.

Regenwald

In den 1970er und 1980er Jahren wurden 80 % des Regenwaldes Costa Ricas gerodet. Heute ist die Hälfte des Landes wieder mit Wald bewachsen, weil ein Umdenken in der Politik stattfand und Maßnahmen für die erfolgreiche Entwicklung von Ökotourismus ergriffen wurden. Insbesondere der tropische Nebelwald mit Schlingpflanzen und Lianen bietet Lebensraum für Tiere und Gewächse, die in einer symbiotischen Beziehung leben.

Selva tropical

En las décadas de 1970 y 1980, se taló el 80 % de la selva tropical de Costa Rica. Hoy en día la mitad del país está cubierta de nuevo de bosques, porque se ha producido un replanteamiento de la política y se han tomado medidas para el desarrollo exitoso del ecoturismo. En particular, el bosque nuboso tropical, con plantas trepadoras y lianas, proporciona hábitat para animales y plantas que viven en una relación simbiótica.

Mata Atlântica

Nos anos 70 e 80, 80 % da floresta tropical da Costa Rica foi desmatada. Hoje, metade do país está novamente coberta de floresta, porque houve um repensar da política e foram tomadas medidas para o desenvolvimento bem sucedido do ecoturismo. Em particular, a floresta tropical nublada com plantas trepadeiras e cipós fornece habitat para animais e plantas que vivem em uma relação simbiótica.

Regenwoud

In de jaren zeventig en tachtig werd 80 procent van het regenwoud van Costa Rica gekapt. Nu is de helft van het land weer bedekt met bos, omdat de politiek zich heeft bezonnen en maatregelen heeft genomen voor een succesvolle ontwikkeling van het ecotoerisme. Met name het tropische nevelwoud biedt met zijn klimplanten en lianen een leefomgeving voor dieren en planten die in een symbiotische relatie leven.

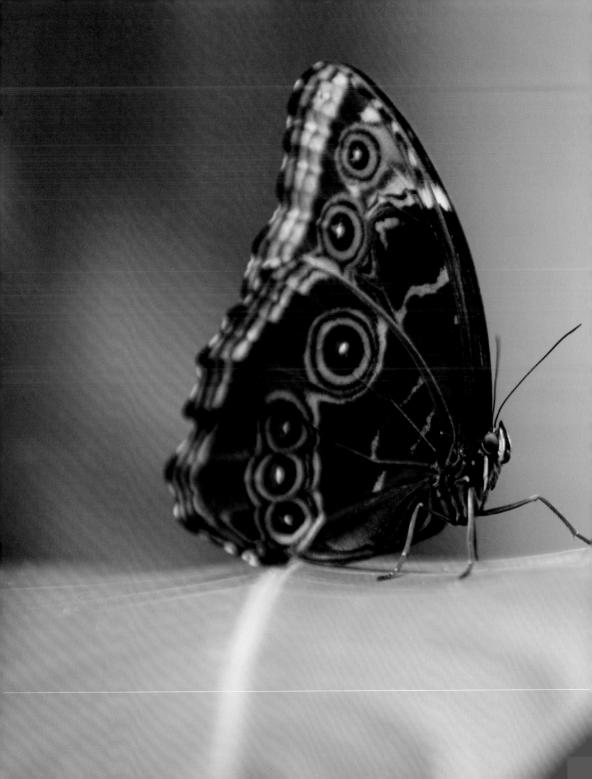

Mariposa
Butterfly

Tropical butterflies

With its 1250 species, Costa Rica is a paradise for butterfly lovers. The variety ranges from specimens with bright golden wings belonging to the family of Riodinidae (metallmark butterflies), to the dazzling Blue morphos, which measure 20 cm. Up to hundreds of thousands flutter in the air when they migrate to mountainous regions during the rainy season. Color and patterning are also survival strategies: The owl eyes of the owl butterfly have a deterrent effect on potential enemies.

Papillons tropicaux

Le Costa Rica fait figure de paradis pour les amateurs de papillons, dont il abrite une grande diversité : 1250 espèces différentes. On y trouve des spécimens de *Riodinidae* aux ailes dorées, ou encore le morpho bleu qui arbore une couleur iridescente et mesure 20 cm. Il arrive que des centaines de milliers de ces lépidoptères se déplacent en même temps, à la saison des pluies, quand ils migrent vers les régions montagneuses.

Tropische Schmetterlinge

Für Schmetterlingsfreunde ist Costa Rica mit seinen 1250 Arten ein Paradies. Die Vielfalt reicht von Exemplaren mit leuchtend goldenen Flügeln, dem Würfelfalter, bis zum tiefblauen, schillernden Morphofalter, der 20 cm misst. Zu manchen Zeiten flattern Hunderttausende in der Luft, wenn sie in der Regenzeit in bergige Regionen abwandern.

Mariposas tropicales

Para los amantes de las mariposas, Costa Rica, con sus 1250 especies, es un paraíso. La variedad va desde ejemplares con alas doradas brillantes, la *Riodinidae,* hasta la mariposa azul andina, de un azul intenso e iridiscente, que mide 20 cm. En algunas ocasiones, cientos de miles de ellas revolotean en el aire cuando emigran a regiones montañosas durante la temporada de lluvias.

Borboletas tropicais

Para os amantes das borboletas, a Costa Rica, com suas 1250 espécies, é um paraíso. A variedade desde espécimes com asas douradas brilhantes, a borboleta cubal, à idade de Morphof, azul profundo e deslumbrante, que mede 20 cm. Em alguns momentos, centenas de milhares de pessoas vibram no ar quando migram para regiões montanhosas durante a estação chuvosa.

Tropische vlinders

Voor vlinderliefhebbers is Costa Rica met zijn 1250 soorten een paradijs. Deze veelvoud varieert van soorten met goudkleurige vleugels, zoals de prachtvlinders, tot de diepblauwe, glanzende *Morpho peleides*, die 20 cm groot is. Soms fladderen er honderdduizenden in de lucht, als ze tijdens het regenseizoen naar bergachtige gebieden trekken.

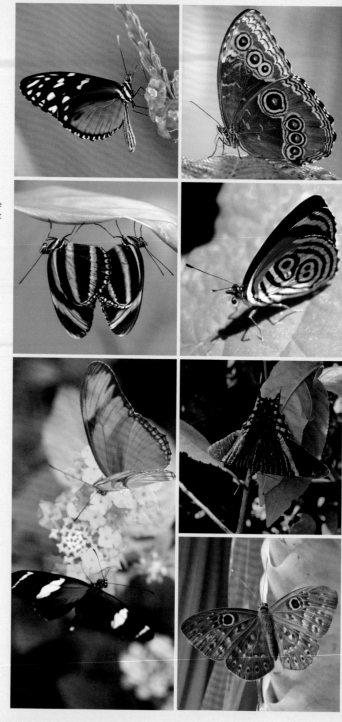

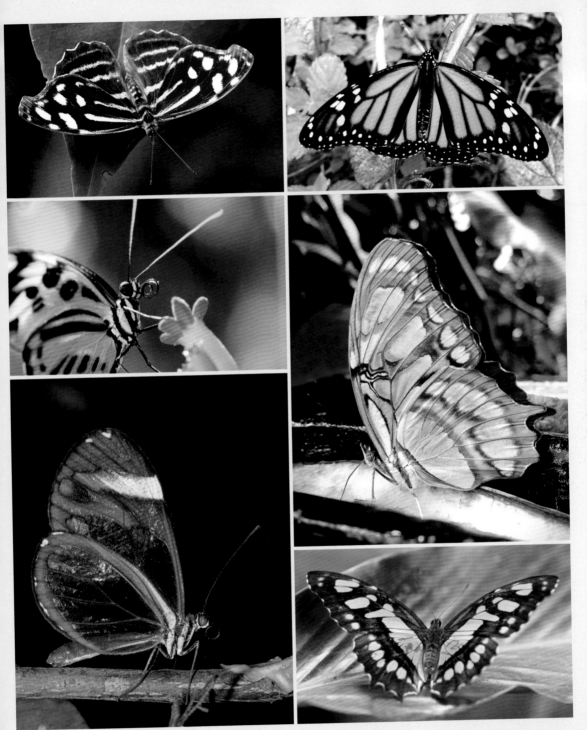

Rana arborícola de ojos rojos
Red-Eyed Tree Frog

Colourful Small Animals

It must be humid, shady and warm for tropical amphibians: the Red-eyed tree frog is the emblem of Costa Rica. During the day, when it sleeps, it is grass green, at night the colour turns to dark green. The lizard species *Anolis polylepis* can move rapidly even on steep tree trunks and is an excellent jumper. The male uses its orange-yellow dewlaps to impress females and to show its status as owner of a territory.

Petits animaux colorés

Les amphibiens tropicaux aiment la chaleur moite et les zones ombragées : la rainette aux yeux rouges se trouve à son aise dans les forêts humides du Costa Rica. Pendant la journée, quand elle dort, elle est vert pomme ; la nuit, elle change de couleur pour devenir vert foncé. L'*Anolis polylepis*, une espèce de lézard, se déplace rapidement, même le long des troncs d'arbre, et il est capable de faire des sauts remarquables. Avec son fanon jaune orangé, situé sous sa gorge, le mâle séduit la femelle et défend son territoire.

Kleine, farbige Tiere

Feucht, schattig und warm muss es sein für die tropischen Lurche: Der Rotaugenlaubfrosch ist das Konterfei Costa Ricas. Tagsüber, wenn er schläft, ist er grasgrün, nachts verfärbt er sich, wird dunkelgrün. Die Echsenart Anolis polylepis bewegt sich auch am steilen Baumstamm schnell und kann hervorragend springen. Mit der orangegelben Kehlfahne beeindruckt das Männchen Weibchen und markiert sein Revier.

Animales pequeños y de color

El ambiente debe ser húmedo, sombreado y cálido para los anfibios tropicales: la rana verde de ojos rojos es la imagen de Costa Rica. Durante el día, cuando duerme, es verde como la hierba y por la noche se decolora; se vuelve verde oscuro. La especie de lagartija Anolis polylepis se mueve rápidamente incluso en troncos de árboles escarpados y puede saltar de forma excelente. Con el abanico naranja-amarillo de su garganta, el macho impresiona a las hembras y marca su territorio.

Animais pequenos, coloridos

Deve ser húmido, sombrio e quente para os anfíbios tropicais; o sapo arborícola de olhos vermelhos é parecido com o da Costa Rica. Durante o dia, quando ele dorme, ele é verde grama, à noite ele descolora, torna-se verde escuro. A espécie de lagarto Anolis polylepis move-se rapidamente mesmo em troncos de árvores íngremes e pode saltar de forma excelente. Com a bandeira amarelo-alaranjada da garganta, o macho impressiona as fêmeas e marca o seu recinto.

Kleine, kleurige dieren

Het moet vochtig, schaduwrijk en warm zijn voor de tropische amfibieën: de roodoogmakikikker is het portret van Costa Rica. Overdag, als hij slaapt, is hij grasgroen, 's nachts verkleurt hij en wordt hij donkergroen. De hagedissoort Anolis polylepis beweegt zich snel, zelfs op steile boomstammen, en kan uitstekend springen. Met de oranje-gele keelvlag maakt het mannetje indruk op de vrouwtjes en markeert het zijn territorium.

Anolis polylepis
Golfo-Dulce Anole

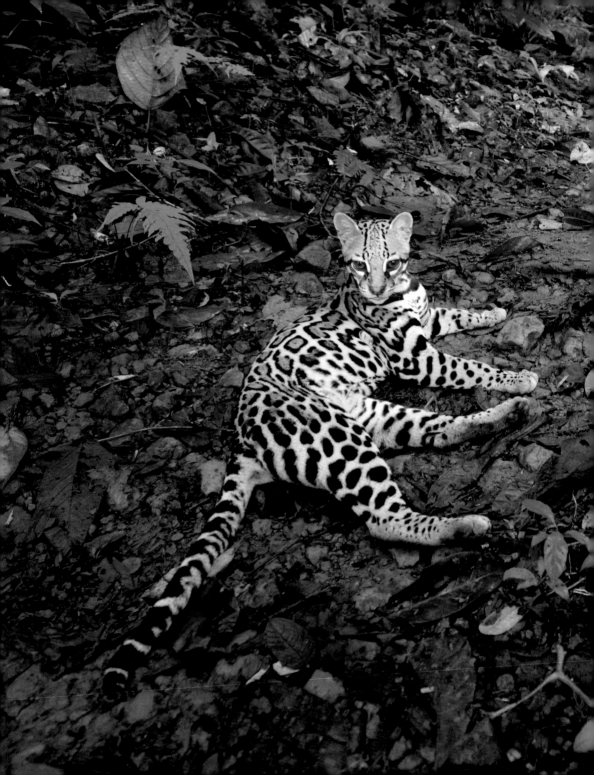

Ocelote
Ocelot

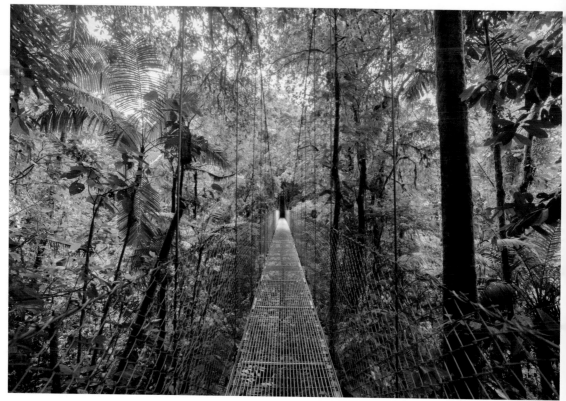

Monteverde

Wild Animals

The jaguar is undoubtedly the king of the jungle. Its menu includes peccaries, a tropical wild pig, deer and agoutis. Animals in abundance populate the Corcovado National Park: Even the endangered Anteater finds its place next to groups of Squirrel and Capuchin monkeys. Rare Scarlet macaws, which live monogamously, fly in couples over the treetops.

Animaux sauvages

Le jaguar est sans conteste le roi de la jungle. Il met à son menu le pécari, une sorte de porc sauvage, le cerf et l'agouti. Les animaux peuplent en abondance le parc national du Corcovado : même le fourmilier géant, une espèce menacée, côtoie en toute harmonie des bandes de saïmiris et de capucins. Tandis que les aras rouges, oiseaux rares et monogames, volent en couple au-dessus de la canopée.

Wildtiere

Der Jaguar ist unbestritten der König des Dschungels. Auf seinem Speiseplan stehen Pekaris, ein tropisches Wildschwein, Hirsche und Agutis. Tiere in Hülle und Fülle bevölkern den Corcovado Nationalpark: Selbst der bedrohte Ameisenbär findet seinen Platz neben Scharen von Totenkopf- und Kapuzineräffchen. Seltene Hellrote Aras, die monogam leben, fliegen im Doppelpack über die Baumkronen.

Animales salvajes

El jaguar es, sin duda, el rey de la jungla. Su menú incluye pecaríes, un jabalí tropical, venados y agutíes. El Parque Nacional Corcovado está poblado de animales en abundancia: incluso los vermilinguos en peligro de extinción encuentran su lugar junto a los grupos de monos ardilla y capuchinos. Raros guacamayos rojos brillantes, que practican la monogamia, vuelan en bandada doble sobre las copas de los árboles.

Animais selvagens

O jaguar é sem dúvida o rei da selva. Seu cardápio inclui queixadas, um javali selvagem tropical, veado e agutis. Animais em abundância povoam o Parque Nacional do Corcovado: Mesmo os vermilíngues, em extinção, encontram seu lugar ao lado de bandos de esquilos e macacos capuchinhos. Araras vermelhas raras e brilhantes, que vivem monogamamente, voam em um pacote duplo sobre as copas das árvores.

Wilde dieren

De jaguar is de onbetwiste koning van de jungle. Op zijn menu staan onder andere pekari's, een tropisch wild zwijn, herten en agoeti's. Dieren in overvloed bevolken het nationale park Corcovado: zelfs de bedreigde miereneters leeft hier naast hordes doodshoofd- en kapucijnapen. Zeldzame geelvleugelara's, die monogaam leven, vliegen in tweetallen over de boomtoppen.

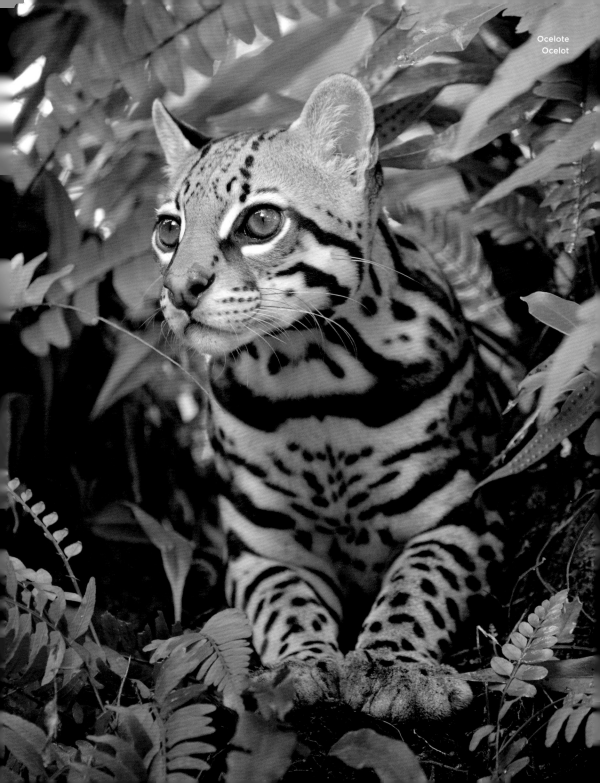

Ocelote
Ocelot

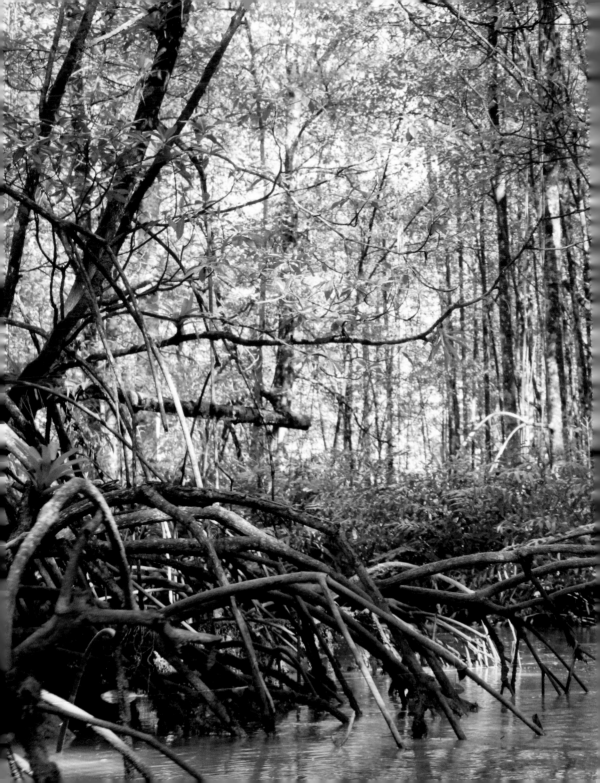

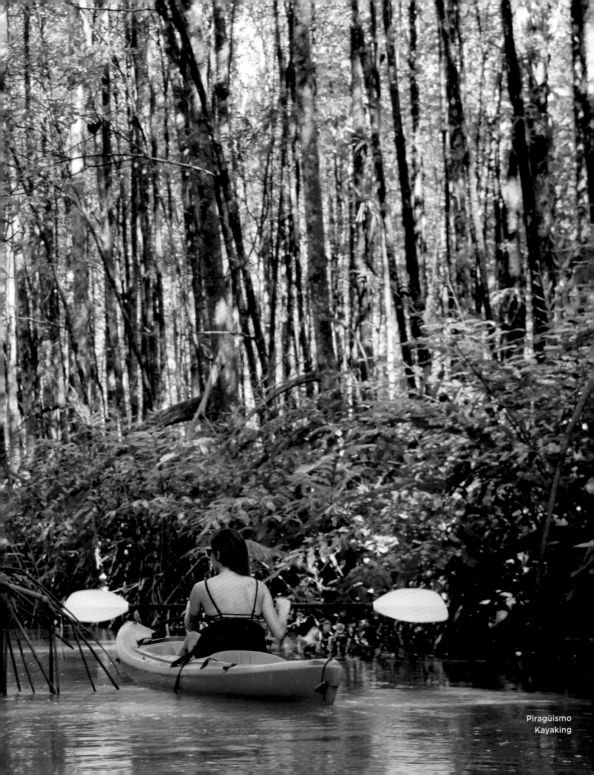

Piragüismo
Kayaking

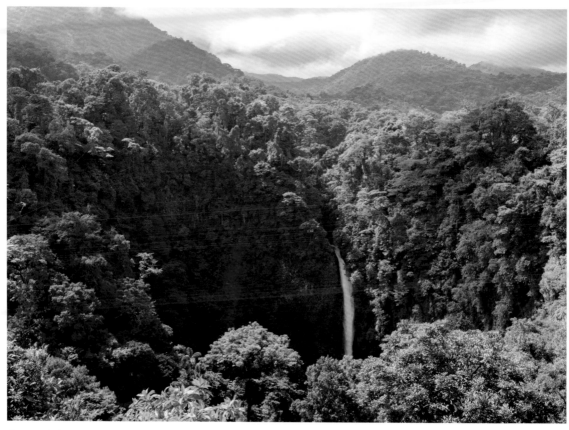

Catarata de San Luis, Monteverde
San Luis Waterfall, Monteverde

Waterfalls in the Santa Elena Nature Park

The small Santa Elena reserve of 580 ha is located 5 km from the town of Santa Elena. Like the neighbouring Monte Verde, it is a mountain cloud forest with an amazing variety of flora and fauna. A system of suspension bridges and footbridges makes it possible to take an adventurous tour through otherwise inaccessible terrain and see treetops and waterfalls.

Cascades de la réserve naturelle de Santa Elena

La petite réserve de Santa Elena, qui couvre 580 ha, se trouve à 5 km de la ville du même nom. Comme sa voisine, la réserve de Monteverde, elle abrite une forêt nuageuse d'altitude pourvue d'une faune et d'une flore d'une étonnante diversité. Un système de ponts suspendus et de passerelles permet d'entreprendre la découverte d'une zone inaccessible, et de contempler de près sa canopée et ses chutes d'eau.

Wasserfälle im Naturpark Santa Elena

Das kleine, 580 ha große Reservat Santa Elena liegt 5 km vom gleichnamigen Ort entfernt. Es ist wie der angrenzende Monte Verde ein Hochgebirgsnebelwald mit erstaunlicher Vielfalt an Flora und Fauna. Ein System von Hängebrücken und Stegen ermöglicht es, eine abenteuerliche Tour durch ansonsten unzugängliches Terrain zu unternehmen und dabei Baumkronen und Wasserfälle von Nahem zu sehen.

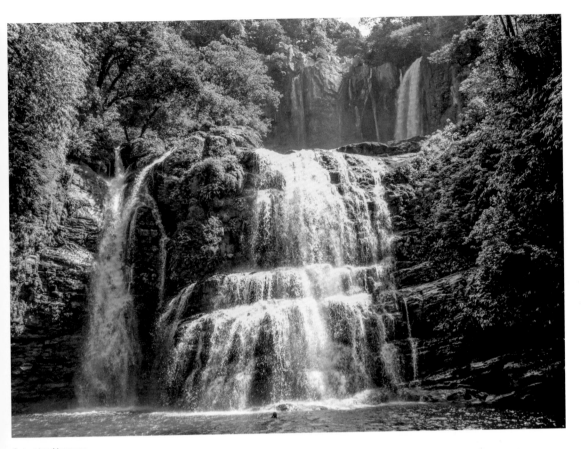

Cataratas Nauyaca
Naucaya Waterfalls

Cascadas en el Parque Natural de Santa Elena

La pequeña reserva de Santa Elena tiene 580 ha y se encuentra a 5 km de la ciudad de Santa Elena. Al igual que el vecino Monte Verde, es un bosque nuboso de alta montaña con una asombrosa variedad de flora y fauna. Un sistema de puentes colgantes y pasarelas permite realizar una excursión de aventura a través de un terreno que de otro modo sería inaccesible y ver de cerca las copas de los árboles y las cascadas.

Cachoeiras no Parque Natural Santa Elena

A pequena reserva Santa Elena de 580 ha está localizada a 5 km da cidade de Santa Elena. Tal como o vizinho Monte Verde, é uma floresta de alta montanha com uma incrível variedade de flora e fauna. Um sistema de pontes suspensas e passarelas permite fazer um passeio aventureiro por terrenos inacessíveis e ver de perto as copas das árvores e cachoeiras.

Watervallen in het natuurpark van Santa Elena

Het kleine, 580 ha grote reservaat Santa Elena ligt op 5 km van de gelijknamige stad. Net als de naburige Monte Verde is het een hooggebergte-nevelwoud met een ontzagwekkende verscheidenheid aan flora en fauna. Door een systeem van hang- en loopbruggen is het mogelijk een avontuurlijke tocht te maken door verder ontoegankelijk terrein en daarbij boomtoppen en watervallen.

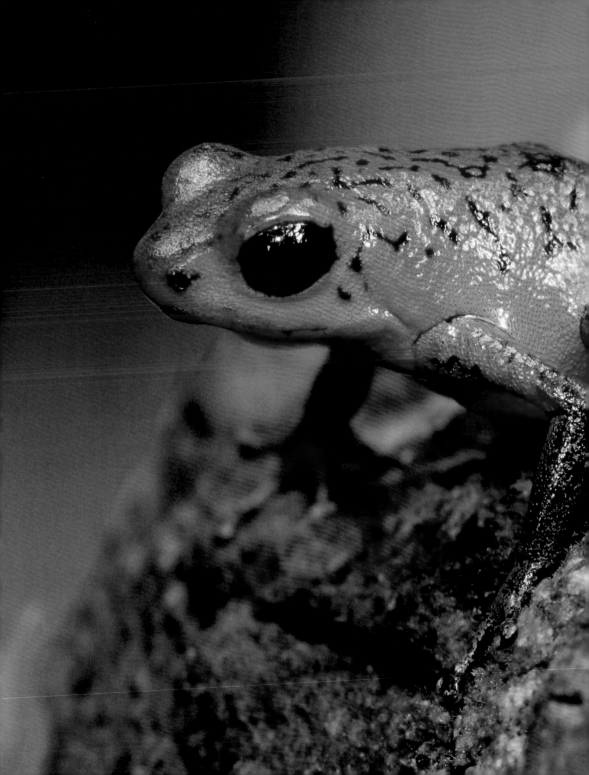

Rana flecha roja y azul
Strawberry Poison-dart Frog

Arrow Poison Frog
The Strawberry poison-dart frog is a fascinating example of its species: one colour-morph of the tiny strawberry red animal has blue legs (thus: 'Blue-jeans frog'). The bright colours warn of its toxic effects. For humans, it is not deadly. During the spawning season, the tropical frog, which is easy to spot anyway, attracts further attention with loud frog concerts.

Grenouille venimeuse
La grenouille Blue Jean constitue un fascinant spécimen de son espèce : le minuscule dendrobate aux pattes bleues signale aux autres animaux sa toxicité en affichant ses couleurs vives. En revanche, il n'est pas mortel pour l'homme. Durant la période de reproduction, l'amphibien tropical, de toute façon facile à repérer, se fait remarquer en donnant de bruyants concerts avec ses congénères.

Pfeilgift-Frosch
Der Blue-Jeans- oder Pfeilgift-Frosch ist ein faszinierendes Exemplar seiner Spezies: Das winzige erdbeerrote Tierchen mit blauen Beinchen warnt mit seiner farbigen Leuchtkraft vor seiner toxischen Wirkung. Für Menschen ist er nicht tödlich. Während der Laichzeit macht der ohnehin leicht zu entdeckende tropische Frosch durch laute Froschkonzerte auf sich aufmerksam.

Rana venenosa de flecha
La rana flecha roja y azul o la rana de dardo venenosa es un ejemplar fascinante de su especie: el pequeño animal rojo fresa con patitas azules advierte de su efecto venenoso con su colorida luminosidad. Pero no es fatal para los humanos. Durante la temporada de desove, la rana tropical, que es fácil de encontrar, atrae la atención con conciertos de ranas a todo volumen.

Rã venenosa Arrow
O sapo jeans azul ou o sapo veneno de seta é um exemplo fascinante de sua espécie: o minúsculo animal vermelho morango com pernas azuis alerta para seu efeito tóxico com sua luminosidade colorida. Ele não é mortal para os humanos. Durante a época de desova, o sapo tropical, que é fácil de ver de qualquer maneira, atrai a atenção com shows de sapos barulhentos.

Pijlgifkikker
De *Phyllobates terribilis* is een fascinerend voorbeeld van zijn soort: het kleine aardbeirode diertje met blauwe poten waarschuwt met zijn felle kleuren voor zijn giftige werking. Hij is nit fataal voor de mens. Tijdens het paaiseizoen trekt de toch al makkelijk te ontdekken tropische kikker de aandacht met luide kwaakconcerten.

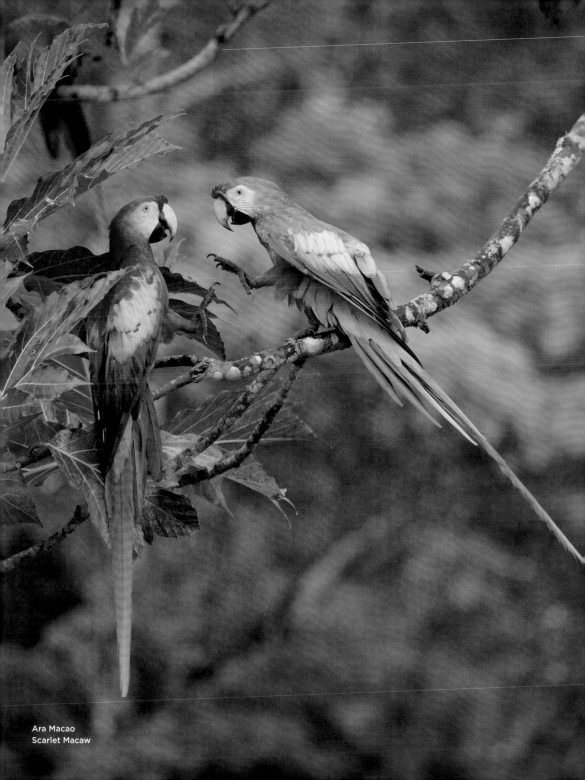

Ara Macao
Scarlet Macaw

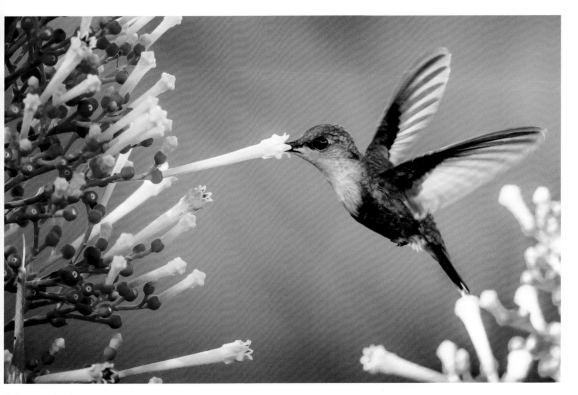

Zafiro coroniazul
Crowned Woodnymph

Exotic Birds

The Scarlet macaw is monogamous and couples stay together for life. Outside the mating season they live in groups. They search for nuts, fruits, blooms and buds in a radius of 10 km around their roosting trees. Hummingbirds are particularly attracted to red and orange flowers, such as bromeliads. Surprisingly, they also eat insects and even small spiders.

Oiseaux exotiques

Les aras rouges demeurent en couple avec le même partenaire toute leur vie. En dehors de la saison des amours, ils vivent en groupe. Pour se nourrir, ils cherchent, dans un rayon de 10 km autour de leur arbre-dortoir, noix, fruits, fleurs et bourgeons. Les colibris, eux, sont surtout attirés par les fleurs rouge et orange, comme celles des bromélias. Étonnamment, ils consomment aussi des insectes, et même de petites araignées.

Exotische Vögel

Hellrote Aras sind monogam und bleiben lebenslang zusammen. Außerhalb der Paarungszeit leben sie in Gruppen. Von ihrem Schlafbaum aus suchen sie im Radius von 10 km nach Nüssen, Früchten, Blüten und Knospen. Kolibris werden von roten und orangefarbenen Blüten besonders angezogen, z.B. Bromelien. Erstaunlicherweise verspeisen sie auch Insekten und selbst kleine Spinnen.

Aves exóticas

Los guacamayos rojos brillantes son monógamos y permanecen juntos de por vida. Cuando no es época de apareamiento, viven en grupos. Desde su árbol de la seda, buscan en un radio de 10 km frutos, nueces, flores y capullos. Los colibríes se ven particularmente atraídos por las flores rojas y naranjas, como las bromelias. Sorprendentemente, también comen insectos e incluso arañas pequeñas.

Aves exóticas

As araras vermelhas brilhantes são monogâmicas e ficam juntas para toda a vida. Fora do tempo de combinação, vivem em grupos. A partir de sua árvore dormideira, buscam no raio de 10 km por nozes, frutas, flores e botões. Os beija-flores são particularmente atraídos por flores vermelhas e laranjas, como as bromélias. Surpreendentemente, eles também comem insetos e até mesmo pequenas aranhas.

Exotische vogels

Geelvleugelara's zijn monogaam en blijven hun hele leven bij elkaar. Buiten de paartijd leven ze in groepen. Vanuit hun slaapboom zoeken ze in een straal van 10 km naar noten, vruchten, bloemen en knoppen. Kolibries worden vooral aangetrokken door rode en oranje bloemen, zoals die van bromelia's. Verrassend genoeg eten ze ook insecten en zelfs spinnetjes.

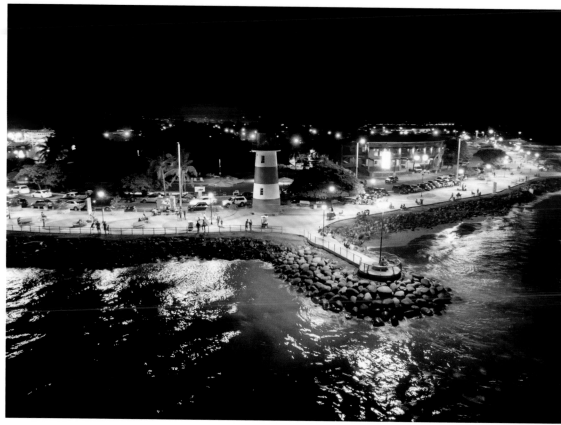

Puntarenas

Port of Puntarenas

The capital of the province of the same name stands on a headland reaching 5 km into the Gulf of Nicoya. Once, coffee was a lucrative export from the important port city. Today, Puntarenas is mainly a ferry and fishing port. The biggest attraction is the beautiful fish market where one can buy the fresh catch, which is delicious when prepared on the grill.

Ville portuaire de Puntarenas

Capitale de la province du même nom, Puntarenas occupe une bande de terre s'avançant sur 5 km dans le golfe de Nicoya. Autrefois, son important port de commerce bénéficiait des lucratives exportations de café. Aujourd'hui, Puntarenas allie surtout les activités d'un terminal de ferry et d'un port de pêche. Son magnifique marché aux poissons, où l'on déguste la pêche du jour grillée sur place, constitue une véritable attraction.

Hafenstadt Puntarenas

Die Hauptstadt der gleichnamigen Provinz ragt auf einer Landzunge 5 km in den Golf von Nicoya. Einst wurde von der wichtigen Hafenstadt lukrativ Kaffee exportiert. Heute fungiert Puntarenas vor allem als Fähr- und Fischerhafen. Größte Anziehungskraft besitzt der wunderschöne Fischmarkt mit dem frischsten Fang, der lecker auf dem Grill zubereitet wird.

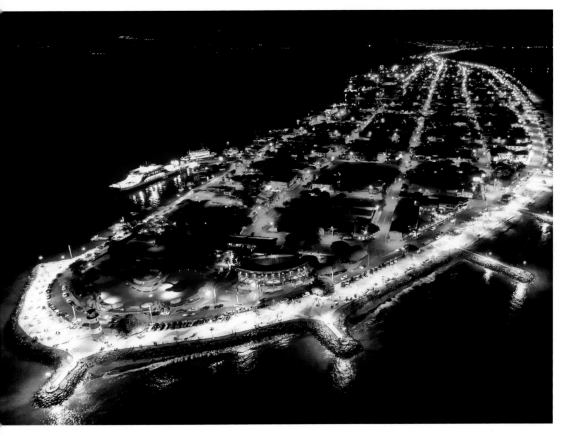

Puntarenas

Ciudad portuaria de Puntarenas

La capital de la provincia del mismo nombre se levanta en una lengua de tierra de 5 km en el golfo de Nicoya. Antiguamente, el café fue exportado lucrativamente desde la importante ciudad portuaria. Hoy en día, Puntarenas es principalmente un puerto pesquero y de transbordadores. La mayor atracción es el hermoso mercado de pescado, con el pescado más fresca, que se prepara deliciosamente a la parrilla.

Porto de Puntarenas

A capital da província com o mesmo nome sobe numa cabeceira a 5 km do Golfo de Nicoya. Uma vez, o café era exportado lucrativamente da importante cidade portuária. Hoje Puntarenas é principalmente um porto de pesca e ferry. A maior atração é o belo mercado de peixe com o pescado mais fresco, que é preparado deliciosamente na churrasqueira.

Haven van Puntarenas

De hoofdstad van de gelijknamige provincie ligt op een landtong die 5 km uitsteekt in de Golf van Nicoya. Ooit werd vanuit de belangrijke havenstad koffie lucratief geëxporteerd. Tegenwoordig is Puntarenas vooral een ferry- en vissershaven. De grootste attractie is de prachtige vismarkt met de verse vangst, die heerlijk wordt gegrild.

Mata de Limón

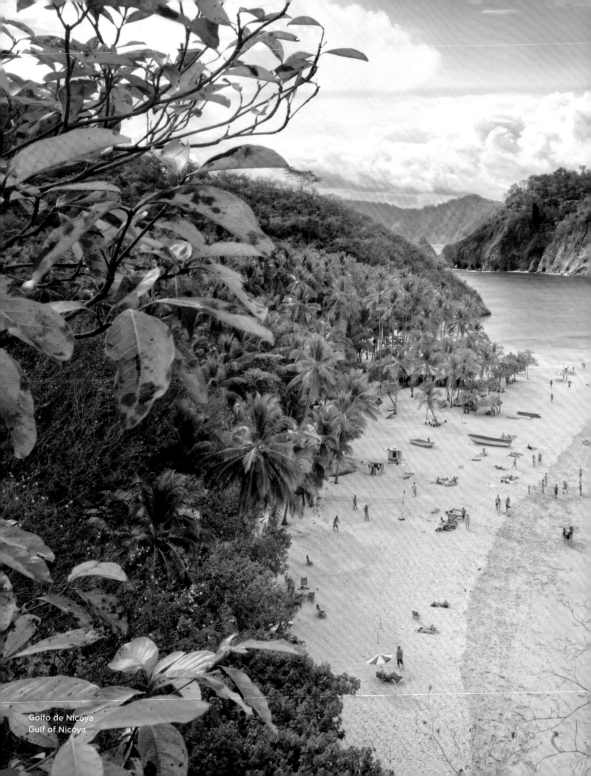

Golfo de Nicoya
Gulf of Nicoya

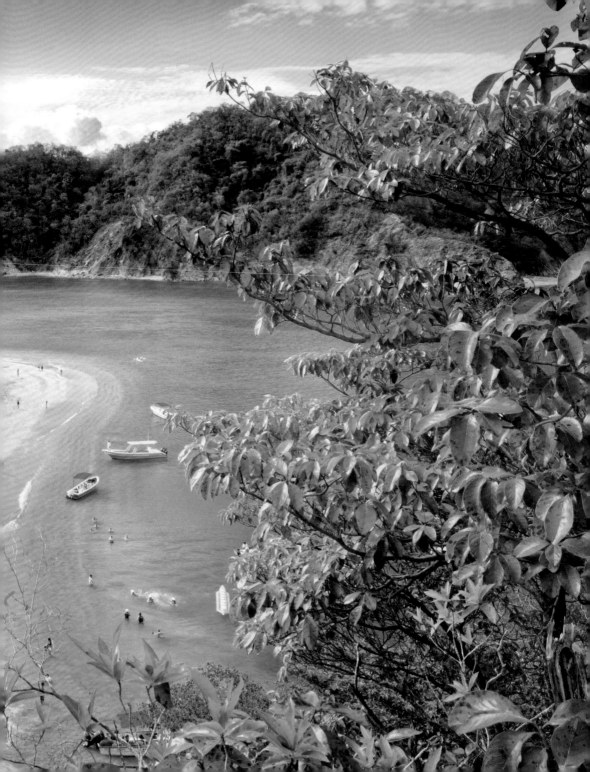

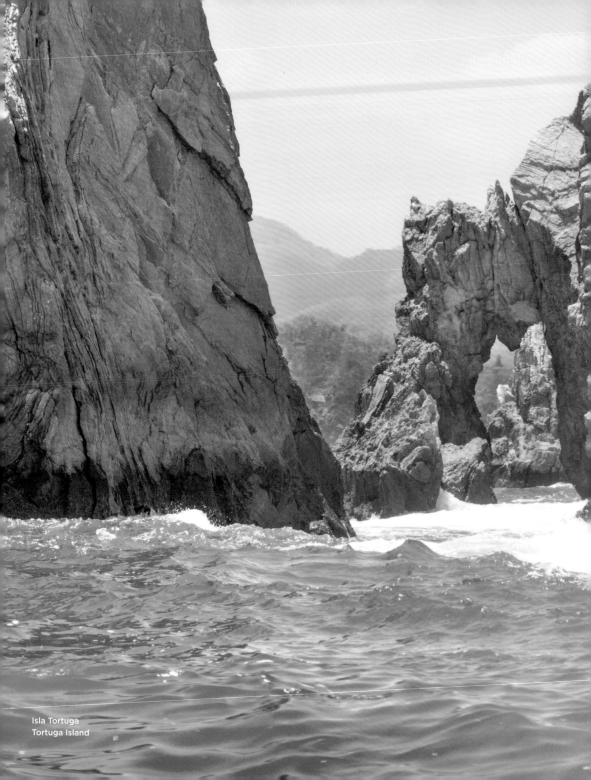

Isla Tortuga
Tortuga Island

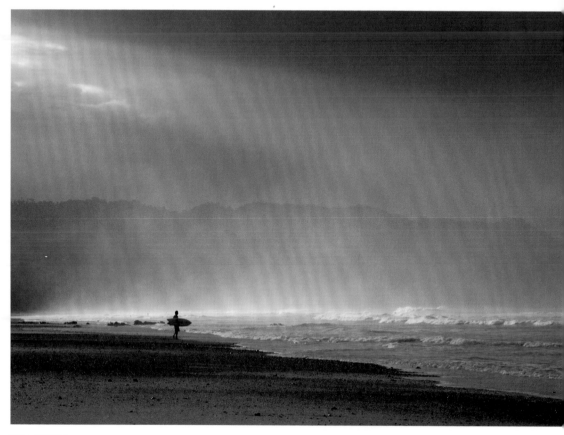

Playa Mal Pais
Mal Pais Beach

Gulf of Nicoya

One can explore the Gulf of Nicoya (which is 15 km wide at this point) by ferry from Puntarenas. Among the more than 40 green islands in the bay, the Isla Tortuga—'Turtle Island'—is the most attractive for swimming. The largest is the island of Chira, where many frigatebirds build their nests. At the southern tip of the Nicoya Peninsula, surfers and nature lovers will find perfect happiness on the enchanting beaches of Malpai and Santa Teresa.

Golfe de Nicoya

En prenant un ferry à Puntarenas, on peut explorer le golfe de Nicoya, large de 15 km à cet endroit. Parmi la quarantaine d'îles luxuriantes que compte l'étendue d'eau, l'Isla Tortuga – île de la Tortue – est celle qui attire beaucoup de baigneurs. Sur l'île de Chira, la plus grande de toutes, on peut observer quantité d'oiseaux, en particulier des frégates qui viennent y nicher. À la pointe sud de la péninsule de Nicoya, les surfeurs et les amoureux de la nature connaissent un bonheur parfait avec les enchanteresses plages de Mal Pais et de Santa Teresa.

Golf von Nicoya

Mit der Fähre von Puntarenas aus lässt sich der Golf von Nicoya, der an dieser Stelle 15 km breit ist, erkunden. Unter den über 40 grünen Inseln in der Meeresbucht ist die Isla Tortuga – Schildkröteninsel – zum Baden die Attraktivste. Die größte ist die Insel Chira, wo vor allem Fregattenvögel ihre Nester bauen. An der Südspitze der Halbinsel Nicoya finden Surfer und Naturfreunde an den bezaubernden Stränden Malpais und Santa Teresa ihr vollendetes Glück.

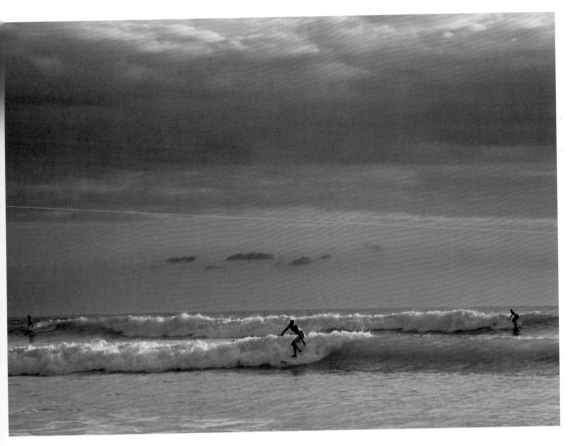

Playa Mal Pais
Mal Pais Beach

Golfo de Nicoya

En ferry desde Puntarenas se puede explorar el golfo de Nicoya, que tiene 15 km de ancho en este punto. Entre las más de 40 islas verdes de la bahía, la Isla Tortuga es la más atractiva para nadar. La más grande es la isla de Chira, donde principalmente las fragatas construyen sus nidos. En el extremo sur de la península de Nicoya, los surfistas y amantes de la naturaleza encontrarán la felicidad más plena en las encantadoras playas de Malpais y Santa Teresa.

Golf of Nicoya

De ferry de Puntarenas você pode explorar o Golfo de Nicoya, que tem 15 km de largura neste ponto. Entre as mais de 40 ilhas verdes da baía, a Isla Tortuga – ilha das tartarugas – é a mais atraente para nadar. A maior é a ilha de Chira, onde principalmente aves fragatas constroem seus ninhos. Na ponta sul da Península de Nicoya, surfistas e amantes da natureza encontrarão sua felicidade perfeita nas encantadoras praias de Malpai e Santa Teresa.

Golf van Nicoya

Met de veerboot kunt u vanaf Puntarenas de Golf van Nicoya verkennen, die op dit punt 15 km breed is. Van de ruim veertig groene eilanden in de baai is het Isla Tortuga – schildpaddeneiland – het aantrekkelijkst voor zwemmers. Het grootste is het eiland Chira. Hier bouwen vooral fregatvogels hun nest. Op de zuidpunt van het schiereiland Nicoya kunnen surfers en natuurliefhebbers hun geluk niet op met de betoverende stranden van Malpai en Santa Teresa.

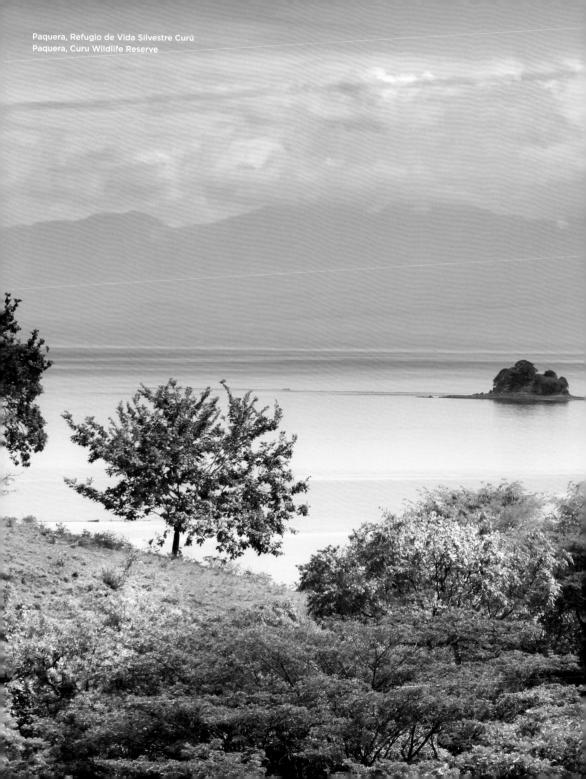

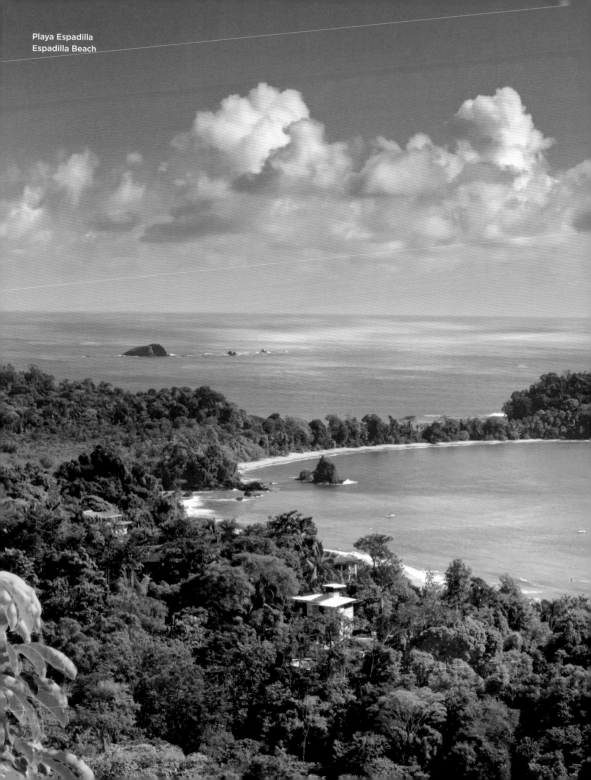

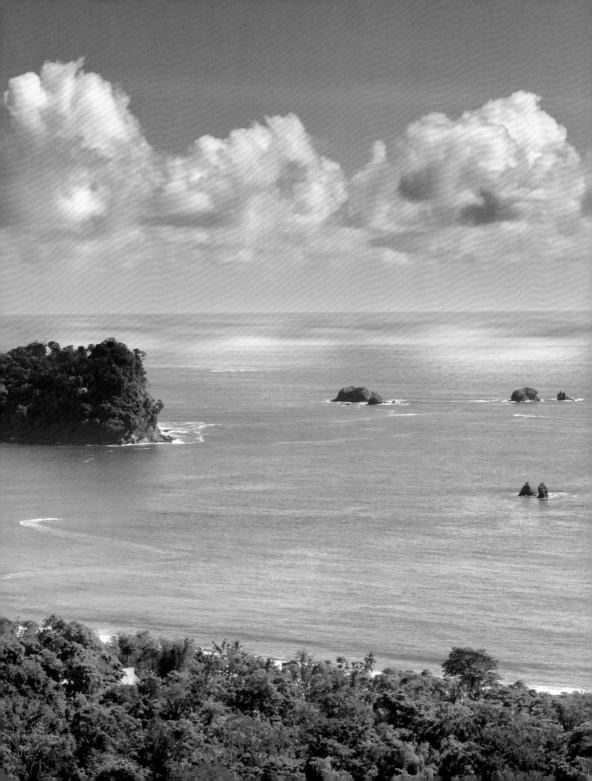

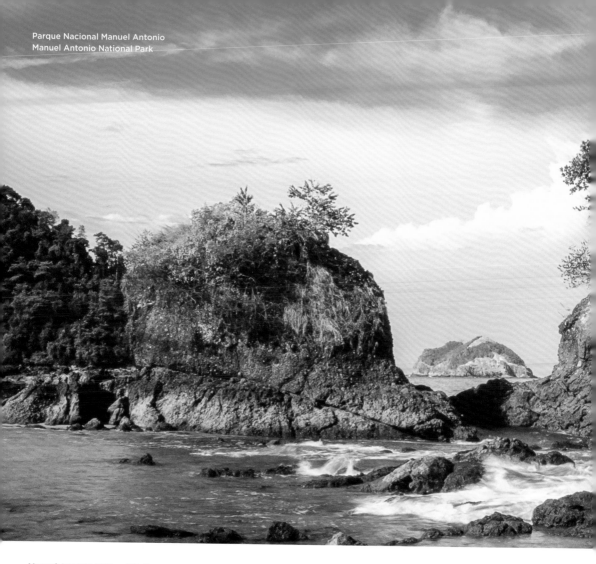

Manuel Antonio National Park

Among locals and foreigners, the most popular park is the Manuel Antonio National Park located on the central section of the Pacific coast. Maybe because one is guaranteed to see animals: Capuchin monkeys, Spider monkeys, Howler monkeys and Squirrel monkeys, sloths or Basilisk lizards. The great charm of the park lies in the fact that it is surrounded on three sides by the Pacific Ocean. A lagoon of more than 10 ha and small islands attract seabirds for breeding.

Parc national de Manuel-Antonio

Le parc national de Manuel-Antonio, situé au centre de la côte pacifique, est le parc le plus apprécié, tant des Costaricains que des étrangers. Peut-être parce que le visiteur est assuré d'y voir des animaux : capucins, singes-araignées, singes hurleurs et saïmiris, paresseux ou basilics. Son charme indéniable réside dans le fait qu'il est bordé par trois magnifiques plages. Une lagune comptant plus de 10 ha et des îlots proches du littoral attirent les oiseaux de mer qui viennent s'y reproduire.

Nationalpark Manuel Antonio

Bei Einheimischen und Ausländern ist der Nationalpark Manuel Antonio, der am Zentralabschnitt der Pazifikküste liegt, der beliebteste. Vielleicht, weil man garantiert Tiere sehen kann: Kapuziner-, Klammer-, Brüllaffen und Totenkopfäffchen, Faultiere oder Basilisk-Eidechsen. Der große Charme des Parks liegt darin, dass er von drei Seiten vom Pazifik umschlossen ist. Eine über 10 ha große Lagune und vorgelagerte kleine Inseln locken Seevögel zum Brüten an.

Parque Nacional Manuel Antonio

Entre locales y extranjeros, el más popular es el Parque Nacional Manuel Antonio ubicado en la parte central de la costa del Pacífico. Tal vez es el más popular porque está garantizado que se verán animales: monos capuchinos, monos araña, monos aulladores y monos ardilla, perezosos o lagartos basiliscos. El gran encanto del parque reside en el hecho de que está rodeado por tres lados por el Océano Pacífico. Una laguna de más de 10 ha y pequeñas islas situadas delante de esta atraen a las aves marinas para el apareamiento.

Parque Nacional Manuel Antonio

Entre os habitantes locais e estrangeiros, o mais popular é o Parque Nacional Manuel Antonio, localizado na parte central da costa do Pacífico. Talvez porque é garantido que vais ver animais: Capuchinhos, macacos-aranha, macacos uivadores e macacos-esquilo, preguiças ou lagartos basilisco. O grande encanto do parque reside no facto de estar rodeado em três lados pelo Oceano Pacífico. Uma lagoa de mais de 10 ha e pequenas ilhas atraem aves marinhas para reprodução.

Nationaal park Manuel Antonio

Bij de plaatselijke bevolking en buitenlanders is het park Manuel Antonio, op het centrale afgesneden stuk van de Grote Oceaankust, het geliefdst. Misschien omdat je er gegarandeerd dieren ziet: kapucijn-, slinger-, brul- en doodshoofdapen, luiaards en basiliskhagedissen. De grote charme van het park ligt in het feit dat het aan drie kanten omringd wordt door de Grote Oceaan. Een lagune van ruim 10 ha en kleine eilanden ervoor trekken zeevogels aan om te broeden.

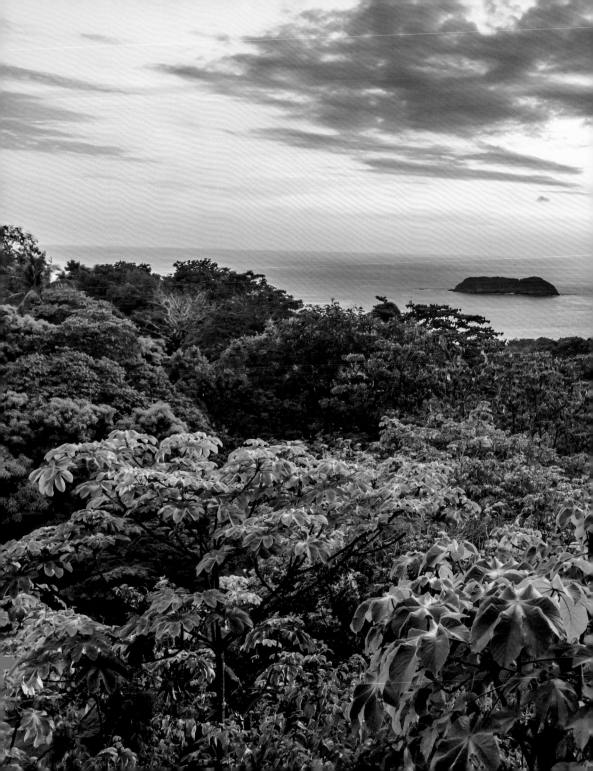

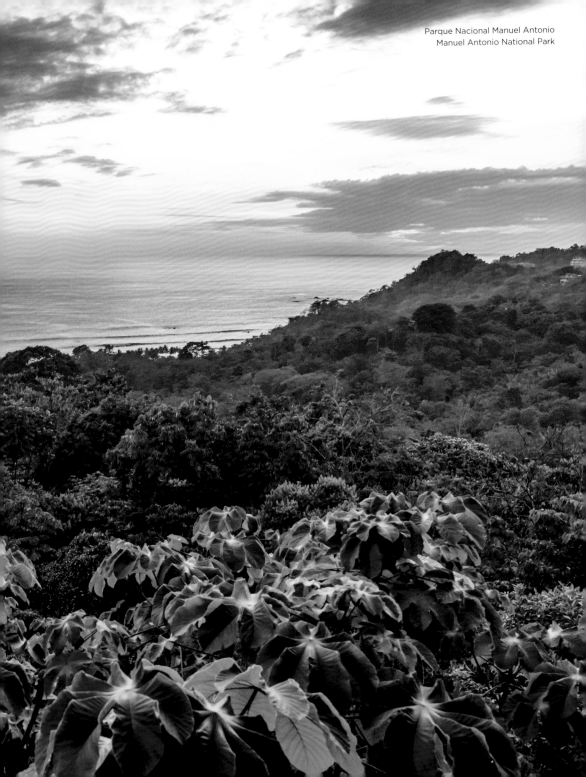

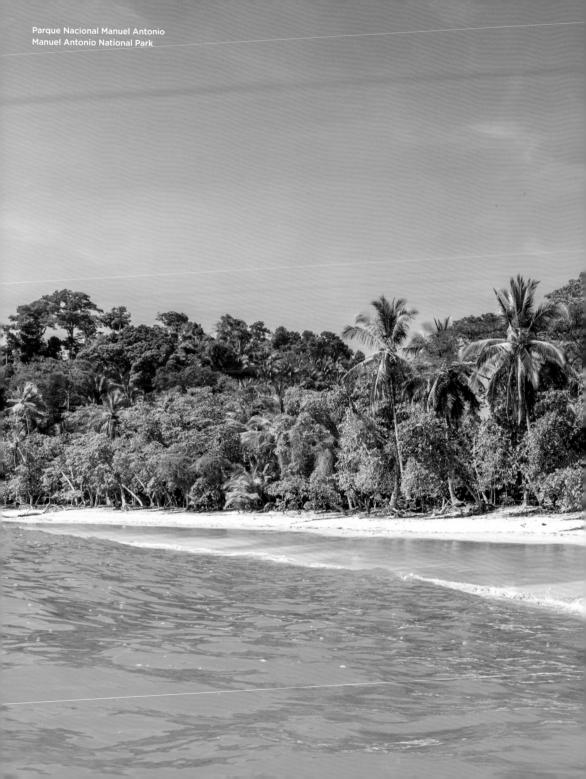

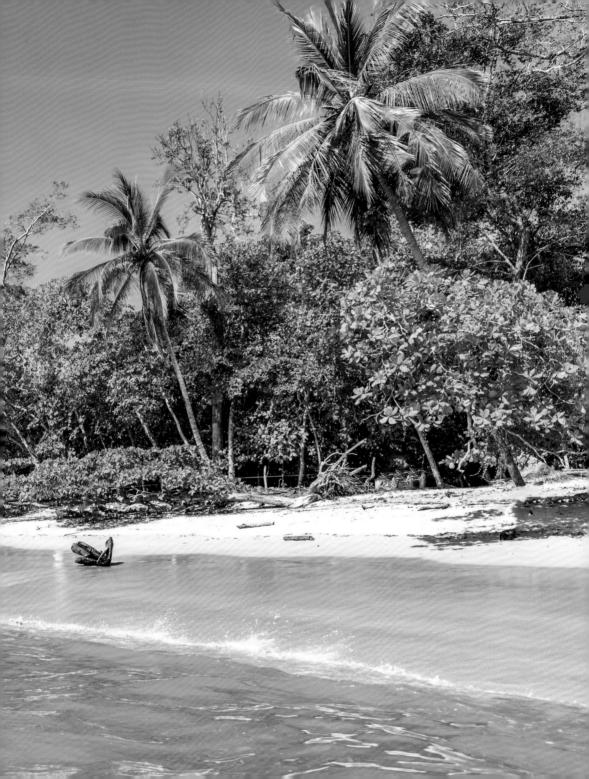

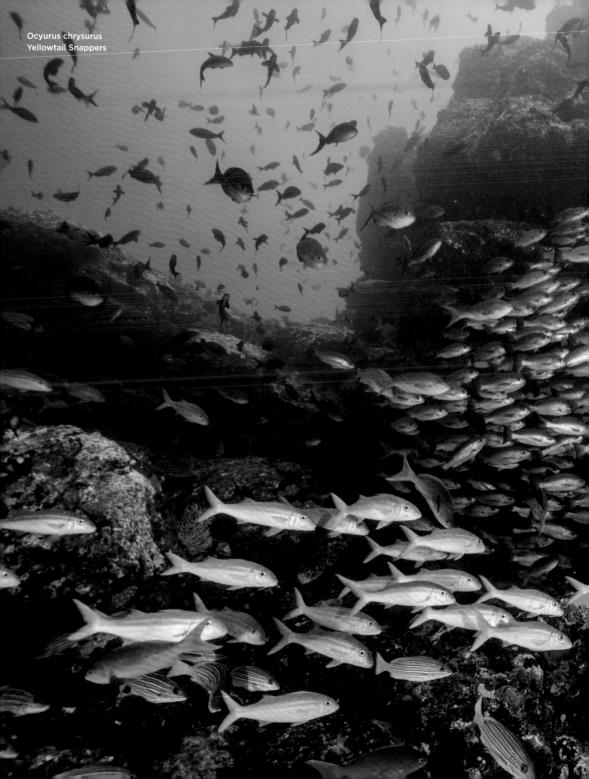

Ocyurus chrysurus
Yellowtail Snappers

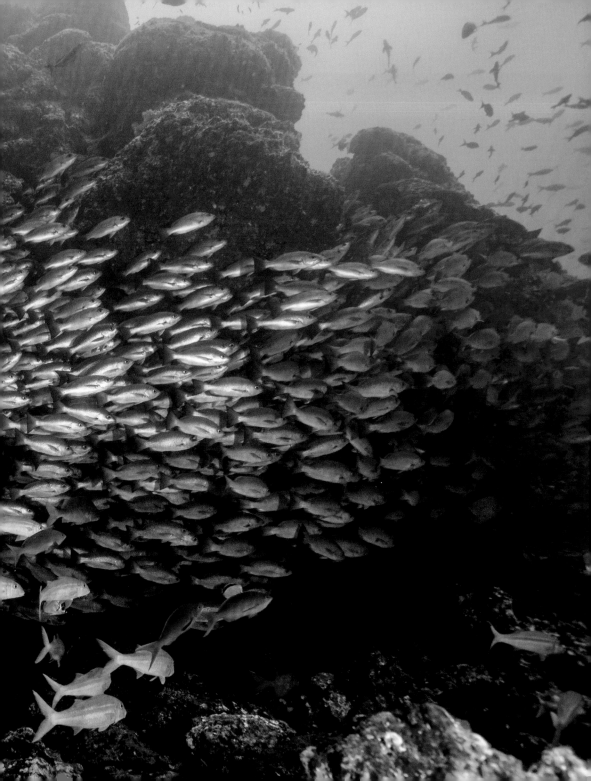

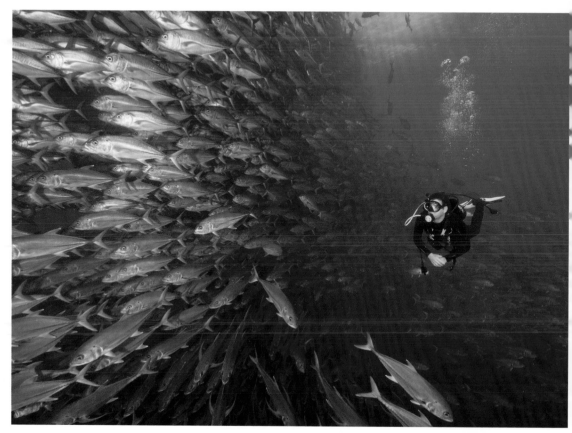

Isla del Coco
Cocos Island

Isla del Coco

Isla del Coco, 'Coconut Island', belongs to Costa Rica, although it lies 600 km southwest—off the Colombian coast and in the middle of the Pacific Ocean. The uninhabited island has been a UNESCO World Heritage Site since 1997. Pirate legends have always attracted treasure hunters. Two bays on the island are a paradise for divers: dolphins, Hammerhead sharks, parrotfish and manta rays glide through the waters here.

Isla del Coco

Isla del Coco – île Cocos – appartient au Costa Rica bien qu'elle se trouve à 600 km au sud-ouest du pays – en plein Pacifique, au large de la côte colombienne. En 1997, cette île inhabitée a été classée au Patrimoine mondial de l'Unesco. Connue pour ses histoires de pirates, elle ne cesse d'attirer les chasseurs de trésors. Deux baies y constituent un paradis pour les plongeurs : dauphins, requins-marteaux, poissons-perroquets et raies mantas y abondent.

Isla del Coco

Die Isla del Coco, Kokosinsel, gehört zu Costa Rica, obwohl sie 600 km südwestlich liegt – vor der kolumbianischen Küste und mitten im Pazifischen Ozean. Seit 1997 gehört die unbewohnte Insel zum UNESCO-Welterbe. Piratenlegenden zogen immer wieder Schatzsucher an. Zwei Buchten der Kokosinsel sind ein Paradies für Taucher: Delfine, Hammerhaie, Papageienfische und Mantarochen tummeln sich hier.

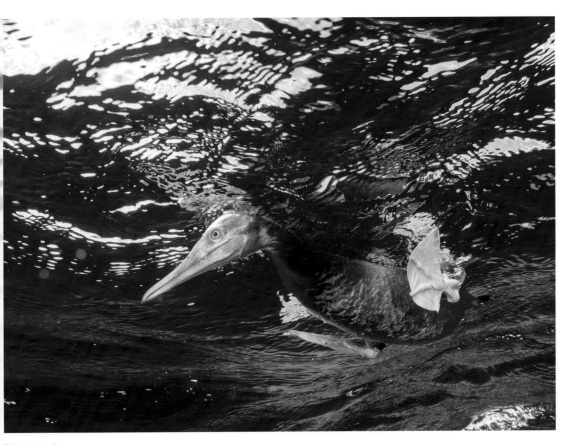

Piquero pardo
Brown Booby

Isla del Coco

La Isla del Coco pertenece a Costa Rica, aunque se encuentra a 600 km al suroeste de la costa colombiana y en medio del Océano Pacífico. Esta isla deshabitada es Patrimonio de la Humanidad de la UNESCO desde 1997. Las leyendas de los piratas siempre atrajeron a los cazadores de tesoros. Dos bahías en la Isla del Coco son un paraíso para los buceadores: delfines, tiburones martillo, peces loro y mantarrayas.

Isla del Coco

A Ilha do Coco, Ilha do Coco, pertence à Costa Rica, embora fique 600 km a sudoeste, ao largo da costa colombiana e no meio do Oceano Pacífico. A ilha desabitada é Património Mundial da UNESCO desde 1997. As lendas dos piratas sempre atraíram caçadores de tesouros. Duas baías em Kokosinsel são um paraíso para os mergulhadores: golfinhos, tubarões-martelo, papagaios e arraias de manta cavort aqui.

Isla del Coco

Isla del Coco, het kokoseiland, hoort bij Costa Rica, ook al ligt het 600 km ten zuidwesten van de Colombiaanse kust en midden in de Grote Oceaan. Het onbewoonde eiland staat sinds 1997 op de Unesco-werelderfgoedlijst. Verhalen over piraten hebben altijd schatzoekers aangetrokken. Twee baaien op het eiland zijn een paradijs voor duikers: hier zwemmen dolfijnen, hamerhaaien, papegaaivissen en reuzenmanta's.

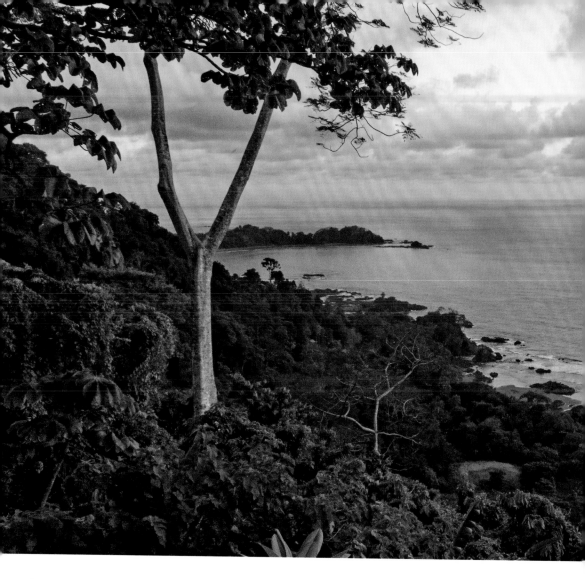

Hidden Beaches

Beautiful, lonely, kilometre-long sandy beaches, which form long bays protected by headlands, await visitors on the southern Pacific coast. The hidden Playa Linda is nevertheless easily accessible via the coastal road. Its steady surf is also attractive for surfers. Shady trees and green vegetation create a relaxing atmosphere in a tropical climate.

Plages cachées

Sur la côte pacifique sud, de magnifiques plages de sable isolées qui s'étendent sur des kilomètres, formant des anses allongées protégées par des langues de terre, attendent qu'on les découvre. La plage secrète de Playa Linda est cependant facilement accessible depuis la route côtière. Son ressac régulier en fait un lieu apprécié des surfeurs. Ses arbres offrant de l'ombre et sa végétation verdoyante créent une atmosphère reposante au cœur du climat tropical.

Versteckte Strände

Wunderschöne, einsame, kilometerlange Sandstrände, die von Landzungen geschützte, langgezogene Buchten bilden, warten an der südlichen Pazifikküste auf Besucher. Über die Küstenstraße ist der versteckte Playa Linda dennoch leicht zugänglich. Seine gleichmäßige Brandung ist auch für Surfer attraktiv. Schattenspendende Bäume und grüne Vegetation zaubern eine erholsame Atmosphäre im tropischen Klima.

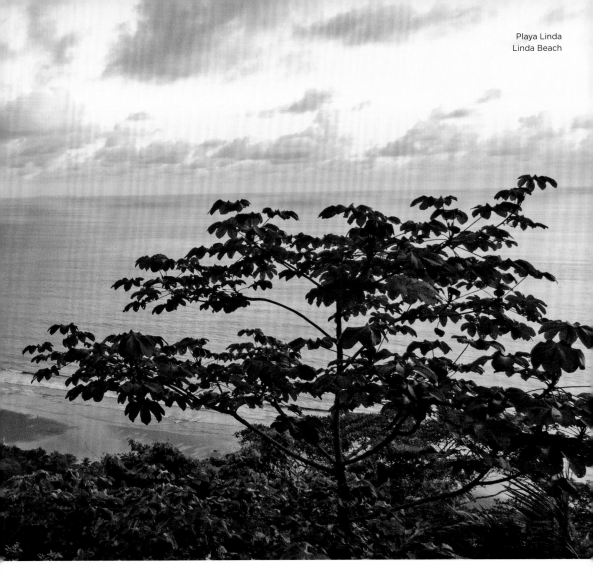

Playas ocultas

Playas de arena hermosas, solitarias y kilométricas que forman largas bahías protegidas por lenguas de tierra, esperan a los visitantes en la costa sur del Pacífico. Sin embargo, la escondida Playa Linda es fácilmente accesible a través de la carretera de la costa. Su oleaje uniforme también es atractivo para los surfistas. Los árboles sombreados y la vegetación verde crean una atmósfera relajante en un clima tropical.

Praias escondidas

Belas, solitárias, praias arenosas de quilômetros de extensão, que formam longas baías protegidas por promontórios, aguardam os visitantes na costa sul do Pacífico. A Playa Linda escondida é, no entanto, facilmente acessível através da estrada costeira. O seu surf também é atractivo para os surfistas. Árvores sombrias e vegetação verde criam uma atmosfera relaxante num clima tropical.

Verborgen stranden

Aan de zuidkust van de Grote Oceaan liggen mooie, verlaten, kilometerslange zandstranden te wachten op bezoekers. Ze vormen lange baaien die beschut worden door lange landtongen. Het verborgen Playa Linda is echter goed bereikbaar via de kustweg. De gelijkmatige branding is ook aantrekkelijk voor surfers. Schaduwrijke bomen en groene vegetatie zorgen voor een ontspannen sfeer in een tropisch klimaat.

Jacó

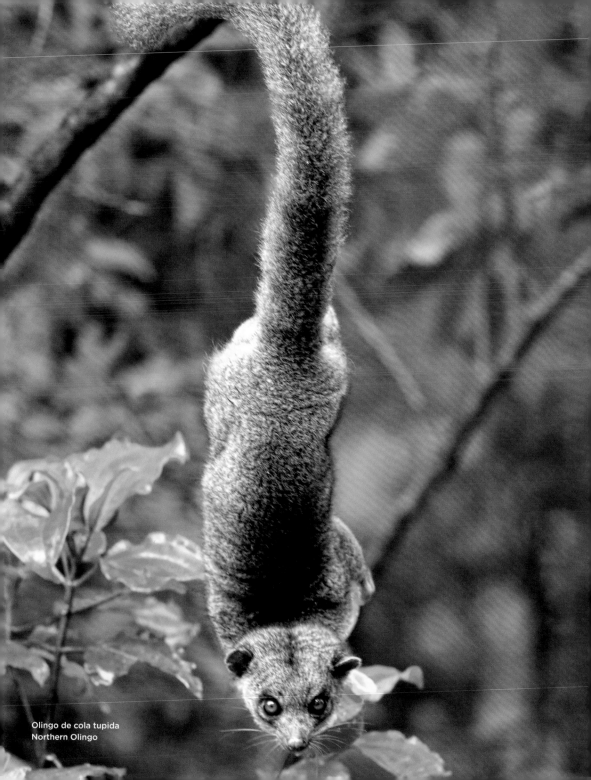

Olingo de cola tupida
Northern Olingo

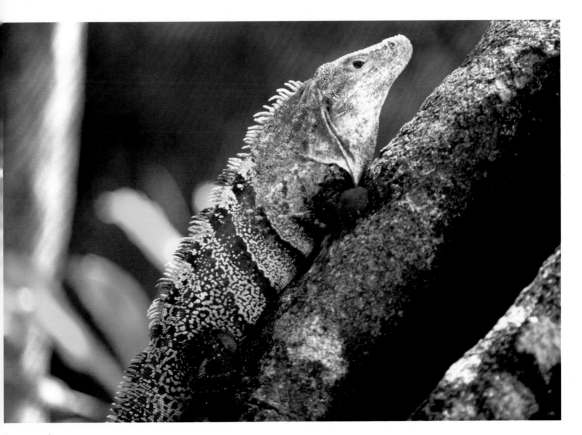

Iguana azul
Blue Iguana

Around Jacó
On the coast south of Puntarenas life is quieter, but nature is just as attractive. Small nature parks near the coastal town of Jacó offer beautiful paths. They lead visitors through transition zones between humid and dry jungle. With a bit of luck you might come across a tapir or spot a bushytailed oOlingo in the trees.

Autour de Jacó
Sur la côte au sud de Puntarenas, la vie devient plus paisible mais la nature ne perd pas de son attrait. Des parcs naturels de taille réduite, près de la petite ville côtière de Jacó, offrent aux visiteurs de jolis sentiers. Ceux-ci font traverser des zones de transition, entre forêt tropicale humide et forêt tropicale sèche. Avec un peu de chance, on peut y croiser un tapir ou apercevoir un olingo dans les arbres.

Rund um Jacó
An der Küste südlich von Puntarenas wird das Leben ruhiger, aber die Attraktivität der Natur bleibt groß. Kleine Naturparks nahe des Küstenstädtchens Jacó warten mit schönen Pfaden auf. Sie geleiten durch Übergangszonen zwischen feuchtem und trockenem Urwald. Hier begegnet man mit etwas Glück einem Tapir oder erspäht in dem Bäumen einen Buschschwanz Olingo.

Alrededor de Jacó
En la costa sur de Puntarenas, la vida se vuelve más tranquila, pero el atractivo de la naturaleza sigue siendo grande. Pequeños parques naturales cerca de la ciudad costera de Jacó ofrecen hermosos senderos. Te guían a través de las zonas de transición entre la selva húmeda y la seca. Con un poco de suerte puedes encontrarte con un tapir o ver un olingo cola tupida en los árboles.

Em torno de Jacó
Na costa sul de Puntarenas a vida torna-se mais calma, mas a atratividade da natureza permanece grande. Pequenos parques naturais perto da cidade costeira de Jacó oferecem belos caminhos. Eles guiam-nos através de zonas de transição entre a selva húmida e seca. Com um pouco de sorte, você pode encontrar uma anta ou avistar um Olingo de cauda de arbusto nas árvores.

Omgeving van Jacó
Aan de kust ten zuiden van Puntarenas wordt het leven rustiger, maar blijft de aantrekkingskracht van de natuur groot. Kleine natuurparken in de buurt van de kustplaats Jacó bieden prachtige wandelpaden. Ze leiden wandelaars door overgangszones tussen vochtig en droog oerwoud. Met een beetje geluk komt u een tapir tegen of ziet u een Gabbi's slankbeer in de bomen.

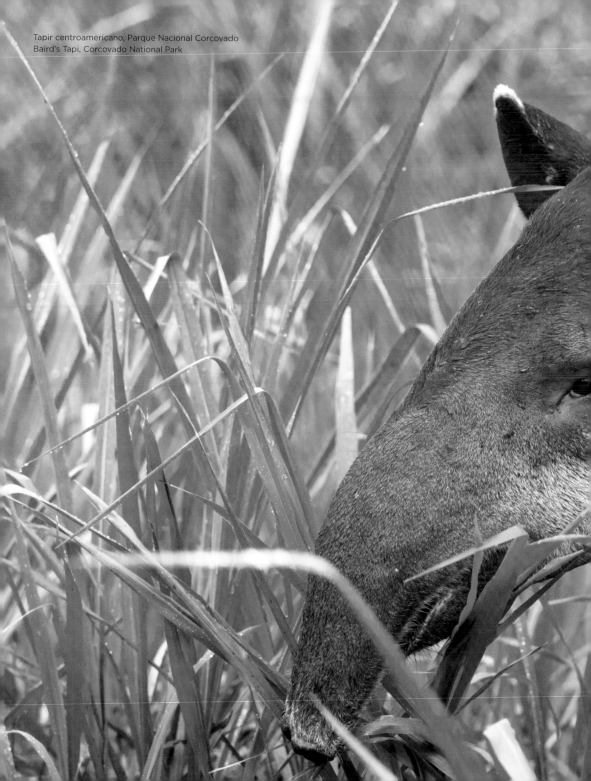

Bahía Drake
Drake Bay

Drake Bay
Numerous legends have attached themselves to Drake
Bay, which lies on the northwestern side of the Osa
peninsula. It is named after the British privateer Sir
Francis Drake, who landed here in the 16th century.
Many treasure hunters came in the past hoping to find
hidden booty. Today yachts anchor here to enjoy the
beautiful bay and the palm-fringed beach.

Baie de Drake
De nombreuses légendes circulent au sujet de la baie
de Drake, située sur la côte nord-ouest de la péninsule
d'Osa. Elle doit son nom à Sir Francis Drake, le corsaire
anglais, qui y débarqua au xvie siècle. Dans le passé,
beaucoup de chasseurs de trésors ont exploré la zone
pour déterrer le butin qu'il y aurait caché. Aujourd'hui,
des yachts viennent mouiller dans cette baie pour
que leurs passagers puissent profiter de son cadre
splendide et de sa plage bordée de palmiers.

Bahia Drake
Zahlreiche Legenden ranken sich um die Drake Bucht,
die auf der nordwestlichen Seite der Halbinsel Osa
liegt. Sie ist nach dem britischen Piraten Sir Francis
Drake benannt, der im 16. Jahrhundert hier an Land
ging. Viele Schatzsucher kamen in der Vergangenheit,
um die versteckte Beute zu heben. Heute gehen
Yachten vor Anker um diese besonders schön gelegene
Bucht und den palmengesäumten Strand zu genießen.

Bahía de Drake
Numerosas leyendas se entrelazan alrededor de la
bahía de Drake, que se encuentra en el lado noroeste
de la península de Osa. Lleva el nombre del pirata
británico Sir Francis Drake, que desembarcó aquí en
el siglo XVI. Muchos cazadores de tesoros vinieron en
el pasado a recoger el botín escondido. Hoy en día,
los yates echan aquí el ancla para disfrutar de esta
hermosa bahía y de la playa bordeada de palmeras.

Bahia Drake
Numerosas lendas se entrelaçam em torno de Drake
Bay, que fica no lado noroeste da península de Osa.
Tem o nome do pirata britânico Sir Francis Drake,
que aterrou aqui no século XVI. Muitos caçadores de
tesouros vieram no passado para apanhar o saque
escondido. Hoje os iates vão ancorar para desfrutar
desta bela baía e da praia de palmeiras.

Bahia Drake
De 'baai van Drake' aan de noordwestkant van het
schiereiland Osa is omgeven met legendes. Hij is
genoemd naar de Britse piraat Sir Francis Drake, die hier
in de 16e eeuw aan land ging. In het verleden kwamen
veel schatzoekers hierheen om de verborgen buit op
te halen. Tegenwoordig gaan de jachten voor anker
om te genieten van deze prachtige baai en het met
palmbomen omzoomde strand.

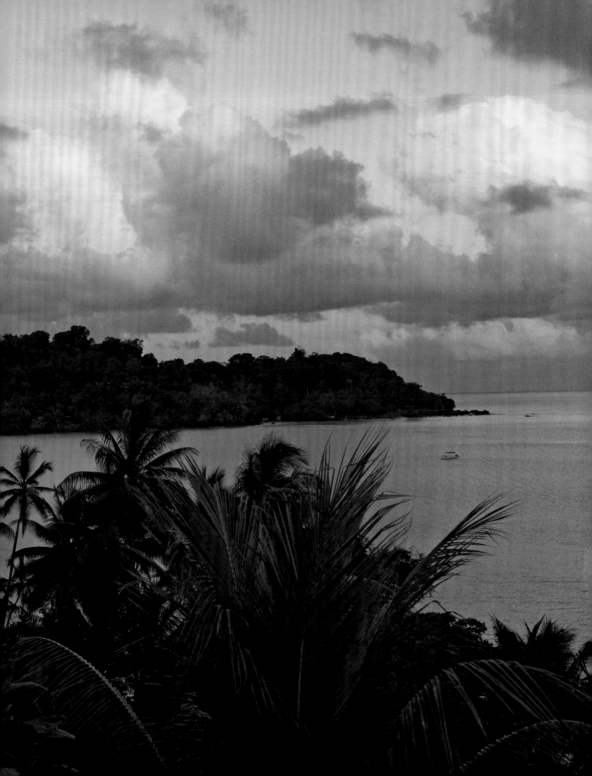

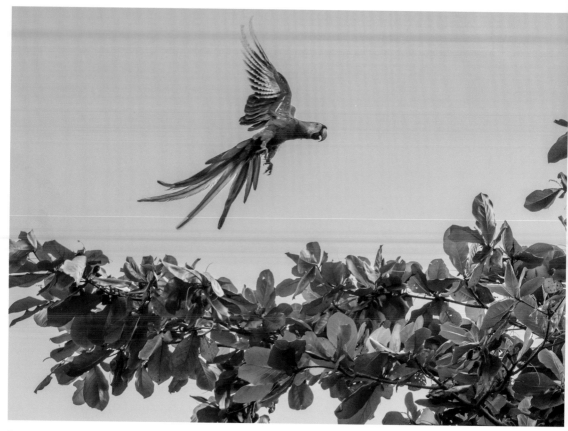

Guacamayo rojo
Green-winged Macaw

Osa Peninsula

A harsh climate characterizes the peninsula of Osa, which extends 50 km into the Pacific Ocean in the southwest of Costa Rica. In the past, gold prospectors settled on Osa and threatened to destroy the beautiful nature. The danger has long been averted. Wild, romantic, partly rocky beaches, large forest areas, rivers and streams are a refuge for rare animal and plant species.

Péninsule d'Osa

Un climat très pluvieux caractérise la péninsule d'Osa qui s'étire sur 50 km dans le Pacifique, à la pointe sud-ouest du Costa Rica. Dans le passé, des chercheurs d'or s'y sont installés, menaçant de détruire une nature magnifique, mais ce danger n'est plus qu'un lointain souvenir aujourd'hui. Des plages d'un romantisme sauvage, en partie rocheuses, de vastes zones forestières, des rivières et des ruisseaux offrent un refuge à des espèces animales et végétales rares.

Halbinsel Osa

Ein raues Klima charakterisiert die Halbinsel Osa, die sich ganz im Südwesten Costa Ricas 50 km in den Pazifik erstreckt. In der Vergangenheit siedelten sich Goldsucher auf Osa an und drohten die herrliche Natur zu zerstören. Die Gefahr ist lange schon gebannt. Wildromantische, teils felsige Strände, große Waldgebiete, Flüsse und Bäche sind ein Refugium für seltene Tier- und Pflanzenarten.

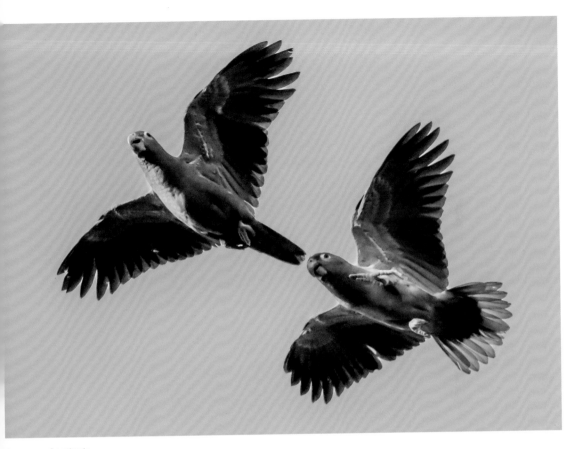

Amazonas frentirroja
Red-lored Parrots

Península de Osa

Un clima duro caracteriza a la península de Osa, que se extiende 50 km hasta el Océano Pacífico en el suroeste de Costa Rica. En el pasado, los buscadores de oro se asentaron en Osa y amenazaron con destruir la hermosa naturaleza. El peligro ya no existe. Playas salvajes, románticas, parcialmente rocosas, grandes áreas de bosque, ríos y arroyos son un refugio para especies animales y vegetales raras.

Península de Osa

Um clima rigoroso caracteriza a península de Osa, que se estende por 50 quilômetros no Oceano Pacífico, no sudoeste da Costa Rica. No passado, garimpeiros de ouro se estabeleceram em Osa e ameaçaram destruir a bela natureza. O perigo foi evitado há muito tempo. Praias selvagens, românticas, parcialmente rochosas, grandes áreas florestais, rios e riachos são um refúgio para espécies raras de animais e plantas.

Schiereiland Osa

Een ruw klimaat kenmerkt het schiereiland Osa, dat in het zuidwesten van Costa Rica 50 km uitsteekt in de Grote Oceaan. Vroeger vestigden goudzoekers zich op Osa, die de natuur dreigden te vernietigen. Dat gevaar is allang afgewend. Wilde, romantische, deels rotsachtige stranden, grote bosgebieden, rivieren en beken zijn een toevluchtsoord voor zeldzame dier- en plantensoorten.

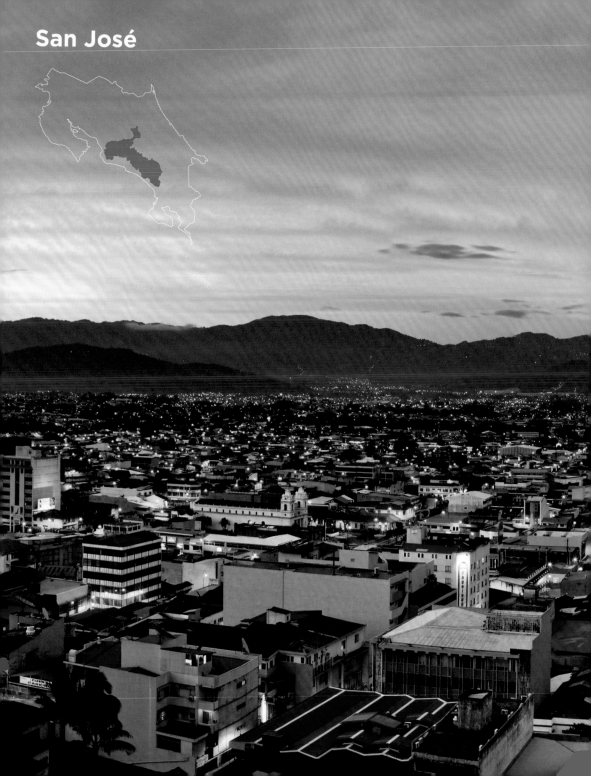

San José

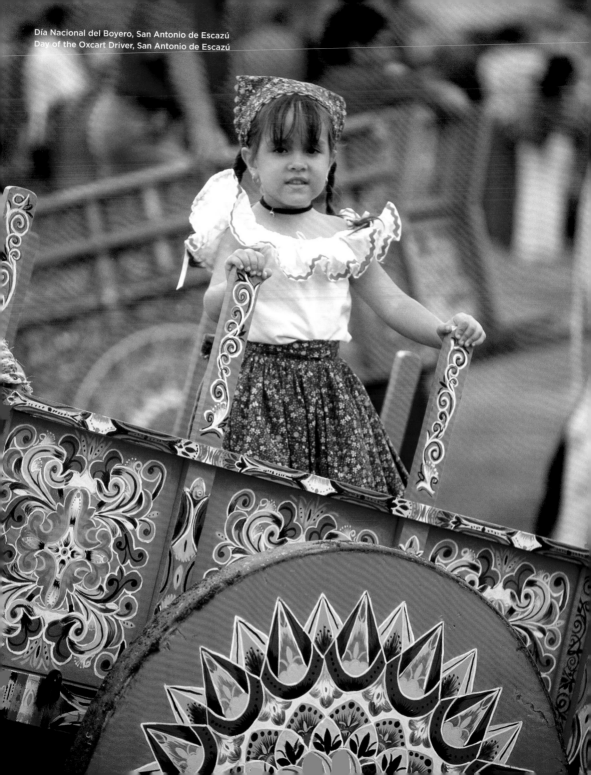

Día Nacional del Boyero, San Antonio de Escazú
Day of the Oxcart Driver, San Antonio de Escazú

San Antonio de Escazú

To the west of the capital San José one finds authentic rural life. The village of San Antonio, named after its patron Saint Anthony, lies in the canton of Escazú. It is a wonderful experience to visit the village on the Día de Boyero, the day of honour of the ox cart drivers: On the second Sunday in March, decorated ox carts parade through the streets, accompanied by music, dance and church blessings.

San Antonio de Escazú

À l'ouest de la capitale de San José, on s'immerge dans une vie rurale traditionnelle. Dans le canton d'Escazú se trouve le village de San Antonio – Saint-Antoine –, qui doit son nom à son saint patron. Y être présent pour le Día de Boyero, une fête en l'honneur des bouviers, constitue une merveilleuse expérience : le deuxième dimanche de mars, on assiste au défilé de chars à bœufs décorés, une manifestation agrémentée de fanfares, danses et bénédictions.

San Antonio de Escazú

Westlich der Hauptstadt San José trifft man auf ursprüngliches Landleben. Im Kanton Escazú liegt das Dorf San Antonio, das nach dem Schutzpatron, dem heiligen Antonius, benannt wurde. Ein wunderschönes Erlebnis ist es, am Día de Boyero, dem Ehrentag des Ochsenkarrenkutschers, vor Ort zu sein: Am zweiten Sonntag im März ziehen geschmückte Ochsenkarren begleitet von Musik, Tanz und kirchlichen Segnungen in einem Korso durch die Straßen.

San Antonio de Escazú

Al oeste de la capital San José se encuentra la vida original del campo. En el cantón de Escazú se encuentra el pueblo de San Antonio, que lleva el nombre del santo patrón, San Antonio. Es una experiencia maravillosa estar en el Día de Boyero, el día en que se memora al conductor del carro de bueyes: el segundo domingo de marzo, carretas de bueyes decoradas acompañadas de música, danza y bendiciones de la iglesia desfilan por las calles.

San Antonio de Escazú

A oeste da capital San José você vai encontrar a vida no campo original. No cantão de Escazú fica o povoado de San Antonio, nomeado em homenagem ao padroeiro Santo Antônio. É uma experiência maravilhosa estar no Dia de Boyero, o dia de honra do condutor do carro de boi: No segundo domingo de março, carros de bois decorados acompanhados de música, dança e bênçãos da igreja desfilam pelas ruas.

San Antonio de Escazú

Ten westen van de hoofdstad San José treft u het oorspronkelijke plattelandsleven aan. In het *cánton* Escazú ligt het dorp San Antonio, genoemd naar de beschermheilige, Sint-Antonius. Het is een prachtige ervaring om daar op de tweede zondag van maart te zijn. Dan wordt de Dia de Boyero, het feest van de ossenkarkoetsiers, gevierd en trekt een optocht van versierde ossenkarren met muziek, dans en kerkelijke zegeningen door de straten.

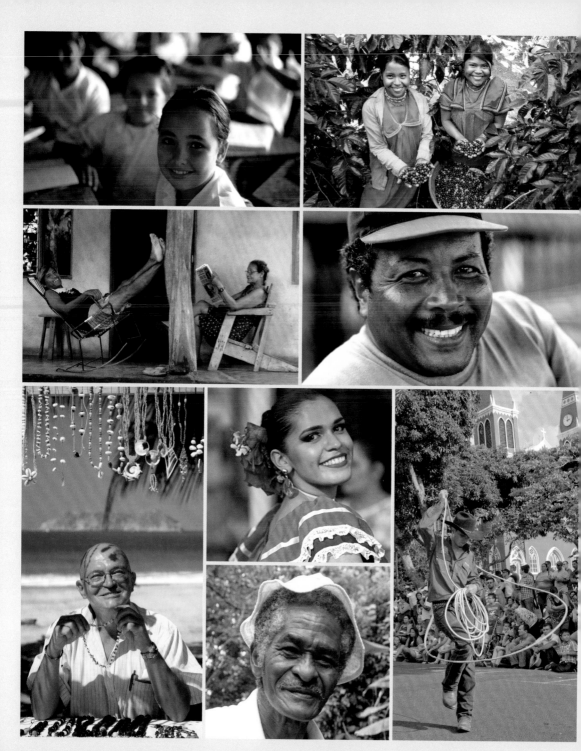

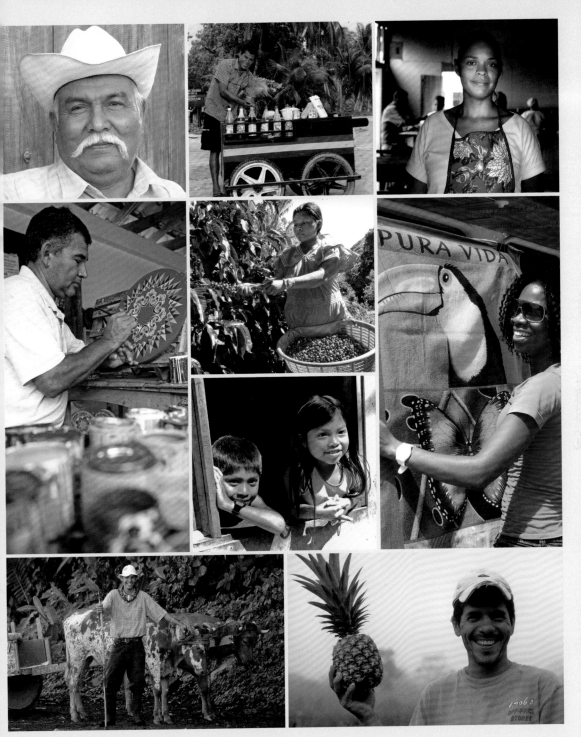

233

San José

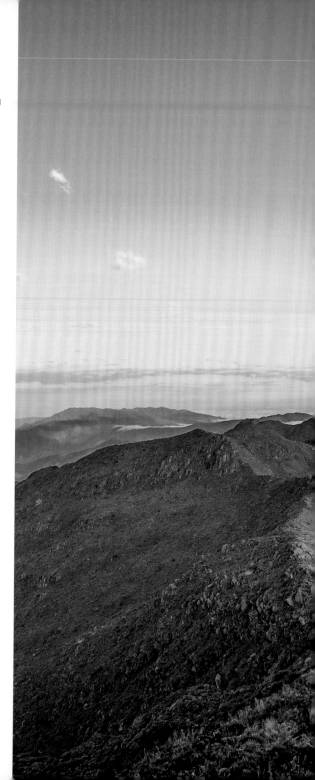

Cerro Urán
Urán Mountain

Urán Mountain

The green mountain ranges south of San Jóse offer majestic peaks and many waterways. The area can be explored on old paths, which served the indigenous people as trade routes even before the colonial period. The Indians christened the beautiful area "Land of Eternal Water". The mountain Urán rises to 3600 m. It is the second highest after the Chirripó with its proud 3820 m.

Cerro Urán

Le paysage verdoyant au sud de San José est composé de montagnes majestueuses et de quantité de lacs et cours d'eau. D'anciennes pistes indiennes, déjà empruntées lors des échanges commerciaux avant l'époque coloniale, permettent d'explorer la région. Les Indiens ont baptisé ce magnifique territoire la « Terre des eaux éternelles ». Le sommet du Cerro Urán se situe à 3600 m d'altitude. C'est la deuxième plus haute montagne du pays, après l'impérial Cerro Chirripó qui culmine fièrement à 3820 m.

Berg Urán

Die grüne Bergwelt südlich von San Jóse wartet mit majestätischen Bergen und vielen Wasserwegen auf. Auf alten Indianerpfaden, die schon vor der Kolonialzeit als Handelswege dienten, lässt sich die Gegend erkunden. Die Indianer tauften das wunderschöne Gebiet: „Land ewigen Wassers". Der Berg Urán liegt auf 3600 m. Er ist der zweithöchste neben dem Königsberg Chirripó mit stolzen 3820 m.

Cerro Urán

Las verdes montañas al sur de San Jóse ofrecen montañas majestuosas y muchas vías fluviales. La zona puede ser explorada por antiguos caminos indios, que sirvieron como rutas comerciales incluso antes de la época colonial. Los indios bautizaron la hermosa zona como "tierra de agua eterna". El cerro Urán se encuentra a 3600 m. Es el segundo más alto después del Chirripó, con sus ni más ni menos que 3820 m de altura.

Monte Urán

As verdes montanhas ao sul de San Jóse oferecem montanhas majestosas e muitos cursos de água. A área pode ser explorada por antigas trilhas indígenas, que serviam como rotas comerciais antes mesmo do período colonial. Os índios batizaram a bela área de "terra de água eterna". A montanha Urán fica a 3600 m. É o segundo mais alto depois do Königsberg Chirripó com um orgulhoso 3820 m.

Berg Urán

De groene bergwereld ten zuiden van San Jóse biedt majestueuze bergen en veel waterwegen. Het gebied kan worden verkend over oude indianenpaden, die al voor de koloniale tijd als handelswegen dienden. De indianen doopten het prachtige gebied 'land van eeuwig water'. De berg Urán is 3600 meter hoog en is de één na hoogste berg, na de 3820 meter hoge Chirripó.

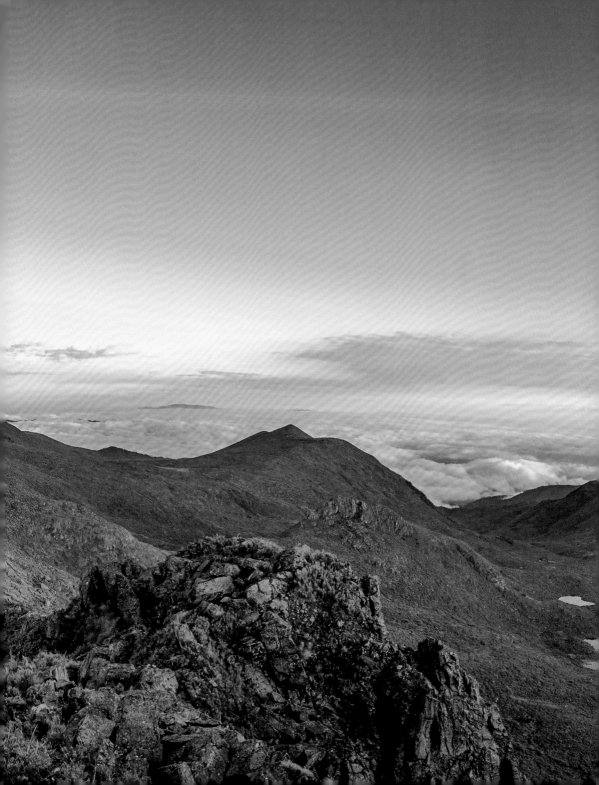

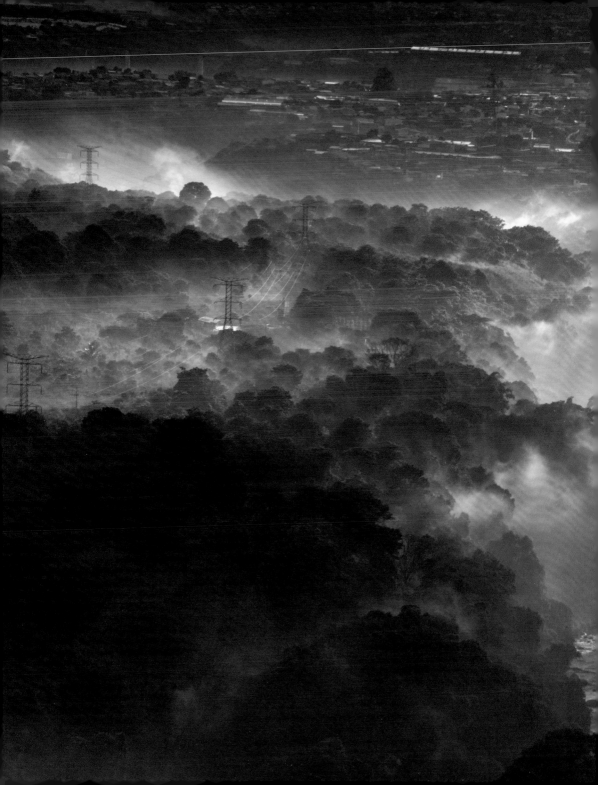

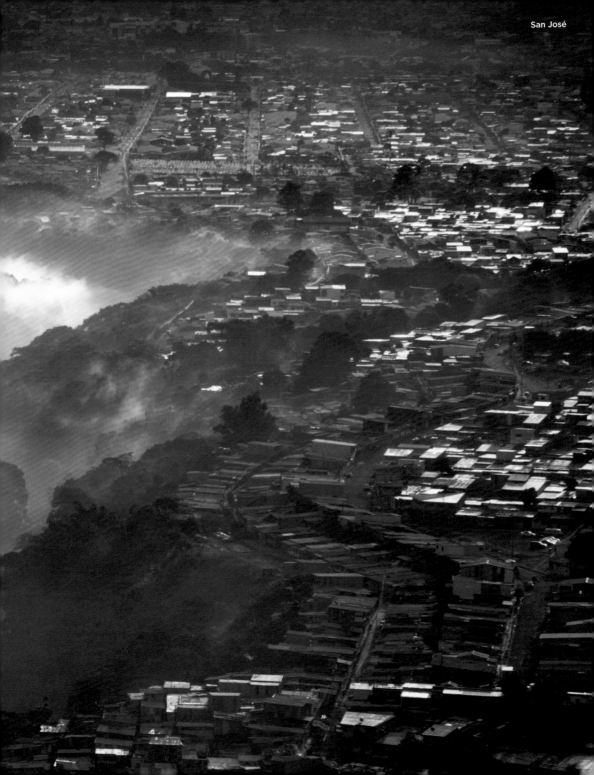

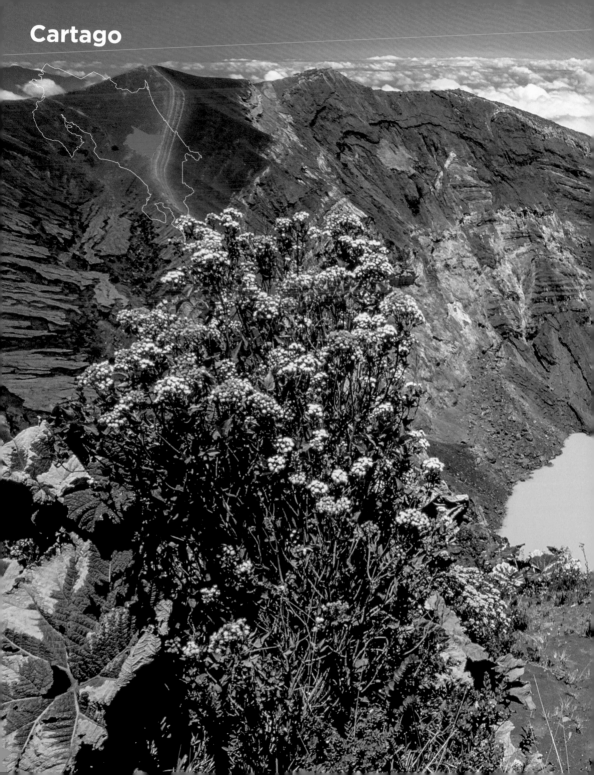

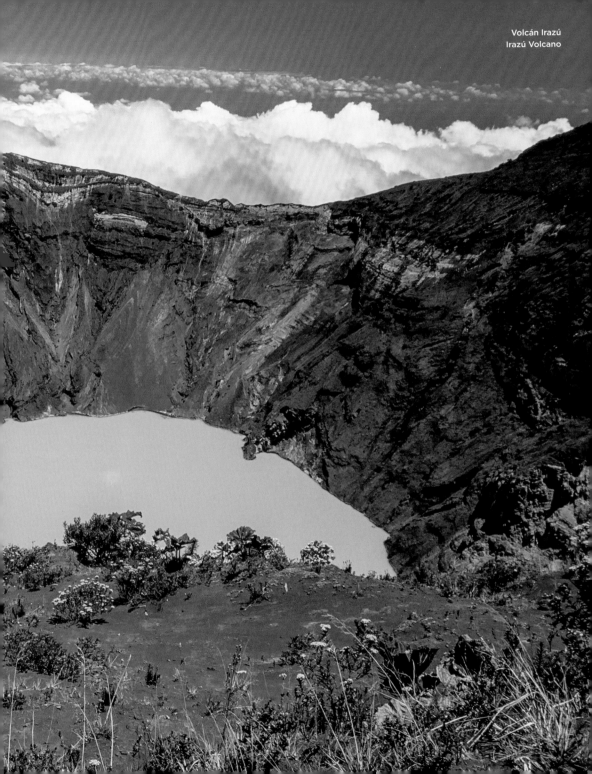

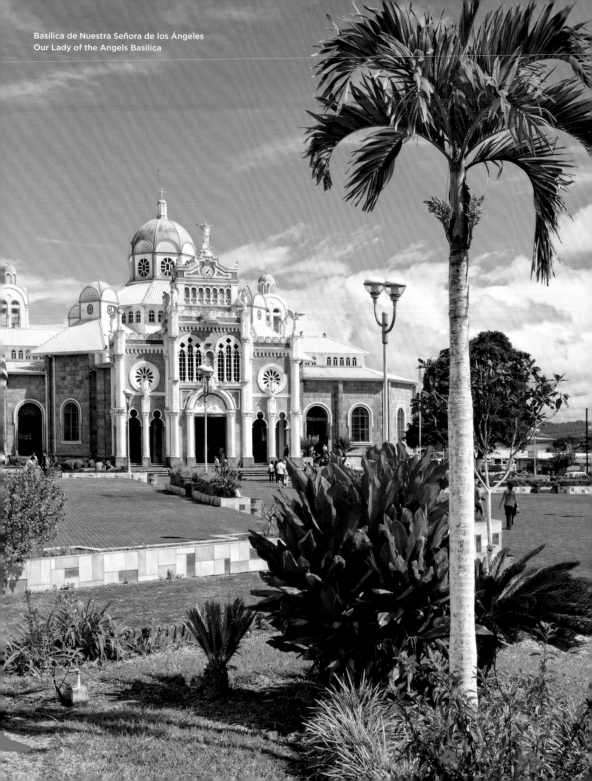

Cartago

Cartago

Until 1823, Cartago was Costa Rica's capital and seat of the Spanish governor and clergy. The piety can still be felt today when visiting the cathedral "Our Lady of the Angels" and the shrine for the small black statue of the Virgin Mary "La Negrita". 30 km from Cartago the volcano Irazú, which means 'thundering mountain', proudly rises above its surroundings.

Cartago

Jusqu'en 1823, Cartago a été la capitale du Costa Rica, et accueillait le siège du gouverneur espagnol et celui du clergé catholique. Aujourd'hui encore, la ferveur religieuse est perceptible quand on visite la basilique Notre-Dame-des-Anges, dont le sanctuaire abrite la petite statue de La Negrita, ou «Vierge noire». À 30 km de Cartago se dresse fièrement le volcan Irazú, un nom indien qui signifie «montagne de tonnerre».

Cartago

Cartago war bis 1823 Costa Ricas Hauptstadt und Sitz des spanischen Gouverneurs und des Klerus. Bis heute ist die religiöse Gläubigkeit beim Besuch der Kathedrale „Unserer Jungfrau von den Engeln" und dem Schrein für die kleine schwarze Marienstatue „La Negrita" zu spüren. 30 km von Cartago erhebt sich stolz der Vulkan Irazú, was „grollender Berg" bedeutet.

Cartago

Hasta 1823, Cartago fue la capital de Costa Rica y sede del gobernador y del clero español. La fe religiosa todavía se puede sentir hoy en día cuando se visita la catedral Nuestra Señora de los Ángeles y el santuario de la pequeña estatua negra de la Virgen María «La Negrita». A 30 km de Cartago se alza con orgullo el volcán Irazú, que significa 'montaña del trueno.

Cartago

Até 1823, Cartago era a capital da Costa Rica e sede do governador e do clero espanhol. A fé religiosa ainda hoje pode ser sentida ao visitar a catedral "Nossa Senhora dos Anjos" e o santuário da pequena estátua negra da Virgem Maria "La Negrita". A 30 km de Cartago se ergue orgulhosamente o vulcão Irazú, que significa "montanha grollender".

Cartago

Tot 1823 was Cartago de hoofdstad van Costa Rica en zetel van de Spaanse gouverneur en geestelijkheid. De vroomheid is nog steeds voelbaar bij een bezoek aan de kathedraal 'Onze-Lieve-Vrouwe van de Engelen' en de schrijn voor het kleine zwarte Mariabeeldje 'La Negrita'. Op 30 km van Cartago verrijst trots de vulkaan Irazú, de 'rommelende berg'.

Guayabo de Turrialba

The national monument Guayabo de Turrialba is located near the town of Guayabo. It is located near the Turrialba volcano. The site of the pre-Columbian settlement remains a mystery to this day. Archaeologists have not yet been able to find out why the Indian inhabitants left the settlement long before Christopher Columbus arrived.

Guayabo de Turrialba

Le Monument national Guayabo est situé non loin du volcan Turrialba. Ce site abritant les vestiges d'une cité précolombienne recèle toujours des mystères. En effet, les archéologues n'ont pas encore découvert pourquoi ses habitants indiens avaient quitté les lieux bien avant l'arrivée de Christophe Colomb.

Guayabo de Turrialba

Das nationale Denkmal Guayabo de Turrialba liegt in der Nähe des Vulkans Turrialba. Die Fundstätte der präkolumbischen Siedlung gibt bis heute ein Rätsel auf. Archäologen konnten bisher nicht herausfinden, warum die indianischen Bewohner die Ansiedlung lange Zeit vor der Ankunft von Christoph Kolumbus verließen.

Guayabo de Turrialba

El monumento nacional Guayabo de Turrialba se encuentra cerca de la ciudad de Guayabo. Está situado cerca del volcán Turrialba. El sitio del asentamiento precolombino sigue siendo un misterio hasta el día de hoy. Los arqueólogos aún no han podido averiguar por qué los habitantes indios abandonaron el asentamiento mucho antes de la llegada de Cristóbal Colón.

Guayabo de Turrialba

O monumento nacional Guayabo de Turrialba está localizado perto do vulcão Turrialba. O local do assentamento pré-colombiano permanece um mistério até hoje. Arqueólogos ainda não foram capazes de descobrir por que os habitantes indianos deixaram o assentamento muito antes da chegada de Cristóvão Colombo.

Guayabo de Turrialba

Het nationale monument Guayabo de Turrialba ligt in de buurt van de Turrialbavulkaan. De vindplaats van deze precolumbiaanse nederzetting blijft tot op heden een mysterie. Archeologen hebben nog niet kunnen achterhalen waarom de indianen de nederzetting lang voor de komst van Christoffel Columbus verlieten.

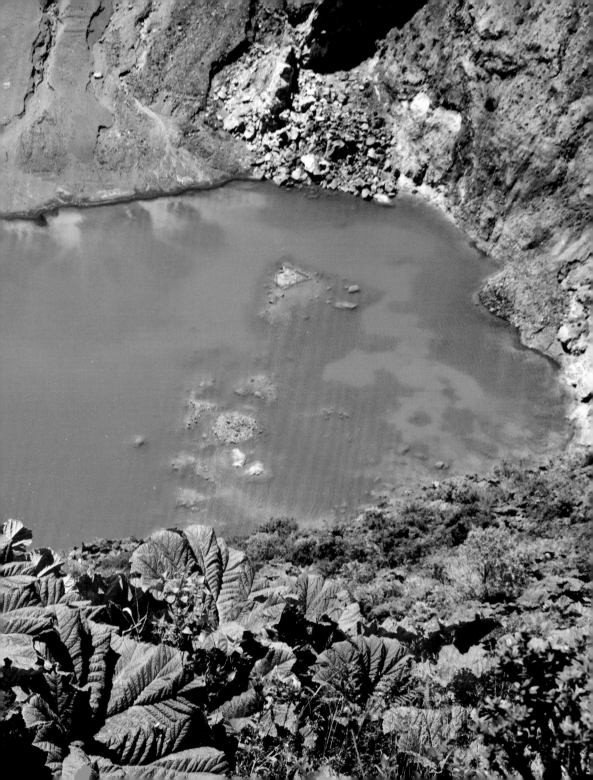

Volcán Turrialba
Turrialba Volcano

Turrialba Volcano

The Turrialba volcano lies on the central mountain range and has been extremely active for several years. Every day it emits smoke clouds from one of its three craters. Exactly this is the reason for its great attraction, although its last eruption took place in 1865. At the foot of the volcano lies the town of the same name, known throughout the country for its tasty vegetables and fruit, grown on the fertile volcanic soils of the surrounding hills.

Volcan Turrialba

Le Turrialba, sur la cordillère centrale, est depuis quelques années le siège d'une importante activité : chaque jour, un de ses trois cratères crache des nuages de fumée visibles de loin. Ceci explique le grand attrait qu'il exerce, même si sa dernière éruption remonte à 1865. Au pied du volcan, on trouve la ville du même nom, connue dans tout le pays pour ses succulents fruits et légumes. Ils poussent sur les sols fertiles des collines environnantes, enrichis par les cendres volcaniques.

Vulkan Turrialba

Der Vulkan Turrialba liegt auf der zentralen Bergkette und präsentiert sich seit einigen Jahren äußerst aktiv: Täglich stößt er aus einem seiner drei Krater weit sichtbare Rauchwolken aus. Exakt darin liegt seine große Anziehungskraft, obwohl sein letzter Ausbruch 1865 stattfand. Am Fuß des Vulkans liegt die gleichnamige Stadt, die im ganzen Land für ihr schmackhaftes Gemüse und Obst bekannt ist. Es wächst auf den guten, durch Lavaasche gedüngten Böden der umliegenden Hügel.

Volcán Turrialba
Turrialba Volcano

Volcán Turrialba

El volcán Turrialba se encuentra en la cordillera central y ha sido extremadamente activo durante varios años, emitiendo diariamente nubes de humo desde uno de sus tres cráteres. Exactamente aquí radica su gran atractivo, aunque su última erupción tuvo lugar en 1865. Al pie del volcán se encuentra el pueblo del mismo nombre, conocido en todo el país por sus sabrosas verduras y frutas. Crece en los buenos suelos de las colinas circundantes fertilizadas con ceniza de lava.

Vulcão Turrialba

O vulcão Turrialba está situado na cordilheira central e tem sido extremamente activo há vários anos. Todos os dias emite nuvens de fumo de uma das suas três crateras. Exatamente nisto reside sua grande atração, embora sua última erupção tenha ocorrido em 1865. Aos pés do vulcão está a cidade de mesmo nome, conhecida em todo o país por seus saborosos legumes e frutas. Cresce nos bons solos dos montes circundantes fertilizados por cinzas de lava.

Vulkaan Turrialba

De Turrialbavulkaan ligt in de centrale bergketen en is al enkele jaren zeer actief. Elke dag stoot hij rookwolken uit een van de drie kraters. Precies daarin ligt zijn grote aantrekkingskracht, ook al vond de laatste uitbarsting plaats in 1865. Aan de voet van de vulkaan ligt het gelijknamige stadje, dat in het hele land bekendstaat om zijn lekkere groenten en fruit. Ze groeien op de goede, door lava-as bevruchte grond van de omliggende heuvels.

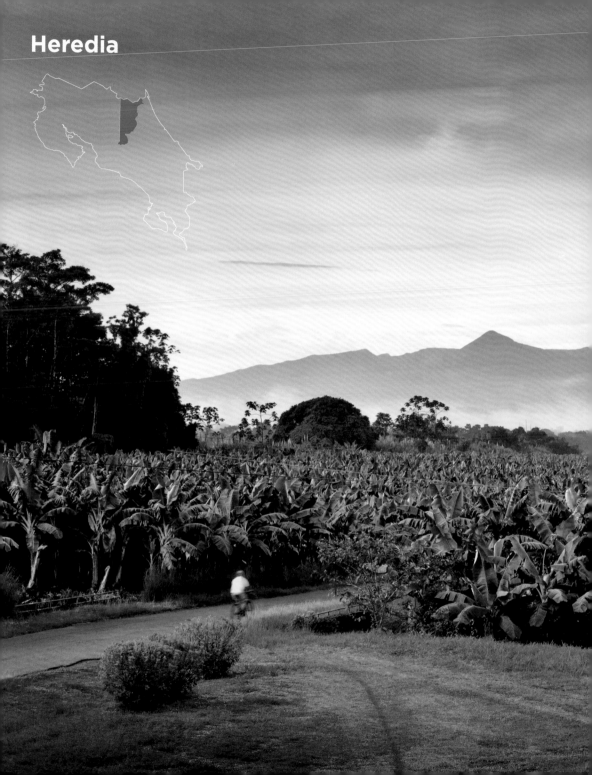

Heredia

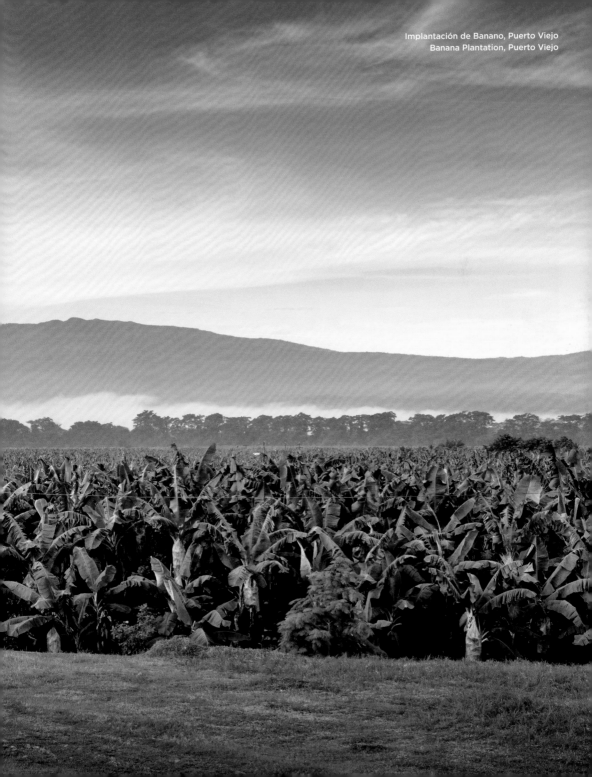

Implantación de Banano, Puerto Viejo
Banana Plantation, Puerto Viejo

Volcán Barva
Barva Volcano

Heredia

Heredia, in the central highlands of Costa Rica, was an old trading centre (like Cartago and San José) in colonial times. In the 18th century a church was built here and the town was founded. Its name goes back to the Spanish provincial governor Heredia, who granted the city lands in the northwest of Costa Rica up to the border to Nicaragua. Heredia was christened "City of Flowers" because of its beautiful gardens and parks with blossoming bougainvilleas. In the 19th century, the province of Heredia was the centre of coffee cultivation. Its wealth comes from those long gone days. Picturesque volcanic landscapes, cloud forests and nature reserves characterise the region.

Heredia

Comme Cartago et San José, Heredia, située sur le haut plateau central, était à l'époque coloniale un point névralgique du commerce costaricain. Fondée au XVIIIe siècle, la ville s'est construite autour d'une église bâtie antérieurement. Elle doit son nom à un gouverneur espagnol qui lui a attribué des terres au nord-ouest, jusqu'à la frontière avec le Nicaragua. Ses splendides parcs et jardins parés de bougainvilliers ont valu à Heredia d'être surnommée la « ville des fleurs ». La richesse de la province d'Heredia ne date pas d'hier ; au XIXe siècle, elle était le centre de la culture du café. La région se distingue par ses magnifiques paysages volcaniques, ses forêts de nuages et ses parcs naturels.

Heredia

Heredia war wie Cartago und San José in der Kolonialzeit ein altes Handelszentrum im zentralen Hochland Costa Ricas. Im 18. Jahrhundert baute man hier ein Gotteshaus und gründete die Stadt. Ihr Name geht auf den spanischen Provinzgouverneur Heredia zurück, der der Stadt Gebiete im Nordwesten bis zur Grenze nach Nicaragua zusprach. Wegen ihrer wunderschönen Gärten und Parkanlagen mit blühenden Bougainville wurde Heredia „Stadt der Blumen" getauft. Im 19. Jahrhundert war die Provinz Heredia Zentrum des Kaffeeanbaus. Ihr Reichtum rührt aus alten Tagen. Reizvolle Vulkanlandschaft, Nebelwälder und Naturschutzgebiete zeichnen die Region aus.

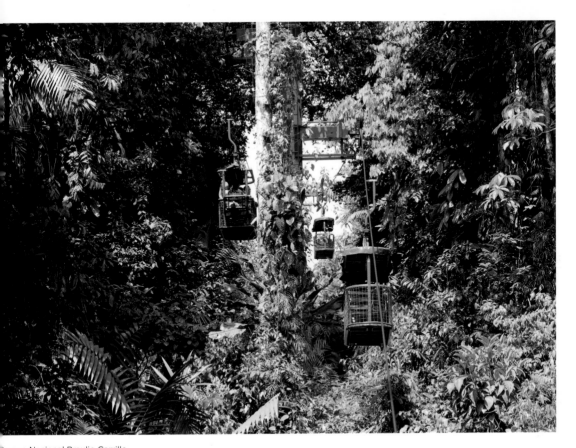

Parque Nacional Braulio Carrillo
Braulio Carrillo National Park

Heredia

Heredia, como Cartago y San José en la época colonial, era un antiguo centro comercial en las tierras altas centrales de Costa Rica. En el siglo XVIII se construyó una iglesia y se fundó la ciudad. Su nombre se remonta al gobernador provincial español Heredia, quien otorgó las áreas de la ciudad en el noroeste hasta la frontera con Nicaragua. Heredia fue bautizada "Ciudad de las Flores" por sus hermosos jardines y parques con buganvillas en flor. En el siglo XIX, la provincia de Heredia fue el centro del cultivo del café. Su riqueza viene de los viejos tiempos. La región se caracteriza por paisajes volcánicos encantadores, bosques nubosos y reservas naturales.

Heredia

Heredia, como Cartago e San José em tempos coloniais, era um antigo centro comercial no planalto central da Costa Rica. No século XVIII foi construída aqui uma igreja e a cidade foi fundada. Seu nome remonta ao governador provincial espanhol Heredia, que concedeu as áreas da cidade no noroeste até a fronteira com a Nicarágua. Heredia foi batizada de "Cidade das Flores" por causa de seus belos jardins e parques com buganvílias floridas. No século XIX, a província de Heredia era o centro da cultura do café. A sua riqueza vem dos velhos tempos. Paisagens vulcânicas encantadoras, florestas tropicais e reservas naturais caracterizam a região.

Heredia

Heredia was, net als Cartago en San José in de koloniale tijd, een oud handelscentrum in de centrale hooglanden van Costa Rica. In de 18e eeuw werd hier een kerk gebouwd en werd de stad gesticht. De naam gaat terug op de Spaanse gouverneur van de provincie, Heredia, die de stad gebieden in het noordwesten tot aan de grens met Nicaragua toekende. Heredia werd 'bloemenstad' gedoopt vanwege de prachtige tuinen en parken met bloeiende bougainville. In de 19e eeuw was de provincie Heredia het centrum van de koffieteelt. Haar rijkdom stamt uit de oude tijd. Bekoorlijke vulkaanlandschappen, nevelwouden en natuurreservaten kenmerken de regio.

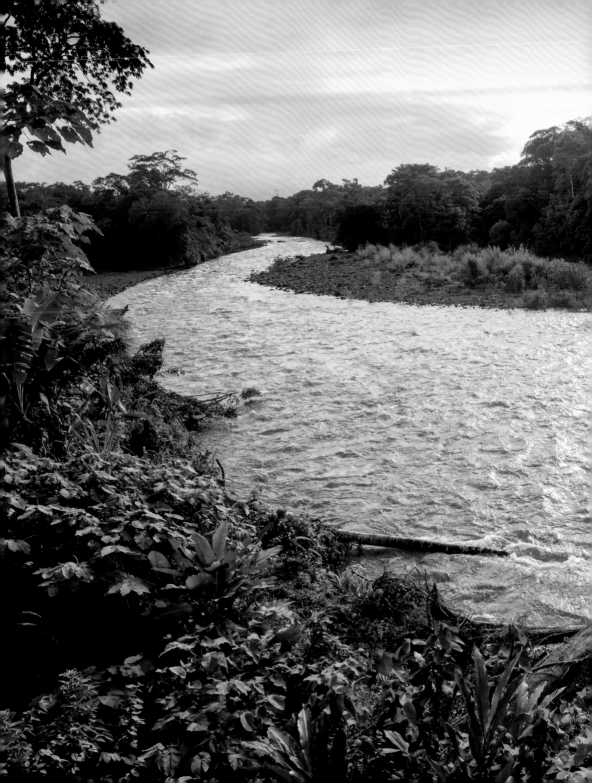

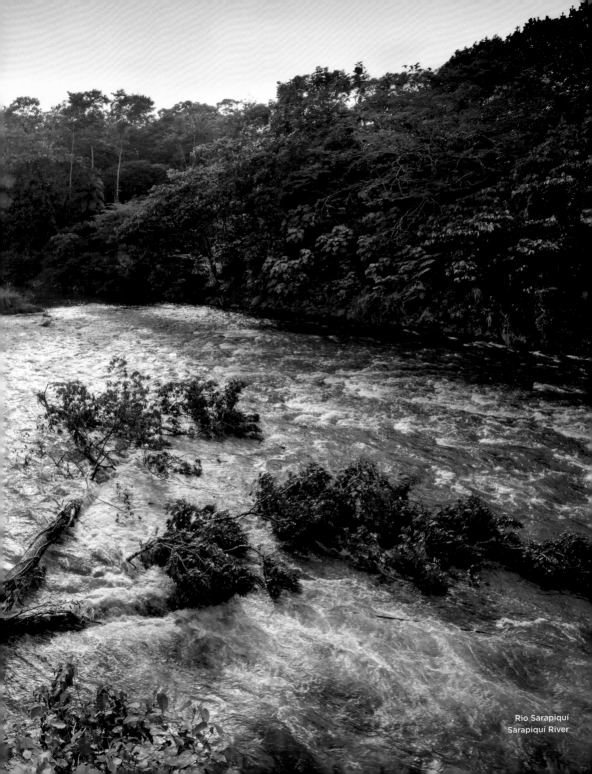

Río Sarapiquí
Sarapiquí River

Cerca de Puerto Viejo
Near Puerto Viejo

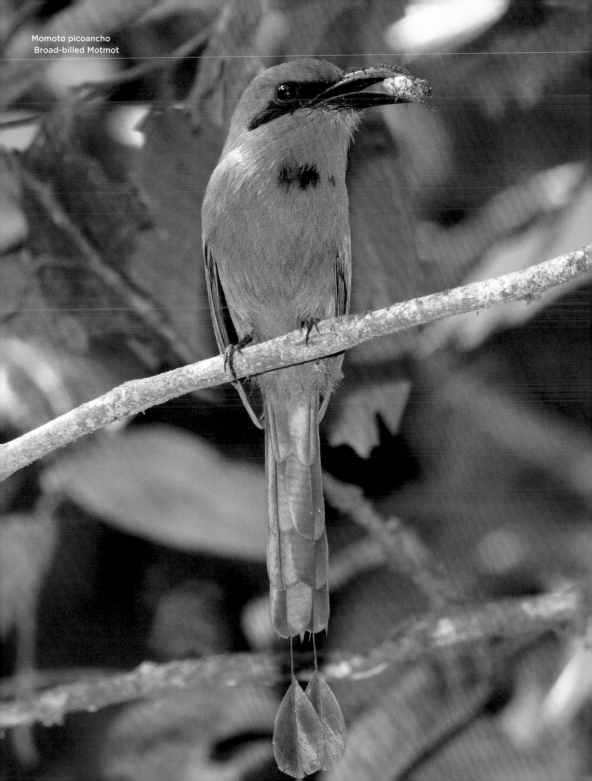

Momoto picoancho
Broad-billed Motmot

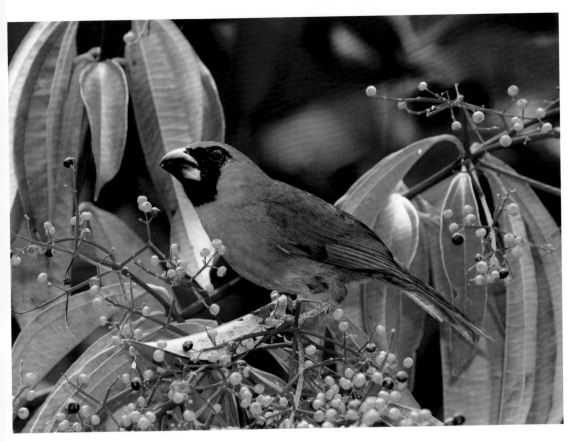

Picogrueso carinegro
Black-faced Grosbeak

Braulio Carrillo National Park
The Braulio Carrillo National Park, created in 1978, covers 48,000 hectares and extends over mountainous land with mysterious cloud forests and wooded lowlands. It has two small volcanoes, the Barva and the Cacho Negro, and numerous rivers. Its heraldic animal is the paca, a large rodent that lives here next to big wild cats.

Parc national Braulio Carrillo
Le parc national Braulio Carrillo, créé en 1978, couvre 48 000 ha ; il englobe un territoire montagneux abritant de mystérieuses forêts de nuages, ainsi que des vallées de basse altitude. Il compte deux petits volcans, le Barva et le Cacho Negro, et de nombreuses rivières. Son emblème est le paca, un gros rongeur qui cohabite avec des chats sauvages.

Braulio Carrillo Nationalpark
Der 1978 entstandene Nationalpark Braulio Carrillo umfasst 48 000 ha und erstreckt sich über bergiges Land mit geheimnisvollen Nebelwäldern und bewaldetem Tiefland. Er hat zwei kleine Vulkane, den Barva und den Cacho Negro zu bieten und dazu zahlreiche Flüsse. Sein Wappentier ist das Paka, ein riesiges Nagetier, das neben großen Wildkatzen, hier lebt.

Parque Nacional Braulio Carrillo
El Parque Nacional Braulio Carrillo, creado en 1978, tiene una extensión de 48 000 hectáreas y se extiende por tierras montañosas con misteriosos bosques nubosos y tierras bajas boscosas. Tiene dos pequeños volcanes, el Barva y el Cacho Negro, y numerosos ríos. Su animal heráldico es la paca, un enorme roedor que vive aquí junto a grandes felinos salvajes.

Parque Nacional Braulio Carrillo
O Parque Nacional Braulio Carrillo, criado em 1978, abrange 48 000 hectares e se estende por terras montanhosas com misteriosas florestas de nuvens e planícies arborizadas. Possui dois pequenos vulcões, o Barva e o Cacho Negro, e numerosos rios. O seu animal heráldico é o Paka, um roedor enorme que vive aqui ao lado de grandes gatos selvagens.

Nationaal park Braulio Carrillo
Het in 1978 opgerichte nationale park Braulio Carrillo beslaat 48 000 ha en strekt zich uit over bergachtig gebied met mysterieuze nevelwouden en beboste laagvlakten. Het omvat twee kleine vulkanen, de Barva en de Cacho Negro, en talrijke rivieren. Zijn wapendier is de paka, een enorm knaagdier dat hier naast grote wilde katten leeft.

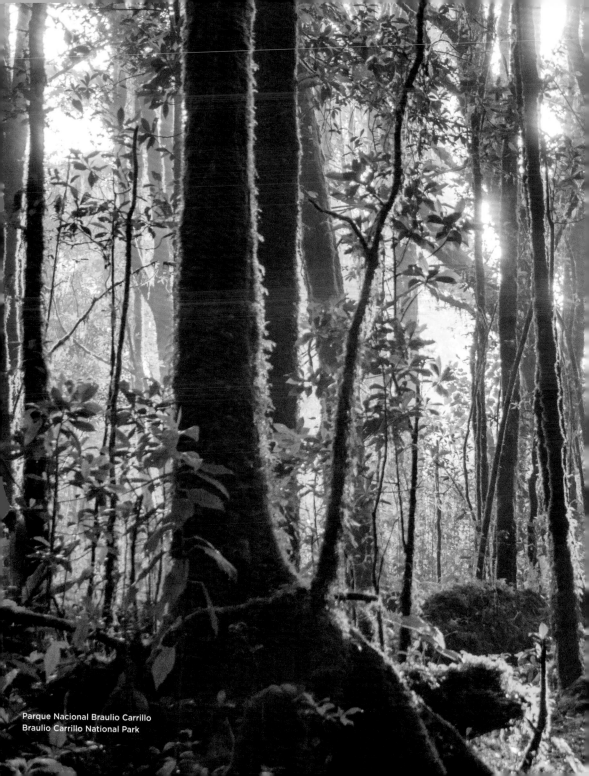

Parque Nacional Braulio Carrillo
Braulio Carrillo National Park

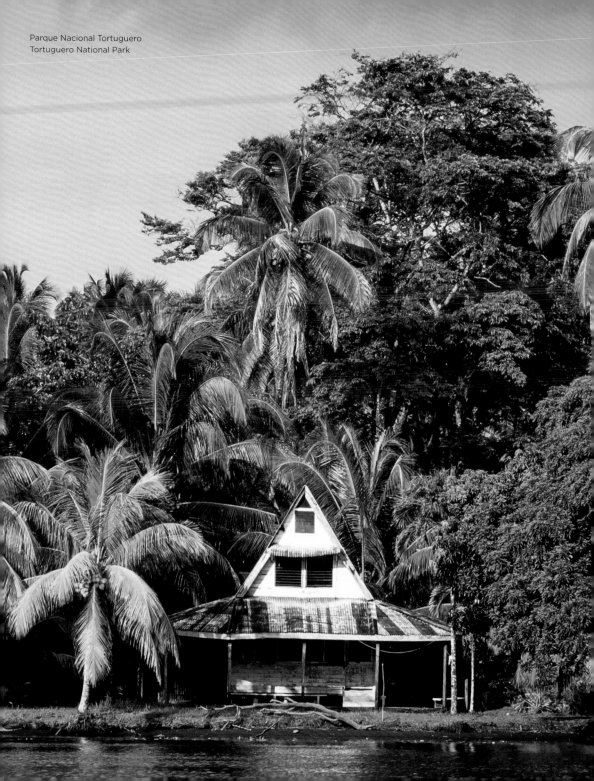

Parque Nacional Gandoca-Manzanillo
Gandoca Manzanillo National Park

Limón

Limón stretches over the entire Atlantic coast from the border with Nicaragua in the north to Panama in the south. In 1502, the caravels of Christopher Columbus made landfall in Limón. Legend has it that a lemon tree with magical powers grew here and gave the harbour town its name. The tropical climate was ideal for growing bananas, so the United Fruit Company made Costa Rica a banana republic in 1899. Today Limón exports "Del Monte" and "Dole" bananas.

Limón

La province de Limón s'étend depuis la frontière avec le Nicaragua (au nord) jusqu'au Panama (au sud), en longeant la côte caraïbe. C'est à Limón qu'accostèrent les caravelles de Christophe Colomb, en 1502. Selon la légende, il y poussait un citronnier aux propriétés magiques, qui a donné son nom à la ville portuaire (limón signifiant « citron »). Le climat tropical étant idéal pour la culture de la banane, le Costa Rica est devenu en 1899, avec la United Fruit Company, un producteur incontournable de ce fruit. Limón exporte aujourd'hui les bananes Del Monte et Dole.

Limón

Limón umfasst die gesamte atlantische Küste von der Grenze zu Nicaragua im Norden bis nach Panama im Süden. In Limón legten Kolumbus' Karavellen 1502 an. Der Legende nach wuchs hier ein Zitronenbaum mit magischen Kräften und gab der Hafenstadt ihren Namen. Das tropische Klima war ideal für Bananenanbau, so machte die United Fruit Company 1899 aus Costa Rica eine Bananenrepublik. Heute exportiert Limón „Del Monte" und „Dole" Bananen.

Limón

Limón cubre toda la costa atlántica desde la frontera con Nicaragua en el norte hasta Panamá en el sur. En 1502 atracaron en Limón las carabelas de Colón. Cuenta la leyenda que aquí creció un limonero con poderes mágicos que dio nombre a la ciudad portuaria. El clima tropical era ideal para el cultivo de bananos, por lo que la United Fruit Company hizo de Costa Rica una república bananera en 1899. Hoy Limón exporta plátanos "Del Monte" y "Dole".

Limón

Limón cobre toda a costa atlântica desde a fronteira com a Nicarágua, ao norte, até o Panamá, ao sul. Em Limón Kolumbus' caravelas 1502 colocar. Diz a lenda que um limoeiro com poderes mágicos cresceu aqui e deu o nome à cidade portuária. O clima tropical era ideal para o cultivo de bananas, por isso a United Fruit Company fez da Costa Rica uma república das bananas em 1899. Hoje Limón exporta bananas "Del Monte" e "Dole".

Limón

Limón beslaat de gehele Atlantische kust, van de grens met Nicaragua in het noorden tot die met Panama in het zuiden. In Limón gingen Columbus' karvelen in 1502 aan land. Naar verluidt groeide hier een citroenboom met magische krachten, die de havenstad zijn naam gaf. Het tropische klimaat was ideaal voor de bananenteelt, waardoor de United Fruit Company in 1899 een bananenrepubliek maakte van Costa Rica. Tegenwoordig exporteert Limón bananen voor "Del Monte" en "Dole".

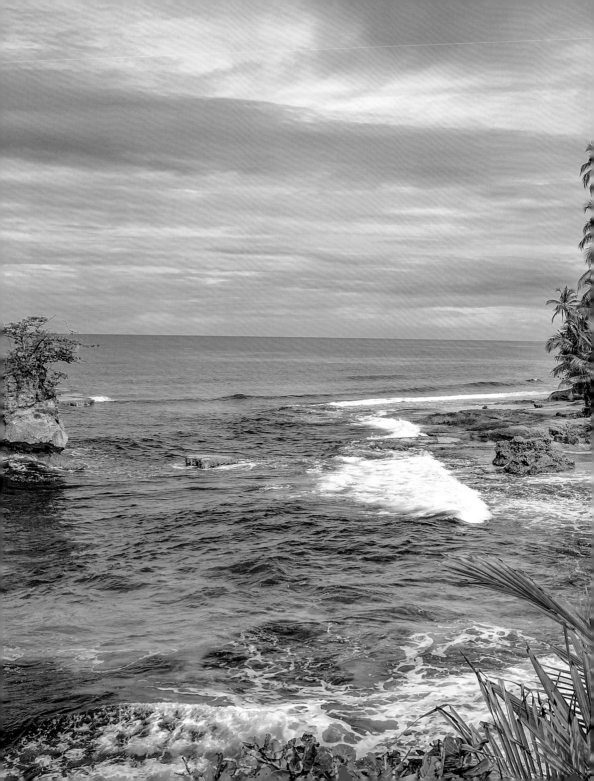

Gandoca Manzanillo National Park
The villages of Manzanillo and Gandoca at the very south end of the Atlantic coast boast white dream beaches lined with coconut palms. In 1985 the Gandoca Manzanillo nature reserve was created in the vicinity. It has spectacular coral reefs, the only mangrove forest on the Atlantic coast, and rainforest.

Réserve de Gandoca-Manzanillo
Tout au sud, sur la côte caraïbe, se trouvent les villages de Manzanillo et de Gandoca avec leurs idylliques plages de sable blanc, bordées de cocotiers. C'est entre les deux qu'a été créée en 1985 la réserve naturelle de Gandoca-Manzanillo. Elle abrite de spectaculaires récifs de corail, l'unique forêt de mangrove de la côte caraïbe et une forêt tropicale.

Nationalpark Gandoca Manzanillo
Ganz im Süden der Atlantikküste liegen die Dörfer Manzanillo und Gandoca mit ihren von Kokospalmen gesäumten, weißen Traumstränden. Dazwischen entstand 1985 das Naturschutzgebiet Gandoca Manzanillo. Es hat spektakuläre Korallenriffe, den einzigen Mangrovenwald der Atlantikküste und Regenwald zu bieten.

Parque Nacional Gandoca Manzanillo
Los pueblos de Manzanillo y Gandoca, con sus blancas playas de ensueño bordeadas de cocoteros, se encuentran en el sur de la costa atlántica. Entre medias, la reserva natural de Gandoca Manzanillo fue creada en 1985. Cuenta con espectaculares arrecifes de coral, el único bosque de manglar de la costa atlántica, y selva tropical.

Parque Nacional Gandoca Manzanillo
As aldeias de Manzanillo e Gandoca com suas praias de sonho branco alinhadas com coqueiros estão localizadas no sul da costa atlântica. Entretanto, a reserva natural de Gandoca Manzanillo foi criada em 1985. Tem recifes de corais espetaculares, a única floresta de mangue na costa atlântica, e floresta tropical.

Nationaal park Gandoca Manzanillo
De dorpen Manzanillo en Gandoca met hun witte, door kokospalmen omzoomde droomstranden liggen in het uiterste zuiden van de Atlantische kust. Daartussen werd in 1985 het natuurreservaat Gandoca Manzanillo opgericht. Het heeft spectaculaire koraalriffen, het enige mangrovebos aan de Atlantische kust en regenwoud te bieden.

271

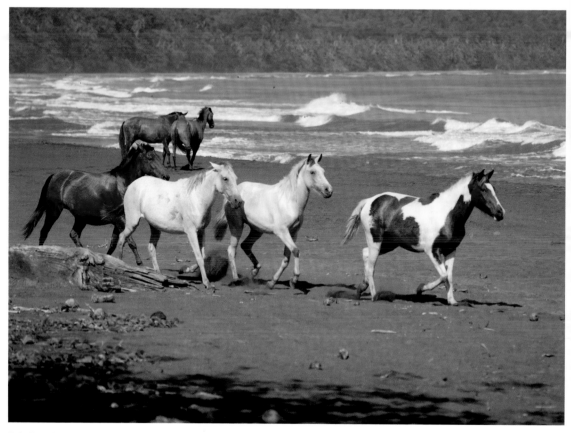

Caballos, Playa Negra, Puerto Viejo de Talamanca
Horses, Black Beach, Puerto Viejo de Talamanca

Puerto Viejo de Talamanca

Puerto Viejo means old port. The town lies on a rocky outcrop far in the southeast. It oozes Caribbean lifestyle, not least in its cuisine: Rondón, a delicious fish dish with coconut milk, is a local speciality. This small paradise has two special beaches to offer: To the west lies Playa Negra, a sandy beach with black volcanic ash, and to the east a white sand beach of shell limestone.

Puerto Viejo de Talamanca

Puerto Viejo signifie « vieux port ». Cette petite ville se situe sur une côte rocheuse, dans le sud-est du pays. Elle dégage une atmosphère caribéenne qui se traduit aussi dans sa cuisine : le rondón, délicieux plat à base de poisson cuit dans du lait de coco, y est une spécialité. Ce paradis est constitué de deux types de plage : à l'ouest, on trouve la Playa Negra, qui doit son sable noir à l'activité volcanique, et à l'est, une étendue de couleur claire, riche en débris de coquillages.

Puerto Viejo de Talamanca

Puerto Viejo bedeutet alter Hafen. Das Städtchen liegt auf einer Felsausbuchtung weit im Südosten. Es strahlt karibisches Lebensgefühl aus, auch was die Küche betrifft: Rondón, das leckere Fischgericht mit Kokosmilch, ist eine Spezialität. Zwei besondere Strandtypen hat das kleine Paradies zu bieten: Westlich liegt der Playa negra, der durch vulkanische Asche schwarze Sandstrand, und östlich der weiße Muschelkalksandstrand.

Playa cerca del Puerto Viejo de Talamanca
Beach near Puerto Viejo de Talamanca

Puerto Viejo de Talamanca

La ciudad se encuentra en un afloramiento rocoso muy al sureste. Irradia un aire caribeño, también en lo que respecta a la cocina: el rondón, el delicioso plato de pescado con leche de coco, es una especialidad. Este pequeño paraíso tiene dos tipos especiales de playa para ofrecer: al oeste se encuentra Playa Negra, la playa de arena negra por la ceniza volcánica, y al este la playa de arena caliza de concha blanca.

Puerto Viejo de Talamanca

Puerto Viejo significa porto antigo. A cidade fica num afloramento rochoso muito a sudeste. Rondón, o delicioso prato de peixe com leite de coco, é uma especialidade. Este pequeno paraíso tem dois tipos especiais de praia para oferecer: A oeste fica Playa Negra, a praia de areia preta por cinzas vulcânicas, e a leste a praia de areia calcária de concha branca.

Puerto Viejo de Talamanca

Puerto Viejo betekent oude haven. De stad ligt op een rotsachtige uitloper ver naar het zuidoosten. Hij straalt een Caribisch levensgevoel uit, ook qua keuken: rondón, het heerlijke visgerecht met kokosmelk, is een specialiteit. Dit kleine paradijs heeft twee bijzondere strandtypen te bieden: in het westen ligt Playa Negra, het door vulkanische as zwarte strand, en in het oosten het witte schelpkalkszandstrand.

Cahuita National Park

Cahuita is located on the southern Atlantic coast in the Talamanca region. The small village is typical for Afro-Caribbean culture with its traditional colorfully painted wooden houses and its spicy Creole cuisine. Dancing and celebrations to calypso music are not restricted to carnival time. The Cahuita National Park consists of rainforest and provides a habitat for monkeys, anteaters and armadillos. It pampers visitors with fine sandy beaches and coconut palm vegetation. The intact coral reef reaches 500 m into the sea and attracts divers with its tropical fish and sea anemones.

Parc national de Cahuita

Cahuita se trouve dans la région de Talamanca, sur la côte sud des Caraïbes. La petite ville aux maisons traditionnelles en bois, peintes de couleurs vives, et à la piquante gastronomie créole, reflète bien la culture afro-caribéenne. Il n'y a pas qu'au moment du carnaval qu'on y danse et fait la fête sur des airs de calypso. Le parc national de Cahuita abrite une forêt tropicale, un habitat accueillant singes, fourmiliers et tatous. Le visiteur peut profiter des plages de sable fin, ourlées de cocotiers. Quant au récif corallien intact, il apparaît à 500 m de la côte, et ses poissons tropicaux et ses anémones de mer attirent les plongeurs.

Nationalpark Cahuita

Cahuita liegt an der südlichen Atlantikküste in der Region Talamanca. Der kleine Ort präsentiert mit seinen traditionell bunt bemalten Holzhäusern und seiner kreolisch scharfen Küche die afrokaribische Kultur. Nicht nur zum Karneval wird hier zu Calypso-Musik getanzt und gefeiert. Der Nationalpark Cahuita besteht aus Regenwald und bietet Lebensraum für Affen, Ameisenbären und Gürteltiere. Er verwöhnt Besucher mit feinen Sandstränden samt Kokospalmenbewuchs. Das intakte Korallenriff ragt 500 m ins Meer und lockt Taucher mit Tropenfischen und Seeanemonen.

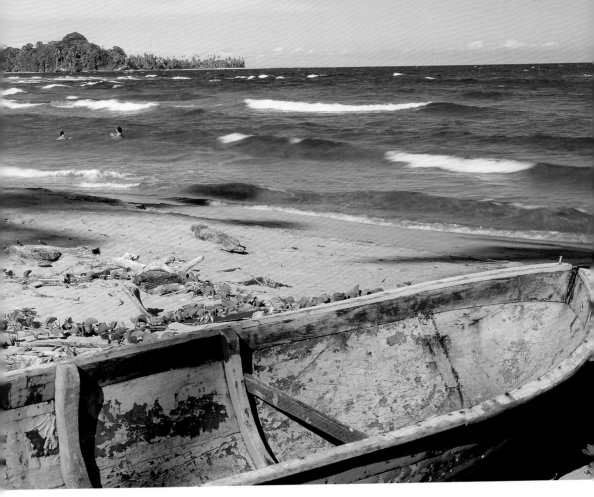

Parque Nacional Cahuita

Cahuita se encuentra en la costa sur del Atlántico en la región de Talamanca. El pequeño pueblo presenta la cultura afrocaribeña con sus casas de madera pintadas de colores tradicionales y su cocina criolla picante. No solo en el carnaval se baila y se celebra con música calipso. El Parque Nacional Cahuita consiste en un bosque tropical y provee un hábitat para monos, osos hormigueros y armadillos. Se trata de una zona de playas de arena fina y vegetación de palmeras de coco. El arrecife de coral intacto se extiende 500 m hacia el mar y atrae a buzos con peces tropicales y anémonas marinas.

Parque Nacional Cahuita

Cahuita está localizada na costa sul do Atlântico, na região de Talamanca. O pequeno vilarejo apresenta a cultura afro-caribenha com suas casas de madeira pintadas com cores tradicionais e sua culinária crioula picante. Não só no carnaval há dança e celebração à música calipso. O Parque Nacional Cahuita consiste em uma floresta tropical e fornece um habitat para macacos, tamanduás e tatus. Destrói os visitantes com praias de areia fina e vegetação de coqueiros. O recife de coral intacto sobe 500 m no mar e atrai mergulhadores com peixes tropicais e anémonas do mar.

Nationaal park Cahuita

Cahuita ligt aan de zuidelijke Atlantische kust in de regio Talamanca. Het plaatsje presenteert met zijn traditioneel bont beschilderde houten huizen en zijn Creoolse kruidige keuken de Afro-Caribische cultuur. Niet alleen tijdens carnaval wordt er gedanst en gefeest op calypsomuziek. Het nationale park Cahuita bestaat uit regenwoud en biedt een leefgebied voor apen, miereneters en gordeldieren. Het verwent bezoekers met fijne zandstranden en kokospalmen. Het intacte koraalrif steekt 500 meter uit in zee en trekt met tropische vissen en zeeanemonen duikers aan.

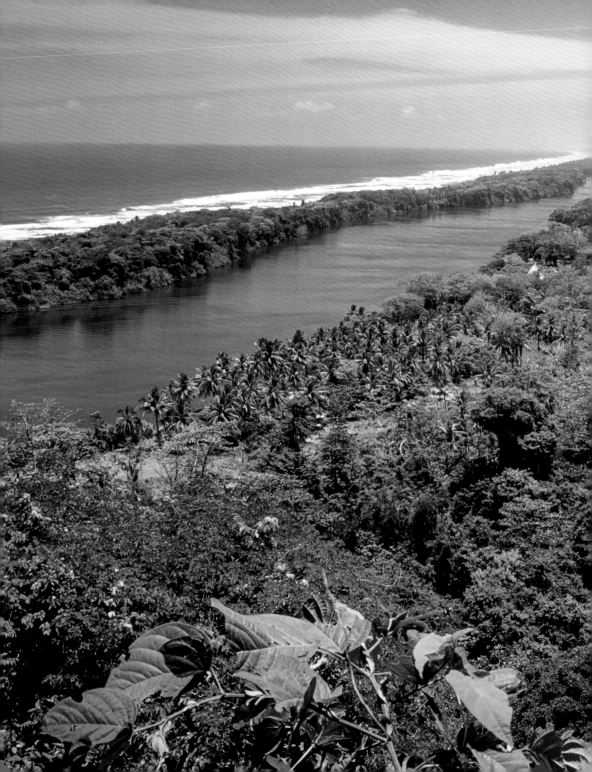

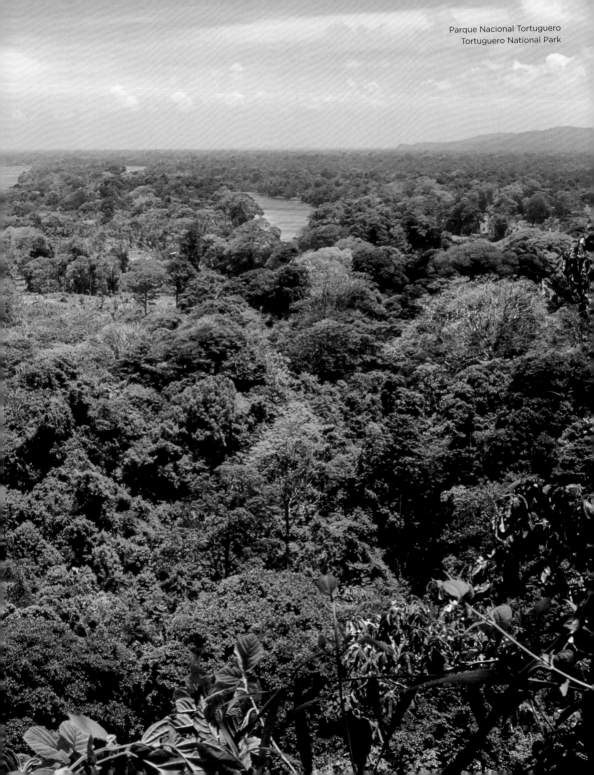

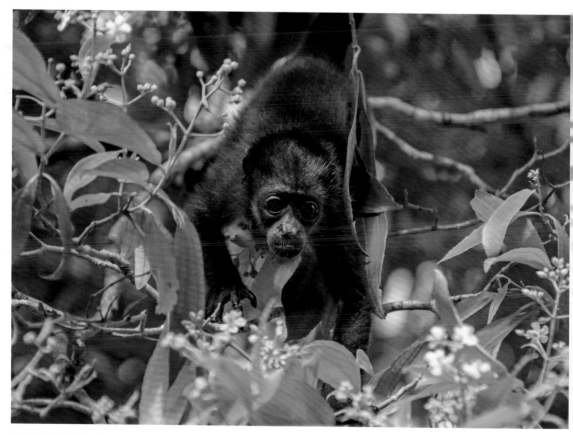

Mono aullador de manto
Golden-mantled Howling Monkey

Howler Monkeys

Early in the morning, the calls of the Golden-mantled howling monkeys sound through the rainforest. They use these calls to communicate with other groups in the jungle. They owe their name to the red-golden fringes on the flanks. The herbivores spend most of the day under the leaf canopy in the upper tree regions, where they find protection and shade. The stocky animals use their prehensile tail as an aid in climbing.

Singes hurleurs

Dès l'aube, les singes hurleurs à manteau poussent des cris perçants pour communiquer avec d'autres groupes vivant dans la forêt tropicale. Ces primates doivent leur nom aux touffes de poils dorées sur leurs flancs. Exclusivement végétariens, ils passent en général la journée en haut des arbres, sous la canopée qui leur procure ombre et sécurité. Leur queue préhensile aide ces animaux trapus à grimper aux arbres.

Brüllaffen

Früh morgens brüllen die Mantelbrüllaffen, um sich mit anderen Gruppen im Regenwald zu verständigen. Ihren Namen verdanken sie den rotgoldenen Fransen an den Flanken. Den Tag verbringen die reinen Pflanzenfresser meist unter dem Blätterdach in den oberen Baumregionen, wo es geschützt und schattig ist. Ihr Greifschwanz hilft den stämmigen Tieren beim Klettern.

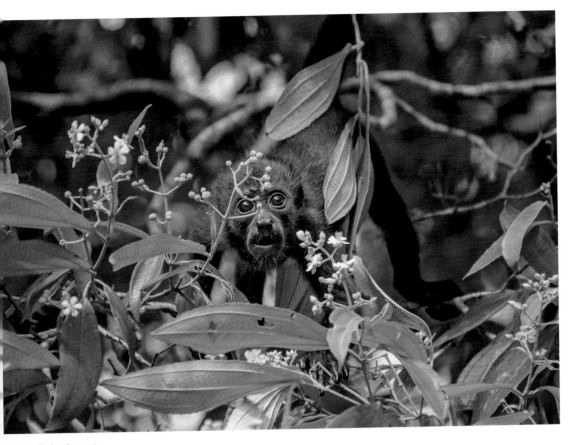

Mono aullador de manto
Golden-mantled Howling Monkey

Monos aulladores

Temprano por la mañana, los monos aulladores de manto rugen para comunicarse con otros grupos en la selva tropical. Deben su nombre a las franjas doradas rojas de los flancos. Los herbívoros puros pasan el día principalmente bajo el dosel de las hojas en las regiones arbóreas superiores, donde están protegidos y a la sombra. Su cola prensil ayuda a los animales robustos en la escalada.

Macacos uivadores

De manhã cedo, os macacos de casaco rugem para se comunicarem com outros grupos na floresta tropical. Devem o seu nome às franjas vermelhas e douradas dos flancos. Os herbívoros puros passam o dia principalmente sob a copa das folhas nas regiões arbóreas superiores, onde são protegidos e sombreados. A sua cauda de aperto ajuda os animais robustos com a escalada.

Brulapen

's Ochtends vroeg brullen de mantelbrulapen om te communiceren met andere groepen in het regenwoud. Ze danken hun naam aan de roodgouden franjes op hun flanken. De zuivere herbivoren verblijven overdag meestal onder het bladerdak in de bovenste boomgebieden, waar het beschut en schaduwrijk is. Hun grijpstaart helpt de gedrongen dieren bij het klimmen.

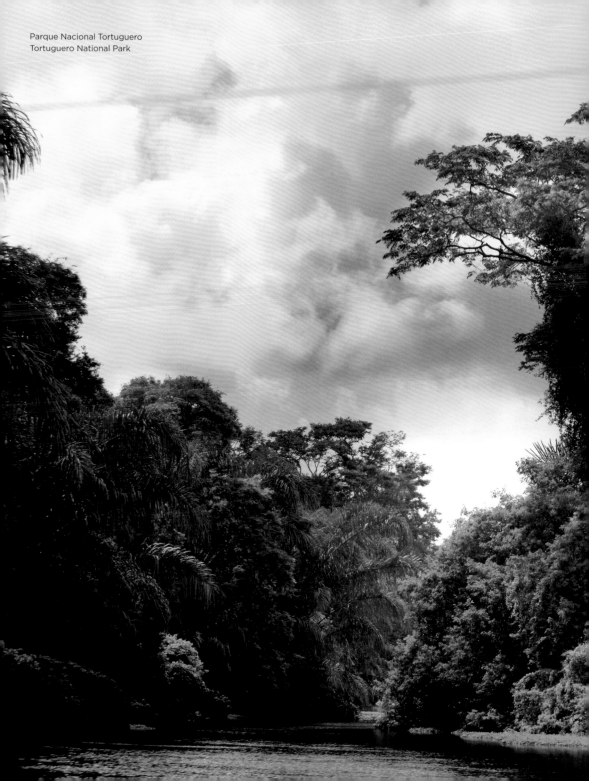

Parque Nacional Tortuguero
Tortuguero National Park

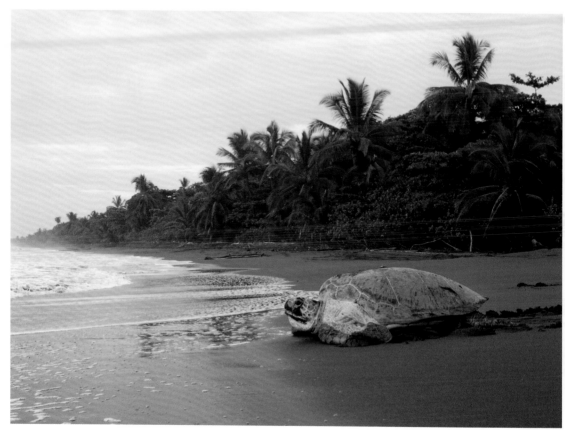

Tortuga marina verde, Parque Nacional Tortuguero
Green sea turtle, Tortuguero National Park

Tortuguero National Park

The small village of Tortuguero lies on a narrow promontory on the northern Atlantic coast. To the south is the national park of the same name with an area of 190 km². The endangered Green sea turtle flocks to the beaches of this stretch of coast to bury its eggs in the sand. The small turtles hatch and run to the sea between February and October—a natural spectacle of a very special kind. The park was established in 1975 in order to protect the sea turtle, which is 1.5 m long and weighs 275 kg,.

Parc national de Tortuguero

Le petit village de Tortuguero est installé sur une étroite langue de terre, sur la côte nord des Caraïbes. Au sud s'étend le parc national du même nom, qui couvre 190 km². Les tortues vertes, dont l'espèce est menacée, viennent en masse sur les plages de cette partie du littoral pour enterrer leurs œufs dans le sable. Le spectacle des petites tortues sortant de leur coquille et tentant de rejoindre la mer a lieu entre février et octobre. C'est en 1975 qu'a été créé le parc, afin de protéger les tortues marines, dont la tortue verte qui peut atteindre 1,5 m de long et peser 275 kg.

Nationalpark Tortuguero

Das kleine Dorf Tortuguero liegt auf einer schmalen Landzunge an der nördlichen Atlantikküste. Südlich davon erstreckt sich der gleichnamige 190 km² umfassende Nationalpark. Die bedrohte grüne Meeresschildkröte steuert in Scharen die Strände dieses Küstenabschnitts an, um ihre Eier im Sand zu vergraben. Das Naturspektakel, wenn die kleinen Schildkröten schlüpfen und zum Meer laufen, findet zwischen Februar und Oktober statt. Um die Meeres- oder auch Suppenschildkröte, die 1,5 m lang ist und 275 kg wiegt, zu schützen, wurde der Naturpark 1975 ins Leben gerufen.

Parque Nacional Tortuguero
Tortuguero National Park

Parque Nacional Tortuguero
El pequeño pueblo de Tortuguero se encuentra en una estrecha lengua de tierra en la costa norte del Atlántico. Al sur se encuentra el parque nacional del mismo nombre, de 190 km². La tortuga marina verde, que se encuentra en peligro de extinción, acude a las playas de este tramo de costa para enterrar sus huevos en la arena. El espectáculo natural, cuando las pequeñas tortugas eclosionan y corren hacia el mar, tiene lugar entre febrero y octubre. Para proteger a la tortuga marina, de 1,5 m de largo y 275 kg de peso, se creó el Parque Natural en 1975.

Parque Nacional Tortuguero
O pequeno vilarejo de Tortuguero fica em um promontório estreito na costa norte do Atlântico. Ao sul está o parque nacional de 190 km² de mesmo nome. A tartaruga marinha verde, ameaçada de extinção, vai às praias deste trecho da costa para enterrar seus ovos na areia. O espetáculo natural, quando as pequenas tartarugas eclodem e correm para o mar, acontece entre fevereiro e outubro. Para proteger a tartaruga marinha, que tem 1,5 m de comprimento e pesa 275 kg, o Parque Natural foi criado em 1975.

Nationaal park Tortuguero
Het dorpje Tortuguero ligt op een smalle landtong aan de noordelijke Atlantische kust. Ten zuiden ervan ligt het gelijknamige, 190 km² grote nationale park. De bedreigde soepschildpad, ook wel groene zeeschildpad genoemd, stevent op de stranden van deze kuststrook af om zijn eieren in het zand te begraven. Het natuurspektakel van kleine schildpadden die uit hun ei komen en naar de zee kruipen, vindt plaats tussen februari en oktober. Om de zeeschildpad, die 1,5 meter lang wordt en 275 kilo kan wegen, te beschermen, werd in 1975 het natuurpark opgericht.

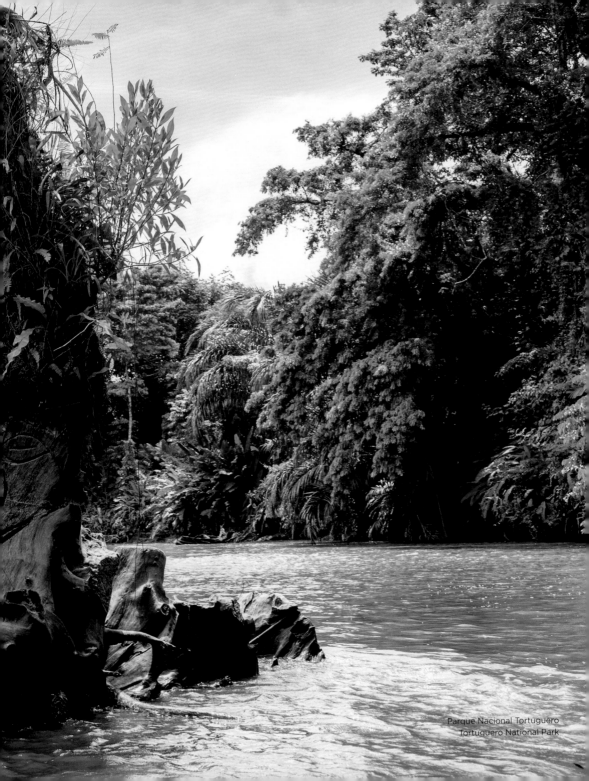

Parque Nacional Tortuguero
Tortuguero National Park

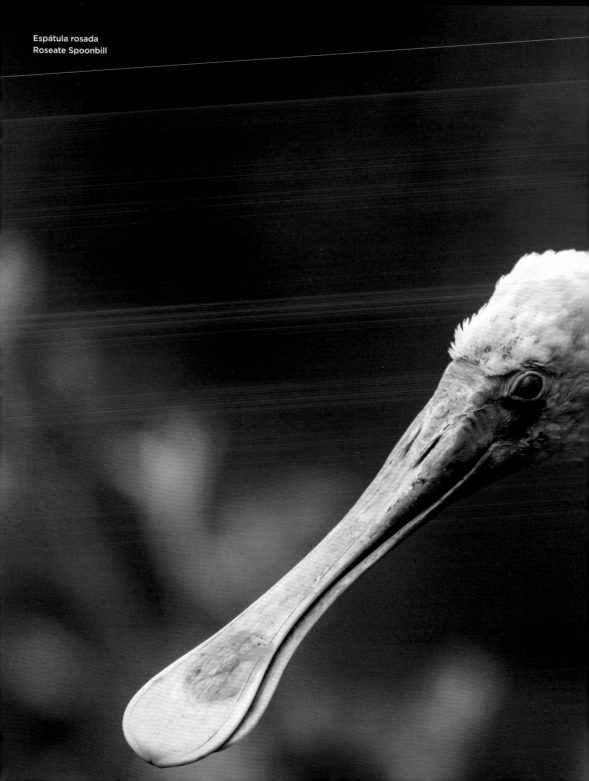

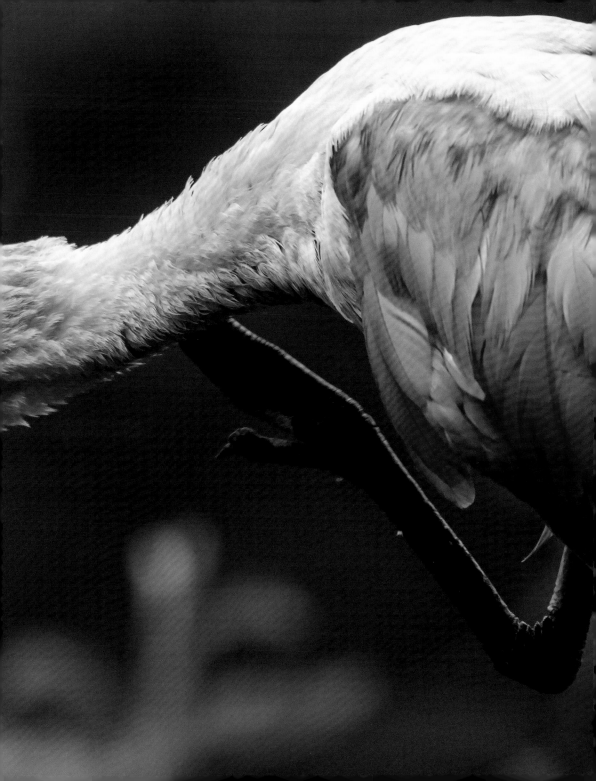

1 Royal flycatcher, Porte-éventail roi, *Onychorhynchus coronatus*
2 Golden-hooded tanager, Calliste à coiffe d'or, Purpurmaskentangare, Tangara de máscara púrpura, Tanager com máscara roxa
3 Potoo, Ibijau jamaïcain , Nördlicher Tagschläfer, Nictibio del norte, Dormitório de dia do Norte
4 Great curassow, Grand Hocco, *Crax rubra*
5 Wattled jacana, Jacana noir, *Jacana jacana*
6 Great egrets, Grande aigrette, Silberreiher, Garzas Blancas Grandes, Grandes garças brancas
7 Osprey, Balbuzard pêcheur, Fischadler, Águila pescadora, Águia-pesqueira
8 Collared aracari, Araçari à collier, Halsbandarassari, Tucanillo collarejo, Aracari em colarinho
9 American darter, Anhinga d'Amérique, Amerikanischer Schlangenhalsvogel, Pato aguja americano, Dardos Americanos
10 Red-headed barbet, Cabézon à tête rouge, Anden-Bartvogel, Torito cabecirrojo, Andes Barbet
11 Speckled tanager, Calliste tiqueté, *Tangara guttata*
12 Little blue heron, Aigrette bleue, Blaureiher, Garceta azul, Garça azul
13 Great green macaw, Ara militaire, Großer Soldatenara, Guacamayo verde limón, Arara do Grande Soldado

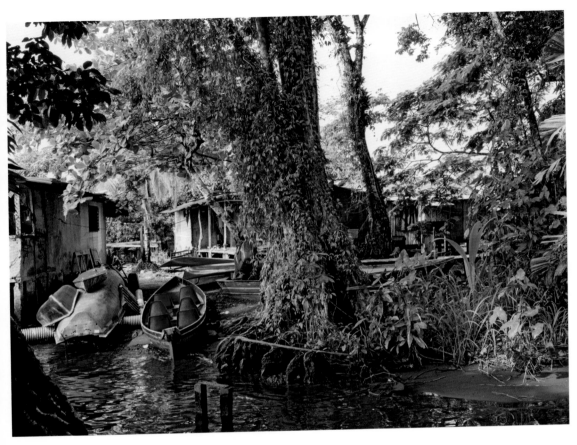

Tortuguero

Sistema de canales de Tortuguero

En la llanura caribeña del norte, cerca de Tortuguero, los cauces y las lagunas se extienden hasta 15 km en el interior del país. Forman un laberinto que solo se puede explorar en canoa. Todo el canal de Tortuguero tiene una longitud de 113 km. Va por el norte de Puerto Limón en paralelo al mar, hasta llegar a la desembocadura del río Colorado, al norte de Tortuguero. Navegar por sus aguas promete emocionantes encuentros con la naturaleza y los lugareños que viven aquí como pescadores y productores de plátanos.

Sistema de canal Tortuguero

Na planície do norte do Caribe, perto de Tortuguero, os cursos de água e lagoas se estendem até 15 km até o país. Formam um labirinto que só pode ser explorado em canoa. Todo o Canal Tortuguero tem 113 km de extensão. Corre ao norte de Puerto Limón paralelo ao mar até a foz do rio Colorado ao norte de Tortuguero. Navegar nele promete encontros emocionantes com a natureza e com os habitantes locais que vivem aqui como pescadores e produtores de banana.

Canal de Tortuguero

In de noordelijke Caribische vlakte bij Tortuguero lopen waterlopen en lagunes tot 15 km landinwaarts. Ze vormen een doolhof dat alleen per kano kan worden verkend. Het hele Tortuguerokanaal is 113 km lang. Het loopt ten noorden van Puerto Limón tot aan de monding van de Rio Colorado ten noorden van Tortuguero evenwijdig aan zee. Een boottocht levert spannende ontmoetingen op met de natuur en de lokale bevolking van vissers en bananenboeren.

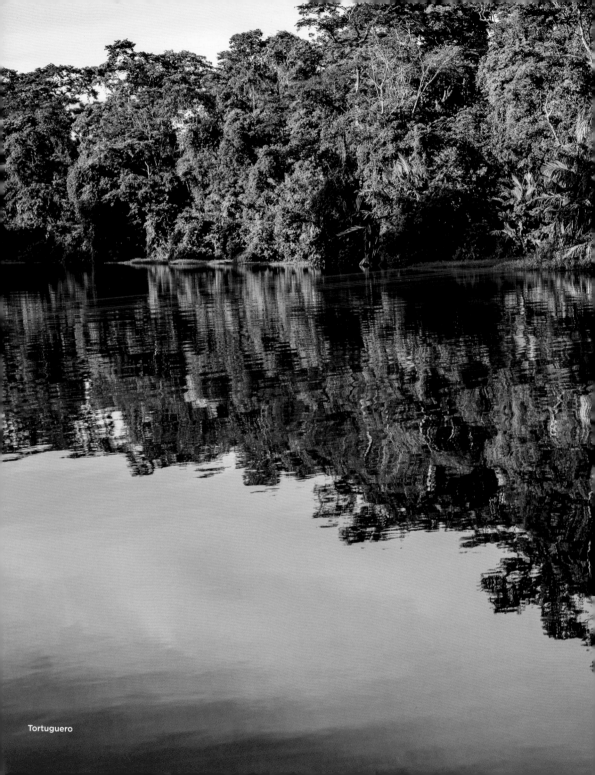

Tortuguero

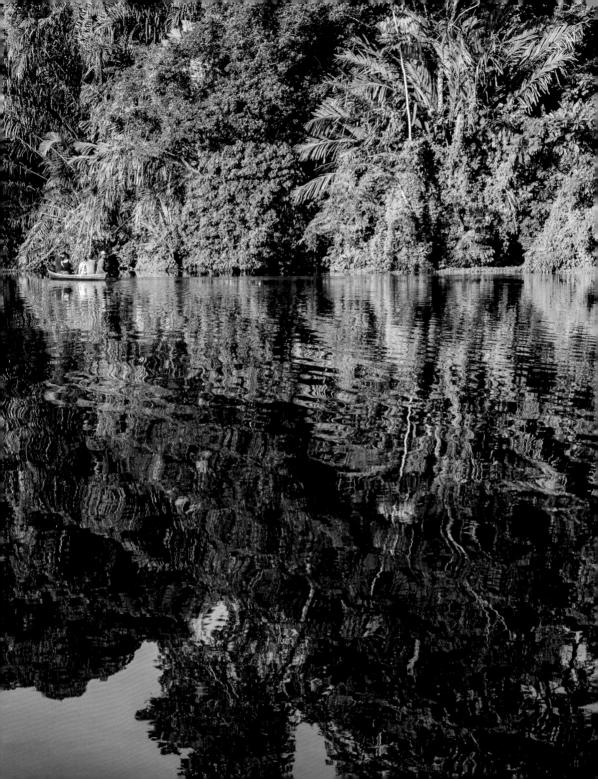

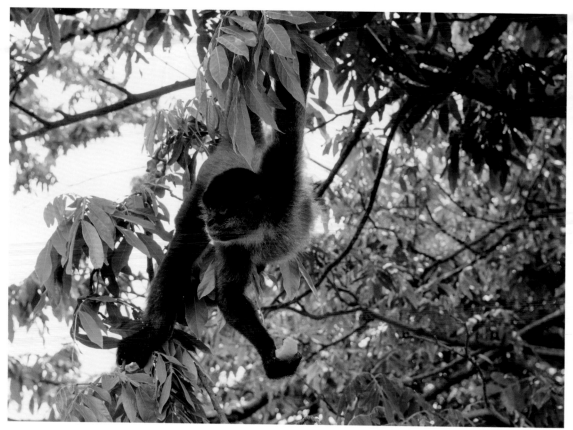

Mono araña
Spider Monkey

Observing Rare Animals

Tortuguero attracts visitors who want to
observe animals. From the boat one can
see various species: caimans, colourful
parrots, ibises, toucans, sometimes even
manatees. Gliding along the tributaries of
the river between the banks overgrown
with tropical vegetation is a very romantic
experience. Longish hikes are necessary
to see a puma or other rare animals. In the
impassable area of southern Talamanca it
is best to entrust oneself to a local nature
guide. They also have a lot to tell about
local medicinal plants, birds, iguanas and
ancient traditions.

Observer des animaux rares

Tortuguero attire irrésistiblement les
amoureux des animaux. Depuis le bateau,
on peut observer une faune très diverse :
caïmans, perroquets colorés, ibis, toucans,
et parfois lamantins. Évoluer sur les bras de
rivière cernés par une jungle envahissante
constitue une expérience romantique. Pour
apercevoir un puma ou d'autres animaux
rares, il faut partir en randonnée. Dans
les zones peu praticables de la région
de Talamanca, au sud, il vaut mieux être
accompagné d'un guide naturaliste indien
– d'autant que ce dernier en saura long sur
les plantes médicinales locales, les oiseaux,
les iguanes et les traditions anciennes.

Seltene Tiere beobachten

Tortuguero ist ein Besuchermagnet für
Tierbeobachter. Vom Boot aus sieht man
unterschiedlichste Tiere: Kaimane, bunte
Papageien, Ibisse, Tukane, manchmal
auch Seekühe. Auf den vom Dschungel
überwachsenen Flussarmen dahinzugleiten
ist ein romantisches Erlebnis. Um einen
Puma zu sehen oder andere seltene Tiere,
sind weite Wanderungen zu unternehmen.
In unwegsamem Gebiet im südlichen
Talamanca geht man dafür am besten mit
indianischen Naturführern auf die Pirsch.
Sie können zudem alles über örtliche
Heilpflanzen, Vögel, Leguane und alte
Traditionen erzählen.

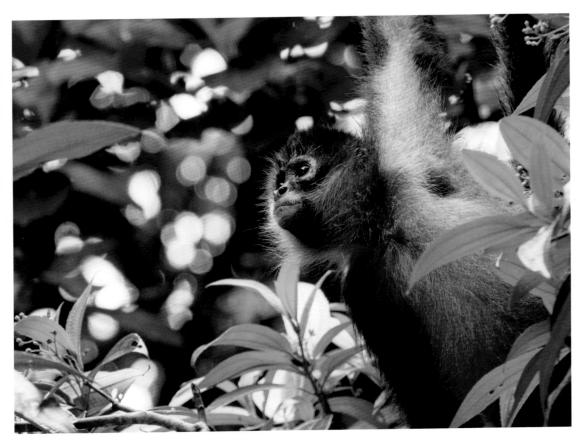

Mono araña de Geoffroy
Geoffroy's Spider Monkey

Observar animales raros

Tortuguero es un imán para los observadores de animales. Desde la barca se pueden ver varios animales: caimanes, loros de colores, ibis, tucanes, a veces incluso manatíes. Deslizarse por los brazos del río cubierto de selva es una experiencia romántica. Para ver un puma u otros animales raros, se deben realizar largas caminatas. En la zona intransitable del sur de Talamanca es mejor hacer una caminata con guías de la naturaleza indios. Ellos lo saben todo sobre las plantas medicinales locales, las aves, las iguanas y las tradiciones antiguas.

Observação de animais raros

Tortuguero é um íman de visitantes para observadores de animais. Do barco você pode ver vários animais: jacarés, papagaios coloridos, íbis, tucanos, às vezes até peixes-boi. Deslizar ao longo dos braços do rio coberto de selva é uma experiência romântica. Para ver um puma ou outros animais raros, é necessário fazer longas caminhadas. Na área intransitável do sul de Talamanca é melhor fazer uma caminhada com guias da natureza indiana. Você também pode contar tudo sobre plantas medicinais locais, pássaros, iguanas e tradições antigas.

Zeldzame dieren observeren

Tortuguero werkt als een magneet op dierenwaarnemers. Vanaf de boot zijn verschillende dieren te zien: kaaimannen, bonte papegaaien, ibissen, toekans, soms zelfs zeekoeien. Varen over de met jungle begroeide zijrivieren is een romantische ervaring. Om een poema of ander zeldzaam dier te zien, moet u lange wandelingen maken. In het onbegaanbare gebied ten zuiden van Talamanca kunt u het beste met een indiaanse natuurgidsen op sluipjacht gaan. Zij kunnen u ook alles vertellen over inheemse geneeskrachtige planten, vogels, leguanen en oude tradities.

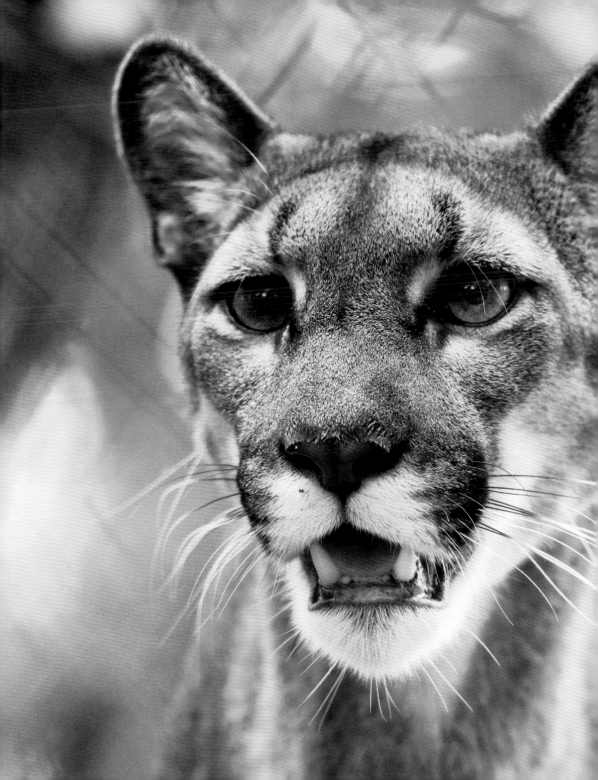

Puma

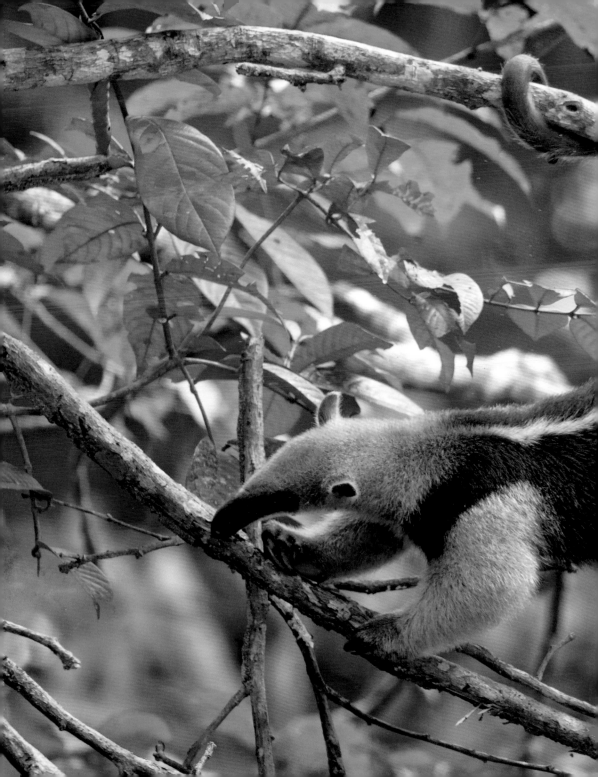

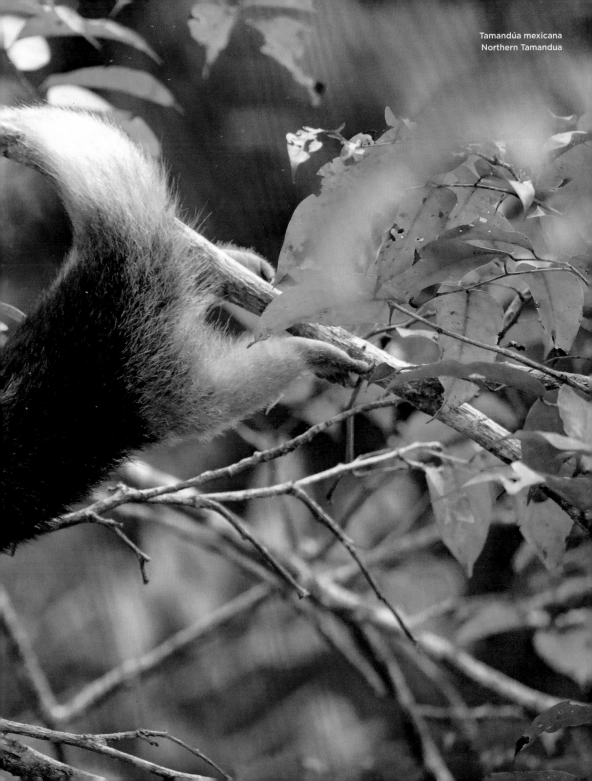

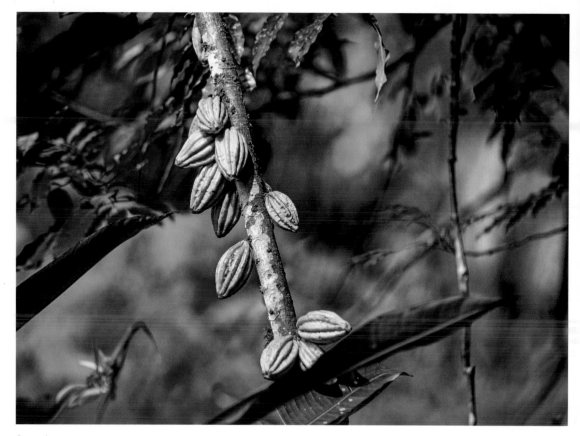

Grano de cacao
Cocoa bean

Cocoa

South of Puerto Viejo, in the direction of Panama, the land of golden fruit begins: the cocoa plantations. It is no longer a thriving crop business because many plants were destroyed by a fungal infestation. But on cocoa trails you can learn how the beautiful fruit are turned into delicious chocolate: Fruit pulp and cocoa beans are fermented, dried and processed into cocoa butter, then sugar, milk and cream powder are added. Further south, at the border to Panama, banana country begins: As far as the eye can see, banana plants grow to the left and right of the road.

Cacao

C'est au sud de Puerto Viejo, en allant vers le Panama, que débute le pays des cabosses dorées, là où l'on cultive le cacaoyer. Cette culture ne représente plus un marché important, car une maladie fongique a détruit beaucoup de plantations. Un « tour du chocolat » permet néanmoins d'apprendre comment fabriquer un délicieux chocolat à partir des magnifiques fruits : on fait fermenter les fèves entourées de leur pulpe, on les sèche, on les torréfie et on les broie. Ensuite, on ajoute sucre, lait et crème en poudre. Encore plus au sud, à la frontière avec le Panama, débute le pays des bananes : de part et d'autre de la route, ce ne sont que des bananeraies à perte de vue.

Kakao

Südlich von Puerto Viejo, in Richtung Panama beginnt das Land der goldenen Früchte: die Kakaoplantagen. Das große Geschäft ist es nicht mehr, weil durch einen Pilzbefall viele Anpflanzungen zerstört wurden. Aber auf Kakaotrails erfährt man wie aus den wunderschönen Früchten leckere Schokolade wird: Fruchtfleisch und Kakaobohnen werden fermentiert, getrocknet und zu Kakaobutter verarbeitet. Hinzu kommen Zucker, Milch und Sahnepulver. Noch weiter südlich, an der Grenze zu Panama beginnt das Bananenland: So weit das Auge reicht wachsen links und rechts der Straße Bananen.

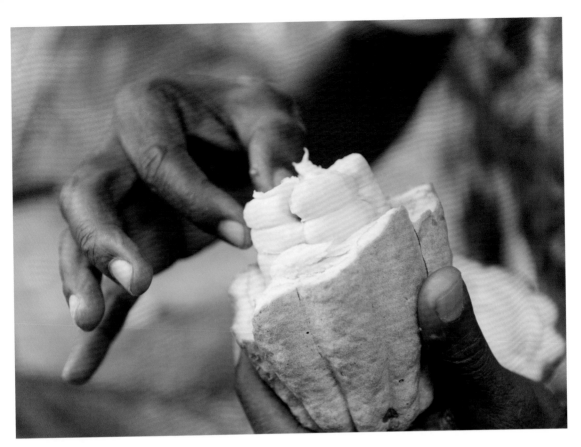

Grano de cacao
Cocoa bean

Cacao

Al sur de Puerto Viejo, en dirección a Panamá, comienza la tierra de los frutos de oro: las plantaciones de cacao. Ya no es el gran negocio que era antes, porque muchas plantas fueron destruidas por una infestación de hongos. Pero en las rutas del cacao se puede aprender cómo los hermosos frutos se convierten en deliciosos chocolates: la pulpa del frut y los granos de cacao son fermentados, secados y procesados en manteca de cacao. Entonces se agrega el azúcar, la leche y la crema en polvo. Más al sur, en la frontera con Panamá, comienza el país de los bananos: hasta donde alcanza la vista, crecen bananos a la izquierda y a la derecha del camino.

Cacau

Ao sul de Puerto Viejo, na direção do Panamá, começa a terra das frutas douradas: as plantações de cacau. Não é mais o grande negócio porque muitas plantas foram destruídas por uma infestação fúngica. Mas em trilhas de cacau você pode aprender como as frutas bonitas se tornam chocolate delicioso: A polpa de fruta e os grãos de cacau são fermentados, secos e transformados em manteiga de cacau. Adicione o açúcar, o leite e o creme em pó. Mais ao sul, na fronteira com o Panamá, começa o país da banana: até onde a vista alcança, as bananas crescem à esquerda e à direita da estrada.

Cacao

Ten zuiden van Puerto Viejo, in de richting van Panama, begint het land van de gouden vruchten: de cacaoplantages. Het is niet langer big business, doordat veel planten door een schimmelplaag zijn vernietigd. Maar op cacaopaden ervaart u hoe van de mooie vruchten heerlijke chocolade wordt gemaakt: het vruchtvlees en de cacaobonen worden gefermenteerd, gedroogd en verwerkt tot cacaoboter. Daar komen later suiker, melk en melkpoeder bij. Nog verder naar het zuiden, aan de grens met Panama, begint het bananenland: zo ver het oog reikt, groeien de bananen links en rechts van de weg.

Tortuga
Turtle

Freshwater animals
Freshwater turtles live in the Tortuguero
River and like to sunbathe on sandbanks
or tree trunks. They feed on water insects,
snails, mussels and aquatic plants. The
Yawi—the Indian name means "river
crayfish that lives under the stones"—also
occurs in fresh water. It is characterized by
the bright colouration that differs between
males and females.

Animaux d'eau douce
La rivière de Tortuguero accueille des
tortues d'eau douce, qui aiment prendre
un bain de soleil sur les bancs de sable
ou les troncs d'arbre. Elles se nourrissent
d'insectes et de plantes aquatiques,
d'escargots, de coquillages. Le yawi –
«Crabe de rivière qui vit sous les pierres»
– est lui aussi un animal d'eau douce.
Il se distingue par les couleurs vives
qu'il affiche, différentes chez le mâle et
la femelle.

Süßwassertiere
Im Tortuguero-Fluss leben
Süßwasserschildkröten, die sich gern auf
Sandbänken oder Baumstämmen sonnen.
Sie ernähren sich von Wasserinsekten,
Schnecken, Muscheln und Wasserpflanzen.
Auch der Yawi – der indianische Name
bedeutet „Flusskrebs, der unter den
Steinen lebt" – kommt im Süßwasser
vor. Ihn zeichnet seine bei Männchen
und Weibchen unterschiedliche grelle
Farbzeichnung aus.

Cangrejo
Crab

Animales de agua dulce

En el río Tortuguero viven tortugas de agua
dulce a las que les gusta tomar el sol en
bancos de arena o troncos de árboles. Se
alimentan de insectos acuáticos, caracoles,
mejillones y plantas acuáticas. El Yawi
(el nombre indio significa 'cangrejo de
río que vive bajo las piedras') también se
encuentra en agua dulce. Se caracteriza
por sus diferentes colores brillantes en
machos y hembras.

Animais de água doce

No Tortuguero River, viva tartarugas de
água doce que gostam de tomar sol em
bancos de areia ou troncos de árvores.
Alimentam-se de insectos aquáticos,
caracóis, mexilhões e plantas aquáticas.
O Yawi – o nome indiano significa
"lagostim de rio que vive debaixo das
pedras" – também ocorre em água doce.
Caracteriza-se por suas diferentes cores
brilhantes em machos e fêmeas.

Zoetwaterdieren

In de Tortuguero-rivier leven
zoetwaterschildpadden die graag op
zandbanken of boomstammen liggen te
zonnen. Ze voeden zich met waterinsecten,
slakken, mosselen en waterplanten. Ook de
yawi – een indiaanse naam, die 'rivierkreeft
die onder de stenen leeft' betekent –
leven in zoet water. Kenmerkend zijn de
verschillende felle kleuren bij mannetjes
en vrouwtjes.

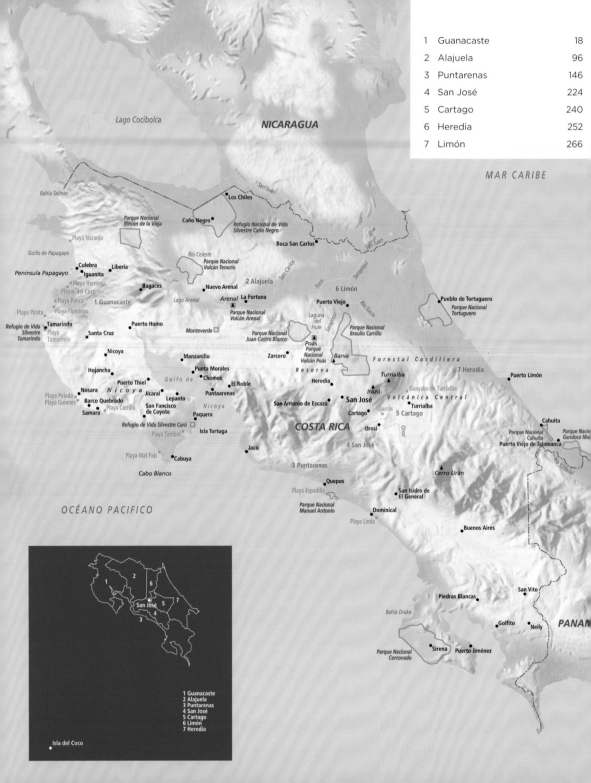

MAR CARIBE

Lago Cocibolca

NICARAGUA

Bahía Salinas

Los Chiles

Caño Negro

Refugio Nacional de Vida
Silvestre Caño Negro

Parque Nacional
Rincón de la Vieja

Boca San Carlos

Playa Naranjo

Río Celeste

Golfo de Papagayo

Culebra Liberia

Parque Nacional
Volcán Tenorio

Península Papagayo Iguanita

Nuevo Arenal

Playa Hermosa Bagaces
Playas del Coco

Arenal La Fortuna

2 Alajuela

Puerto Viejo

Pueblo de Tortuguero

Parque Nacional
Tortuguero

Playa Penca 1 Guanacaste Lago Arenal

Parque Nacional
Volcán Arenal

6 Limón

Playa Pirata
Playa Flamingo

Laguna
del
Hule

Parque Nacional
Braulio Carrillo

Playa Pelada

Refugio de Vida Tamarindo
Silvestre Playa
Tamarindo Tamarindo

Santa Cruz

Puerto Humo

Monteverde

Parque Nacional
Juan Castro Blanco

Poás
Parque
Nacional
Volcán Poás

Barva

Forestal Cordillera

Nicoya

Manzanillo

Zarcero

7 Heredia

Puerto Limón

Hojancha

Punta Morales

Heredia

Turrialba

Guayabo de Turrialba

Puerto Thiel Golfo de Chomes El Roble

Reserva

Irazú

Volcánica Central

Cahuita

Nosara Nicoya Jicaral Puntarenas

San Antonio de Escazú

San José

Turrialba

Parque Nacional
Cahuita

Parque Nacio
Gandoca Ma

Playa Pelada
Playa Guiones Barco Quebrado Lepanto Nicoya Cartago Ujarrás 5 Cartago

Samara Playa Carrillo San Francisco
de Coyote Paquera

Refugio de Vida Silvestre Curú

Orosi Orosi

Puerto Viejo de Talamanca

Isla Tortuga

COSTA RICA

Playa Tambor

Jacó

4 San José

Playa Mal País Cabuya

Cabo Blanco

3 Puntarenas Cerro Urán

OCÉANO PACIFICO

Quepos

San Isidro de
El General

Playa Espadilla

Parque Nacional
Manuel Antonio

Dominical

Playa Linda

Buenos Aires

Piedras Blancas

San Vito

Bahía Drake

Golfito Neily PANAM

Parque Nacional
Corcovado Sirena Puerto Jiménez

San José

Isla del Coco

Index

Index

KÖNEMANN

© 2020 koenemann.com GmbH
www.koenemann.com

© Éditions Place des Victoires
6, rue du Mail – 75002 Paris
www.victoires.com
Dépôt légal: 1ᵉʳ trimestre 2020
ISBN 978-2-8099-1795-6

Series Concept: koenemann.com GmbH

Responsible Editor: Jennifer Wintgens
Picture Editing: Petra Ender
Layout: Regine Ermert
Colour Separation: Prepress GmbH, Cologne
Text: Ellen Spielmann
Translation into French: Sabine Wyckaert
Translation into English, Spanish, Portuguese and Dutch: koenemann.com GmbH
Maps: Angelika Solibieda
Front cover: Getty Images/Matteo Colombo

Printed in China by Shyft Publishing / Hunan Tianwen Xinhua Printing Co., Ltd.

ISBN 978-3-7419-2516-0